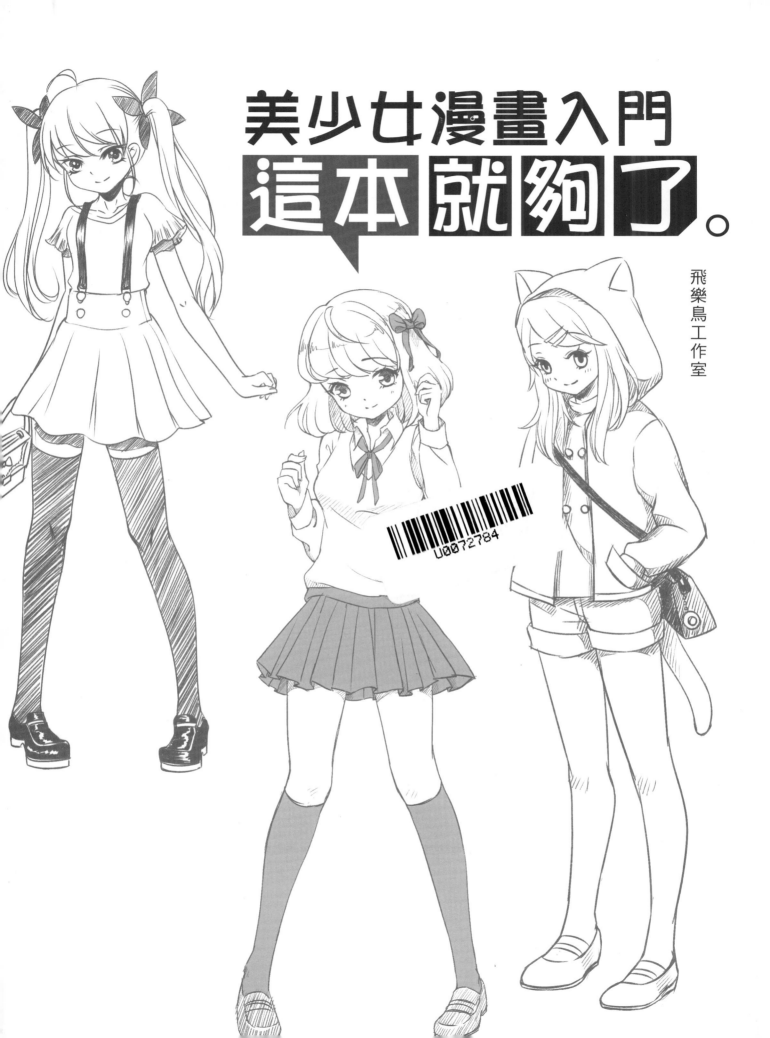

美少女漫畫入門
這本就夠了。

飛樂鳥工作室

U0072784

美少女漫畫入門
這本就夠了

出　　　　版／楓書坊文化出版社
地　　　　址／新北市板橋區信義路163巷3號10樓
郵 政 劃 撥／19907596　楓書坊文化出版社
網　　　　址／www.maplebook.com.tw
電　　　　話／02-2957-6096
傳　　　　真／02-2957-6435
作　　　　者／飛樂鳥工作室
總　經　　銷／商流文化事業有限公司
地　　　　址／新北市中和區中正路752號8樓
電　　　　話／02-2228-8841
傳　　　　真／02-2228-6939
網　　　　址／www.vdm.com.tw
港 澳 經 銷／泛華發行代理有限公司
定　　　　價／320元
初 版 日 期／2019年3月

國家圖書館出版品預行編目資料

美少女漫畫入門，這本就夠了 / 飛樂
鳥工作室作. -- 初版. -- 新北市：楓書
坊文化, 2019.03　面；　公分

ISBN 978-986-377-460-0 (平裝)

1. 漫畫　2. 繪畫技法

947.41　　　　　　　　107014834

前言

之前和朋友聊天，他說很喜歡日式漫畫中的美少女，就動手去畫，然而總是掌握不好美少女五官的畫法和大小比例，頭髮畫出來也亂糟糟的像枯草，動作一點也不萌，更憂傷的是衣服看起來不僅不時尚，還很土氣。這要怎麼破？所以這裡我就以畫出可愛又時尚的美少女為主題，來解決有同樣困擾的同學在繪製美少女時會遇到的一些問題吧。

美少女的正確成長姿勢

 首先來總結美少女成長路上的幾大難關：

| 臉型與可愛的五官 | ··▶ | 頭髮的繪製 | ··▶ | 萌感十足的身體與動態 | ··▶ | 時尚的服飾 |

其實老實說我一開始也不會畫美少女，因為最開始我畫的是歐美畫風，對於日系美少女的畫法也很頭疼，尤其是大眼睛萌妹子的可愛感，讓我糾結了很久。上面總結的幾大難關算是我總結自身學習過程中得出的一些經驗，攻克這幾個難關，再結合最後一章的插畫繪製技巧，相信你一定能設計出自己喜愛的美少女角色，並繪製出完整的插畫！

 本書的幾個小特色讓你在繪製美少女的時候更輕鬆：

1. 風趣幽默的小漫畫
初學者小白和她筆下幻化出來（並不美）的美少女角色，借由小白向讀者介紹接下來所講的重要內容，同時給枯燥的學習增加一些趣味。

豪華加強版「小光頭」，帶你輕鬆學髮型設計。

2. 經典的錯誤案例分析
不管是誰，只要畫人物就一定會遇到過的問題。結合作者親身經歷的黑歷史，帶你解決這些問題，走出那些阻止你前行的泥潭。

不是我吹，這些問題你一定也遇到過！

⭕ 正確
❌ 錯誤
從過來人那裡吸取經驗。

3. 超多的互動小課堂
可以讓你隨時參與進書本的課程中，能夠即學即用，在附帶的自我檢測部分，讓你能夠在畫完的時候找到不足之處，同時提升眼力和手力。

詳細分析普通美少女和萌之美少女的細微差距，讓你不僅掌握美少女的繪製方法，還能從根本掌握萌之要素。

4. 實際生活照漫畫化
教你如何運用所學知識，把自己的日常生活照片繪製成時尚美少女；同時還會教你從生活中尋找靈感，繪製出充滿時尚魅力的美少女角色。

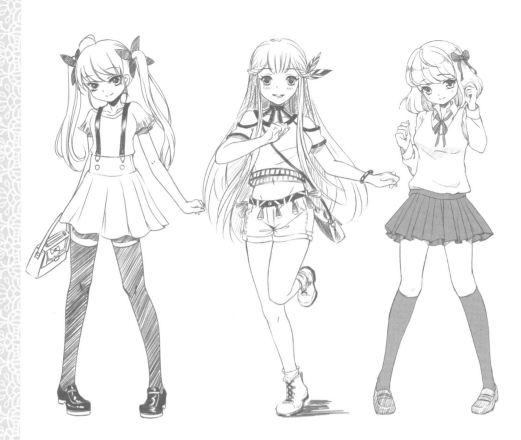

目錄

1 論美貌，你是敵不過我的

1.1 可愛的臉型會賣萌　　　　8

1.1.1 頭型的畫法...8　　　／　　1.1.2 常見角度的臉型繪製...10
1.1.3 掌握五官的正確位置與形狀...13　／　1.1.4 可愛的五官比例...15
【技巧提升小課堂】畫出可愛臉型的方法...16

1.2 打敗我的美貌的只有我自己　　　17

1.2.1 超高效的流行眼妝...17　　／　　1.2.2 百變眉形隨心畫...21
1.2.3 可愛鼻子的角度變化...22　／　　1.2.4 自然可愛的嘴型變化...24
1.2.5 耳朵的角度變化...27　　／　　1.2.6 臉部的其他裝飾...30
【技巧提升小課堂】檢測五官繪製是否合理的方法...31

1.3 別以為只有圓眼睛才可愛　　　32

1.3.1 圓眼睛的角色...32　　　　／　【技巧提升小課堂】萌妹大改造...33
1.3.2 吊梢眼的角色...34　　　　／　【技巧提升小課堂】萌妹大改造...35
1.3.3 下垂眼的角色...36　　　　／　【技巧提升小課堂】萌妹大改造...37
1.3.4 路人美少女的萌之大改造...39　／　【技巧提升小課堂】路人美少女大改造...39　／　1.3.5 少女的心思真難猜...40

1.4 這迷之違和感到底是為什麼　　　42

1.4.1 仰視的多角度繪製...42　　／　　1.4.2 俯視的多角度繪製...45
【技巧提升小課堂】挑戰那些你不敢畫的角度...47

2 與我簽訂契約，成為魔髮少女吧

2.1 為什麼我畫的頭髮這麼魔性　50

2.1.1 頭髮的繪製步驟...50　/　2.1.2 頭髮的立體感表現...52
2.1.3 髮簇的繪製方法...54　/　2.1.4 繪製頭髮時容易出現的錯誤...55
【技巧提升小課堂】畫出另一個角度的頭髮吧...57

2.2 秘技！秀髮閃亮術　58

2.2.1 秀髮柔順不是夢...58　/　【技巧提升小課堂】散在地上的頭髮...60
2.2.2 頭髮的光感表現...61　/　2.2.3 頭髮飄動感的表現...63

2.3 不想當美髮師的萌妹不是好畫師　65

2.3.1 文靜淑女的柔順直髮...65　/　【技巧提升小課堂】直髮的繪製技巧...67
2.3.2 迷人森女的浪漫捲髮...68　/　【技巧提升小課堂】捲髮的繪製技巧...69
2.3.3 華美lo娘的花樣盤髮...72　/　【技巧提升小課堂】辮子的繪製技巧...74
2.3.4 可愛少女的百變馬尾...75　/　【技巧提升小課堂】馬尾的繪製技巧...77
2.3.5 劉海也能影響人的氣質...79　/　2.3.6 原創髮型的設計技巧...80
【技巧提升小課堂】髮型改造的技巧...81　/　2.3.7 華麗精緻的髮飾...82

2.4 流星少女　86

3 跟著我左手，右手，賣了一個萌

3.1 拒絕靈魂畫師，從頭身比開始　92

3.1.1 美少女的常見頭身比...92　/　3.1.2 正確繪製美少女的方法...94
3.1.3 女孩子身姿的特點...95

3.2 擺出少女氣息的站姿吧　98

3.2.1 溫馨森女的站姿...98　/　3.2.2 電波少女的站姿...101
3.2.3 華麗lo娘的站姿...103　/　3.2.4 爽朗學姐的站姿...106
【技巧提升小課堂】畫出適合她的姿態吧...108

3.3 可愛與溫柔兼具的坐姿　109

3.3.1 文靜的坐姿...109　/　3.3.2 放鬆的坐姿...112
3.3.3 可愛的坐姿...114　/　【技巧提升小課堂】畫「鴨子坐」...117
3.3.4 嫵媚的坐姿...118

3.4 我就是要動感，別叫我停下來　120

3.4.1 旋轉跳躍，我閉著眼...120　/　3.4.2 重力什麼的消失吧...122

3.5 在宇宙中心呼喚你　126

4 教練，我想學服裝設計

4.1 青春校園，還是制服好看　132

4.1.1 夏日水手服...132　/　4.1.2 西式制服...134

4.1.3 冬季校服..136　/　【技巧提升小課堂】制服才是王道...138

4.2 日常街拍，元氣活潑最可愛　140

4.2.1 春秋裝...140　/　4.2.2 夏裝...142

4.2.3 冬裝...144　/　4.2.4 森女裝...146

【技巧提升小課堂】和閨蜜的街拍...148

4.3 LO裝洋服，追尋那股華麗風　150

4.3.1 甜美系lolita...150　/　4.3.2 哥德風lolita...153

【技巧提升小課堂】華麗是我的追求...156

4.4 絢麗古風，重回浪漫時代　158

4.4.1 漢服...158　/　4.4.2 和服...160

【技巧提升小課堂】再現穿越時空的夢...162

4.5 即使是幻想，我也要實現　164

4.5.1 古風幻想系...164　/　4.5.2 和風幻想系...166

4.5.3 魔法幻想系...168　/　4.5.4 宗教幻想系...170

【技巧提升小課堂】收集你的幻想元素吧...172

4.6 繪畫演練 —— 幻月天狐，參上　174

5 萌化你，我要代表月亮，

5.1 溫柔的森系少女　180

5.1.1 什麼樣才叫森系美少女...180　/　5.1.2 可以加分的小細節...181

5.1.3 讓畫面像林間清泉一般溫柔...182　/　5.1.4 拿起筆！一起捕獲跌落凡間的精靈...184

5.2 華麗的LO裝少女　189

5.2.1 宛若精緻的洋娃娃...189　/　5.2.2 細節的精美才是華麗...190

5.2.3 用筆畫出凡爾賽的美...192　/　5.2.4 出發吧！只屬於我的夢幻之旅...194

5.3 氣質古典美人　199

5.3.1 一抹嫣紅一點憂...199　/　5.3.2 整體氣質的表現很重要...201

5.3.3 在畫面中添加古典韻味...202　/　5.3.4 一筆一畫，塑造心中的完美...204

論美貌，你是敵不過我的

什麼？你說你想畫美少女？這個嘛，既然你誠心誠意發問了，我就大發慈悲地告訴你，想畫美少女首先要從掌握頭部的形狀，再到學會畫出可愛的五官開始。

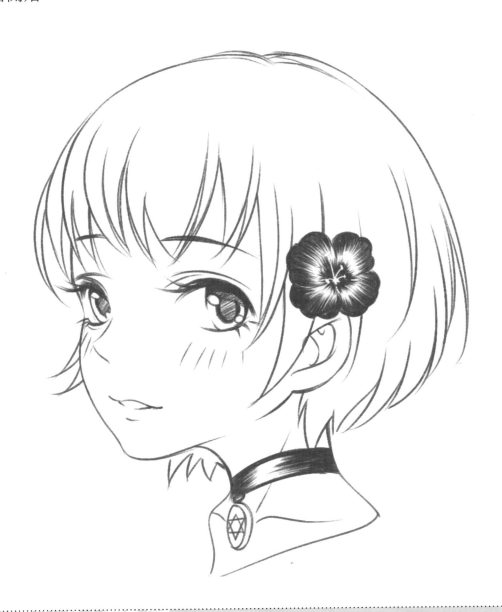

1.1 可愛的臉型會賣萌

很多人都喜歡畫美少女的眼睛，我以前也一直認為畫美少女只要把眼睛畫好看就行，從而忽略了其他部位的練習，其實漂亮的臉型更容易凸顯人物的個性哦！

1.1.1 頭型的畫法

很多初學者學習漫畫都是從畫美少女開始的，但往往他們只注意到了美少女大大的眼睛、漂亮的頭髮、可愛的飾品，殊不知隱藏在美麗外表下真正的萌之本源是頭部的正確形狀和自然的角度變化。

♥ 打造美少女—從頭開始

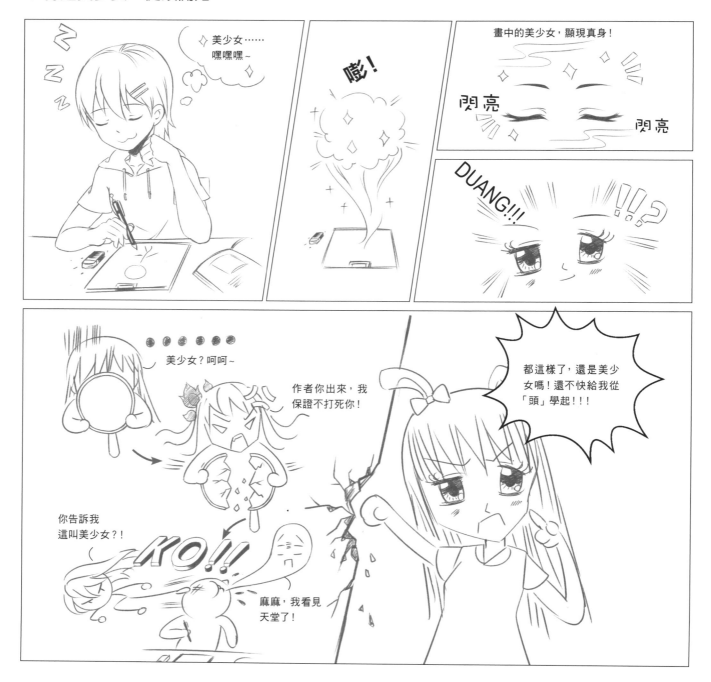

♥ 頭部的幾何體構成

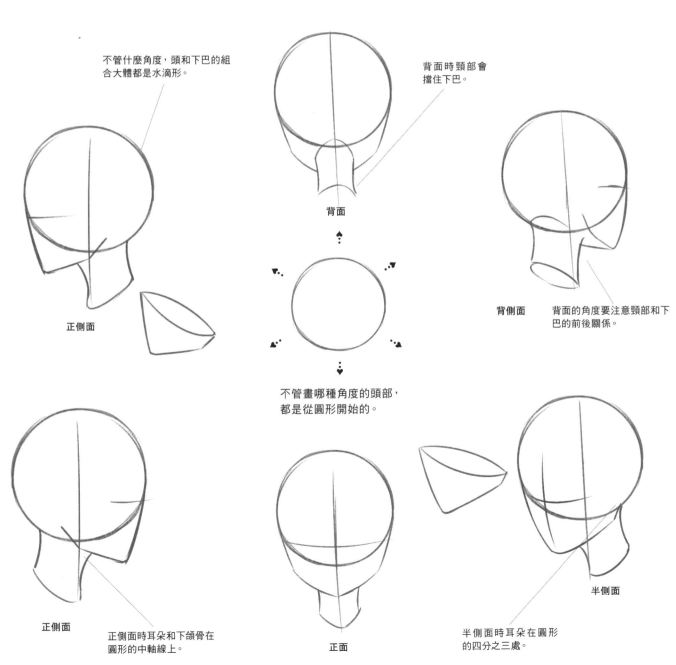

臉型很大程度上決定了角色的可愛程度，如果繪製方法不對，很難畫出好看的臉型。正確的繪製方法應該是從圓形開始，初學者要掌握這一點哦。

頭部可以拆分為後腦部分的球體，下巴位置的五棱錐，以及頸部的斜切面的圓柱體。

1.1.2 常見角度的臉型繪製

以前我在自學畫畫的過程中，經常會遇到正面的臉型畫不對稱，側面時畫成凸下巴，半側面又總是找不準哪裡該凸哪裡該凹的情況 ┐(￣▽￣)┌。我想很多初學者也會和我一樣，不過沒關係，我們可以通過詳細的步驟講解來解決這些「疑難雜症」！

♥ 正面

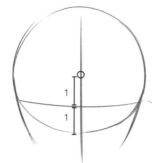

①
畫好圓後畫出過圓心的豎線，以此作為面部的對稱軸。

在圓的半徑一半左右的位置畫一條橫線，確定眼睛的位置，這裡也是下巴的斜線開始的地方。

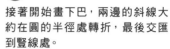
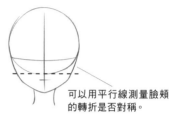

②
接著開始畫下巴，兩邊的斜線大約在圓的半徑處轉折，最後交匯到豎線處。

這個距離決定了角色的年齡，小孩子長度會短些。

可以用平行線測量臉頰的轉折是否對稱。

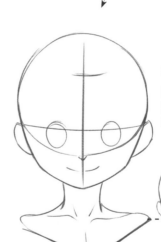

③
接下來畫耳朵，並畫出頸部和肩部的局部，這樣會使畫面看起來更完整。

耳朵的長度到圓的最低處，也就是與鼻平齊。

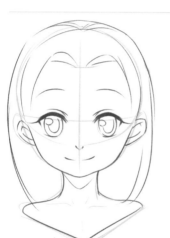

④
稍微修飾一下臉型，將生硬的轉角用弧線畫得更加柔和一些。然後畫出五官，以及頭髮的大致輪廓造型。

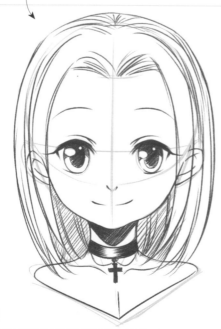

⑤
最後對五官和頭髮進行細化，這樣一個正面頭部就畫出來了。

Tips

在第三步時，如果不 確定是否對稱，還可以找一張紙立在豎線上，然後快速左右翻動來檢查對稱情況。

♥ 半側面

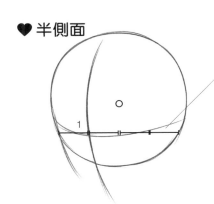

橫線與豎線大致相交於各自的1/4處。

 這時眼睛的橫線和面部對稱線要畫成弧線，位置不變。

注意不能畫成豎線，但弧線的弧度也不能太大。

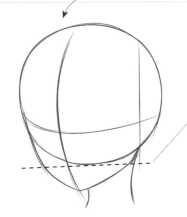

下巴轉折的位置同樣也要對稱。

 下巴的弧線仍然交於對稱線，只是右邊的線條大致是從圓的1/4的位置開始的。

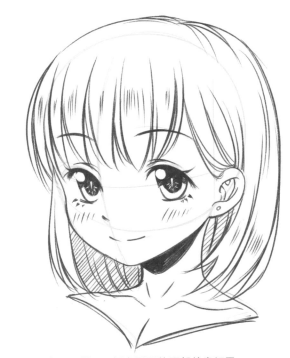

耳朵也在這個位置。

 畫出五官的輪廓，在豎線處畫出耳朵，耳朵後方和下巴靠右的位置為頸部。

⑤

細緻地畫出五官和頭髮，一個半側面的頭部就畫好了。

Tips

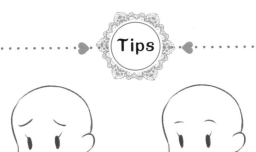

女孩子半側面另一邊的下頜骨不要畫出轉折，用圓滑的弧線比較好。

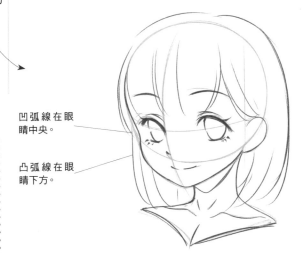

凹弧線在眼睛中央。

凸弧線在眼睛下方。

④

修整臉型，注意在眼睛的位置用凹進去的弧線表示眼窩，接著用凸出來的弧線畫臉頰，下巴的轉折也用弧線來畫。

❤ 正側面

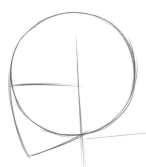

① 在圓心處畫豎線，在圓的側面畫弧線，長度略長於半徑，然後用斜線將其與豎線與圓的交點連接。

這裡一定是銳角，整體是水滴形。

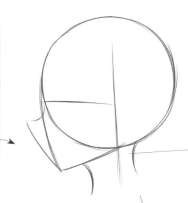

② 在側面弧線的一側畫出近似三角形的凸角，這是正側面鼻子的高度。

頸部是向內凹的一段圓柱體。

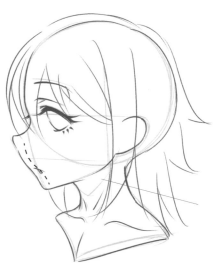

下頷骨這裡可以不用完全連接，線條斷開一點會更自然。

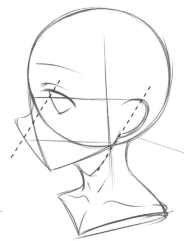

③ 在橫線上畫出三角形的正側面的眼睛輪廓，以及耳朵和頸部等。

耳朵不是豎直的，側斜角度和鼻子基本一致。

④ 用弧線修整臉型，女孩子的下巴雖然尖，但是轉折的地方也要用弧線來畫。然後畫出頭髮的大致輪廓。

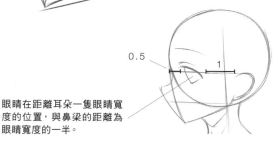

0.5　　1

眼睛在距離耳朵一隻眼睛寬度的位置，與鼻梁的距離為眼睛寬度的一半。

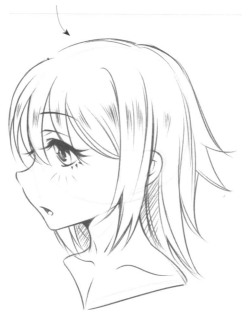

⑤ 細化五官和頭髮，正側面時另一側的眼睛看不見，但可以畫一截睫毛來表現。這樣一個正側面的頭部就畫好了。

Tips

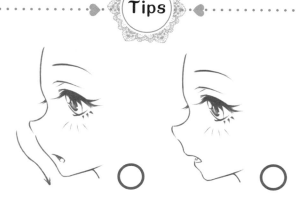

畫女孩子正側面角度時嘴巴可以簡化成小圓，或簡化為與輪廓線一體的弧線，可以畫出上下嘴唇。

1.1.3 掌握五官的正確位置與形狀

　　無論你是否學過畫畫，一講到畫人的五官總能聽到一個詞 ── 三庭五眼。當初學畫畫的時候老師天天念，聽都聽煩了，知道怎麼回事，可就是不會用啊╮(╯_╰)╭！不用急，且看下面的簡化講解。

♥「三庭五眼」的運用

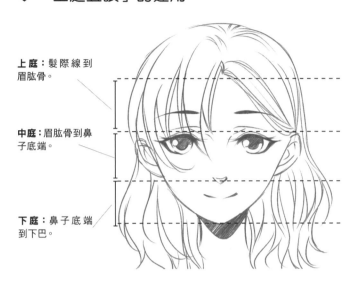

上庭：髮際線到眉肱骨。

中庭：眉肱骨到鼻子底端。

下庭：鼻子底端到下巴。

「三庭」的位置並不是精確不變的，只是一個大致的範圍，在這樣一個範圍內五官會更好看。

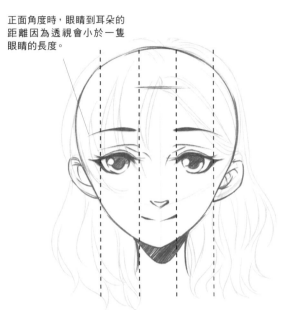

正面角度時，眼睛到耳朵的距離因為透視會小於一隻眼睛的長度。

「五眼」是指兩耳間的實際距離，為五隻眼睛的長度。根據這一標準可以確定兩眼間的間距。

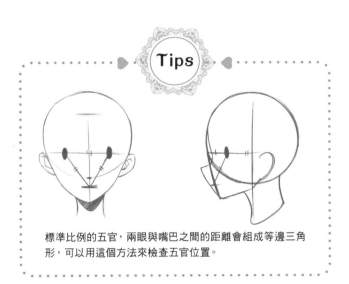

Tips

標準比例的五官，兩眼與嘴巴之間的距離會組成等邊三角形，可以用這個方法來檢查五官位置。

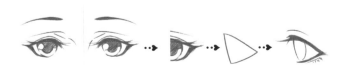

正面的眼睛轉到正側面以後可以理解為縮短了一半，所以呈現出三角形的形狀。

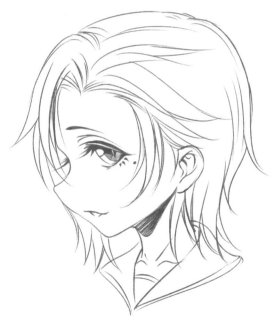

正側面的五官造型

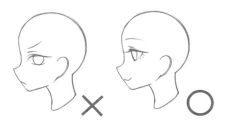

正側面角度，注意不要畫成正面的眼睛形狀。

♥ 半側面五官的奧妙

這隻眼睛怎麼畫？就差這隻了，急，在線等……

和另一隻一樣？不對呀！根本裝不下好吧……

把臉加寬點？微妙的感覺……

移動一下位置？啊！慘不忍睹……

 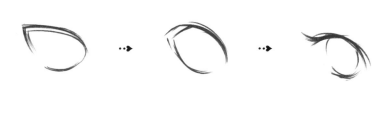

這下對了，就是這樣，恭喜你，你打敗了30％的初學者！

試著變化一下眼睛的形狀？想像一下正方形變成平行四邊形的感覺……

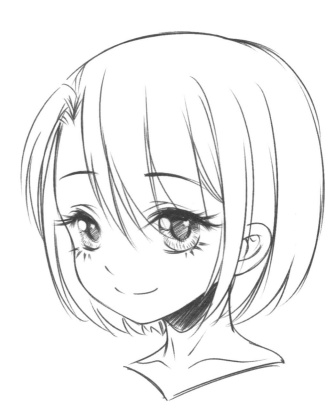 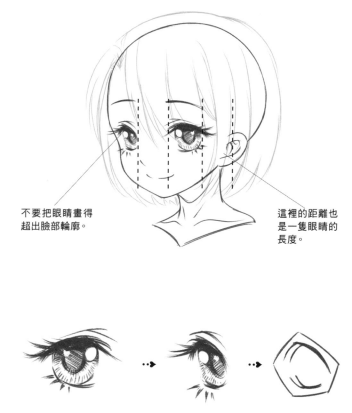

不要把眼睛畫得超出臉部輪廓。

這裡的距離也是一隻眼睛的長度。

半側面的五官，受到角度和透視的影響，另一隻眼睛長度會縮短，並且發生形變。

完整的眼睛在角度變化後，外眼角處可以看到上下眼皮的厚度，且形狀變成了近似五邊形的樣子。

1.1.4 可愛的五官比例

「Why？為什麼我的五官畫出來一點也不萌？明明畫得是對的呀？！」相信很多初學者都有過這樣的咆哮。是的，五官雖然畫對了，但是比例不對也萌不起來，不是太大就是太小，到底什麼才是合適的呢？

♥ 比例合適的五官

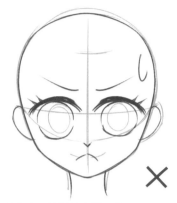

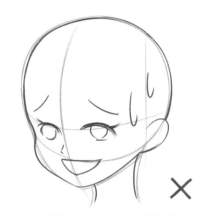

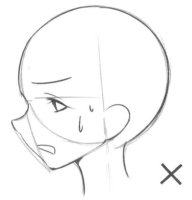

眼睛太大，並不是大就可愛。

嘴太大，嘴巴也有一個大小的範圍哦。

眼睛太小，正側面眼窩看起來很空蕩。

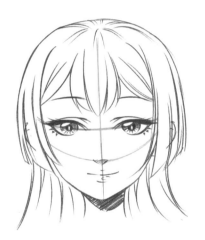

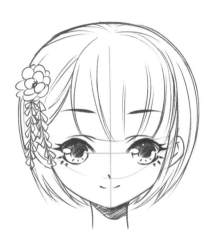

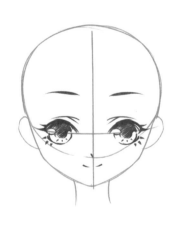

在正確的五官位置下，眼睛稍小人物會顯得比較成熟，所以想要變得有萌感，就要稍稍加大眼睛，然後縮短眼睛與鼻子間的距離。

但並不是越大越好，去掉頭髮可以看到還是保持著適度的「三庭五眼」。

【萌感五官的大小示例】

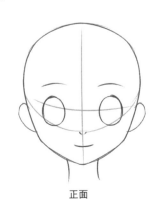

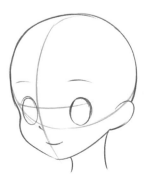

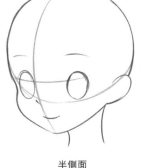

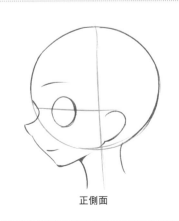

正面

半側面

正側面

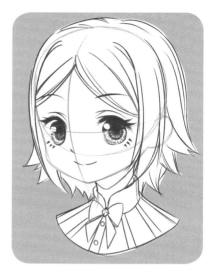

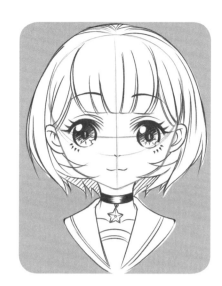

要點是將生硬的
轉角畫得圓滑。

看起來像水蜜桃
一樣可愛！

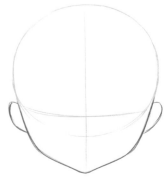

打敗我的美貌的只有我自己

等了好久，終於等到激動人心的畫五官的環節，想要畫出可愛又時尚的萌妹子，下面就拿起筆跟著我畫吧！
這裡有你從沒見過的時尚五官的畫法！

1.2.1 超高效的流行眼妝

美少女都有一雙會說話的眼睛，大大的，閃閃亮，僅僅通過眼睛就能傳達出很多信息。下面我們就來研究一下畫出漂亮眼睛的要點吧。

♥ 改變五官，從眼睛開始

♥ 正面的眼睛畫法

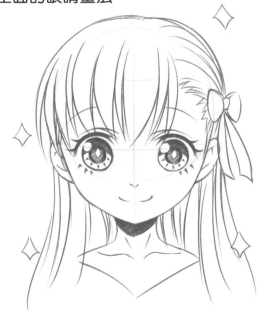

正面的眼睛只要左右對稱，高光的光源一致就好。

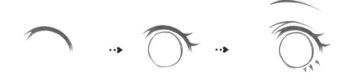

外形輪廓：先畫出上眼皮，圓形的眼珠，眼尾添加上下睫毛，再畫上 y 字形的雙眼皮和彎彎的眉毛。

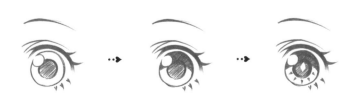

眼珠上色：瞳孔畫圈塗灰，留出圓形的高光，眼珠上方畫弧線塗黑，最後強調瞳孔的邊緣，畫上細節的瞳紋即可。

❤ 半側面的眼睛畫法

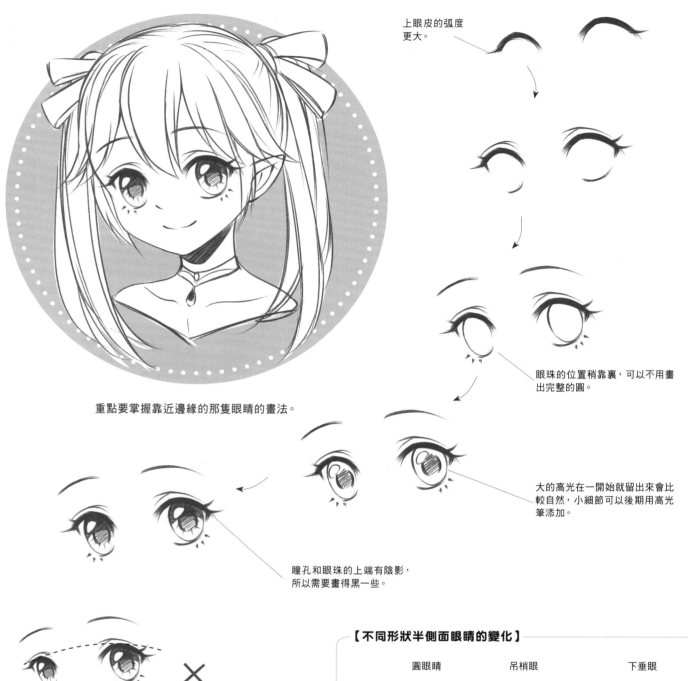

上眼皮的弧度更大。

眼珠的位置稍靠裏，可以不用畫出完整的圓。

重點要掌握靠近邊緣的那隻眼睛的畫法。

大的高光在一開始就留出來會比較自然，小細節可以後期用高光筆添加。

瞳孔和眼珠的上端有陰影，所以需要畫得黑一些。

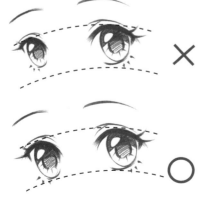

在畫的時候可以用弧線確定眼睛的高度是否一致，避免出現大小眼的狀況。

【不同形狀半側面眼睛的變化】

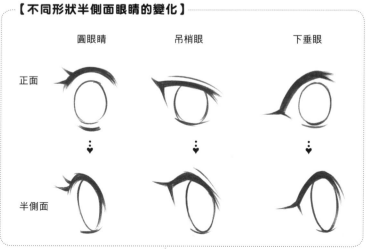

❤ 正側面眼睛的畫法

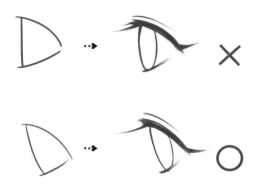

因為眼珠是球體，正側面眼睛上眼皮比下眼皮高，
所以要畫成斜的三角形。

【不同形狀正側面眼睛的變化】

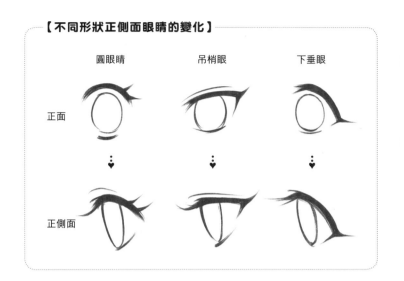

	圓眼睛	吊梢眼	下垂眼
正面			
正側面			

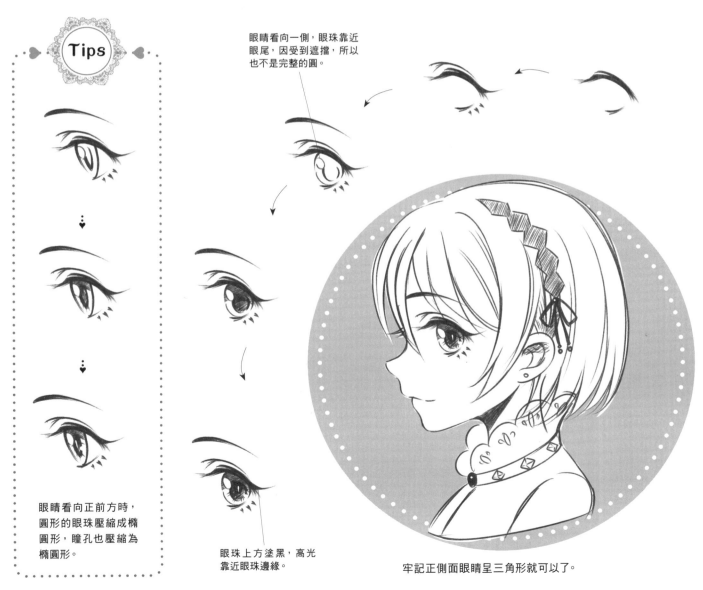

Tips

眼睛看向一側，眼珠靠近
眼尾，因受到遮擋，所以
也不是完整的圓。

眼睛看向正前方時，
圓形的眼珠壓縮成橢
圓形，瞳孔也壓縮為
橢圓形。

眼珠上方塗黑，高光
靠近眼珠邊緣。

牢記正側面眼睛呈三角形就可以了。

❤ 時尚眼妝任你選

【不同形狀的眼睛效果】

菱形的大眼：顯得英氣又有神，較硬朗。

圓形下垂眼：比較可愛乖巧，少女常用的眼睛。

細長的吊梢眼：嫵媚性感，成熟女性常用的眼睛。

水滴形杏仁眼：上眼皮稍平，顯得楚楚可憐。

【不同的睫毛表現】

線條表現　　形狀表現　　輪廓清晰　　眼尾一根　　上眼皮翹一根　　主要表現下睫毛

【炫彩美瞳效果】

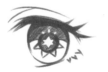 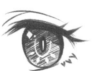

魔法陣　　花瓣　　星空　　棱鏡　　海邊日出　　章紋

舊唱片　　雙星環繞　　十字　　龍息　　閃光　　三角圖騰

【讓你的高光別具一格】

1.2.2　百變眉形隨心畫

不要只畫細長的彎眉毛啦！想讓你筆下的女孩更與眾不同？讓我們來看看其他可愛的眉形吧！不同的眉毛搭配炫彩的眼睛還能表現不同的氣質哦。

♥ 不同眉形的變化

細長的彎月眉，大多數美少女漫畫中常見的眉形，比較適合淑女的角色。

換成可愛的麻呂眉，兩個橢圓形的丸子，好像狗狗一樣，讓角色顯得更加元氣可愛。

麻呂眉

短彎月眉

不要塗黑，由一根根的線條組成。

短粗眉

形狀類似菱形。

飛眉

眉頭稍粗一些。

柳葉眉

八字眉

【眉毛的角度變化】

向下彎曲。

平穩，稍有弧度。

眉頭下壓，眉尾高高揚起。

眉頭上抬，眉尾下壓。

兩條眉毛不對稱。

1.2.3 可愛鼻子的角度變化

在學過速寫再來畫漫畫時就有過一段糾結，女孩子到底要不要畫鼻子呢？畫了有點醜，兩個大鼻孔；不畫又奇怪，所以怎樣才能把漫畫裡女孩子的鼻子畫得可愛又不奇怪呢？

♥ 正面與半側面的鼻子

用兩根短線表現鼻底的部分也是可以的哦。

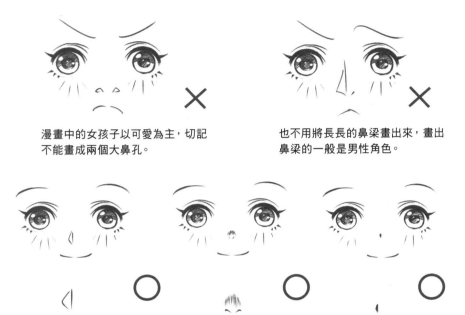

漫畫中的女孩子以可愛為主，切記不能畫成兩個大鼻孔。

也不用將長長的鼻梁畫出來，畫出鼻梁的一般是男性角色。

可以用短線和折線表現小巧的鼻梁和陰影。

也可以用點表示鼻孔，用短線排出鼻頭。

最常見的是用短線或一點表示鼻尖的部分。

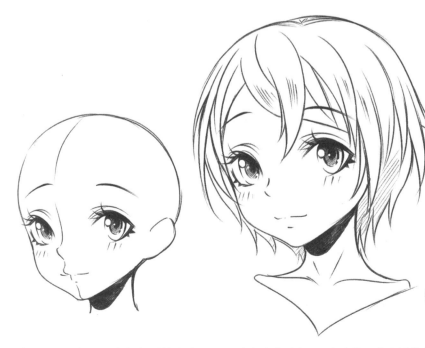

半側面時，經常有初學者依然按照正面的畫法在兩眼中間畫鼻子，這是錯誤的。

半側面時，準確的臉部對稱軸應該是如圖所示的弧線，鼻子也應更靠近右眼的位置。

實際畫的時候，只在右眼下方用折線畫出一個稍有弧度的角就可以啦。

♥各角度的鼻子

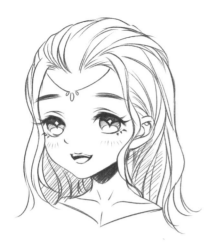

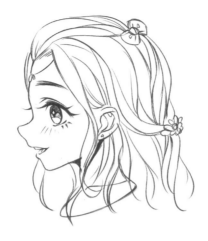

半側面時臉部對稱軸是一條弧線，而正側面時這條對稱線就與臉部的輪廓線重合了，鼻子是這條輪廓線上最凸出的部位。

鼻尖的轉折不要畫得太尖，用弧線畫出稍稍圓潤的感覺更好。

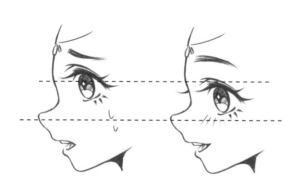

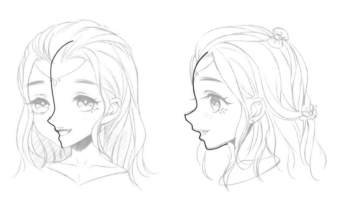

注意眼睛與鼻子的正確位置，眼珠要剛好在鼻梁凹陷處，剛到鼻尖的位置，注意不要畫得太高。

這樣能更加清楚地看出半側面與正側面臉部的立體關係。

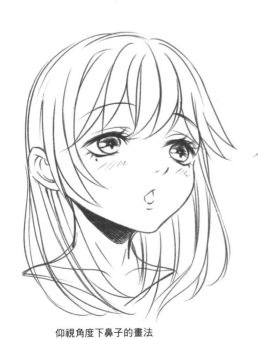

把鼻底三角形的感覺畫出來，用短線表示鼻孔。

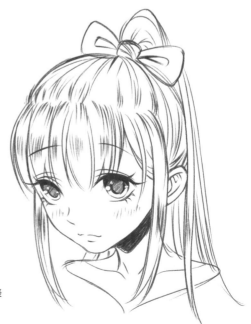

將鼻梁部分表現出來，簡單表現鼻底的陰影即可。

仰視角度下鼻子的畫法

俯視角度下鼻子的畫法

1.2.4 自然可愛的嘴型變化

以前看美少女漫畫時一直認為美少女的嘴長這樣(>▽<)，三角形有沒有，後來每次畫妹子都畫長睫毛、大眼睛和三角形的嘴巴。這樣的情況肯定不只我一個，但是畫著畫著就覺得好呆啊，真心不好看！

♥ 正面的嘴巴畫法

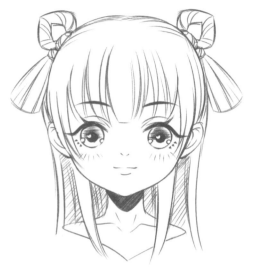

正面無表情的嘴巴

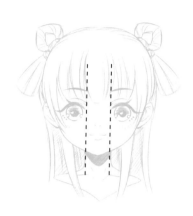

寫實的嘴巴大約是一隻眼睛的長度，少女漫畫會畫得小巧可愛些，嘴巴大致就在鼻梁中間的位置。

如果畫出上下嘴唇的厚度，就會很像成年人，有種性感的感覺。美少女只需畫出嘴巴的中縫即可，簡單可愛。

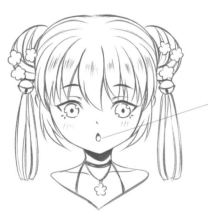

吃驚的水滴形嘴巴

外形像水滴上尖下圓，再把上半部分塗黑。

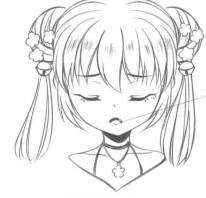

悲傷的橢圓形嘴巴

像橄欖球形，上半部分塗黑，可以畫出可愛的小虎牙。

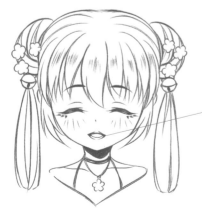

開心的貓咪嘴巴

上半部分中間不閉合，嘴角向上翹，嘴巴中間用弧線表現牙齒。

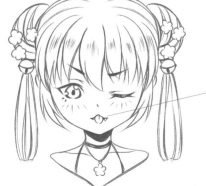

搞怪的吐舌頭的嘴巴

和貓嘴巴類似，下嘴唇省略，中間畫出小巧的舌頭。

♥ 半側面和正側面的嘴巴畫法

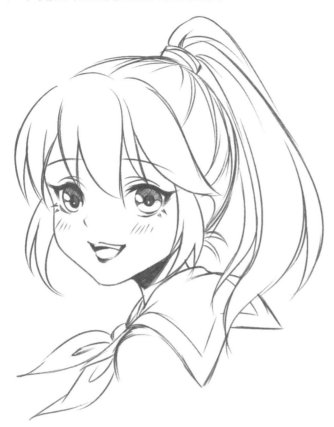

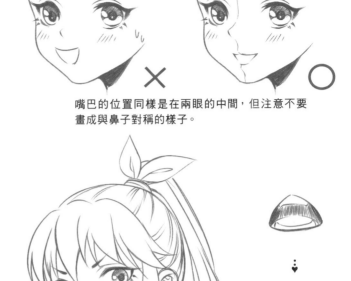

嘴巴的位置同樣是在兩眼的中間，但注意不要畫成與鼻子對稱的樣子。

半側面的嘴巴也會有透視變化，透視後會變成一邊短一邊長，但人中的位置還是在鼻底正下方。

正面生氣的正三角形嘴巴轉到半側面時就會變成圖中所示的斜三角形的形狀。

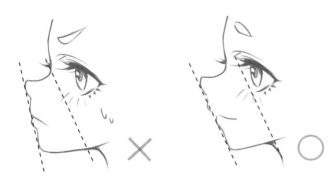

正側面的嘴巴最好和眼睛以及整個臉部的傾斜角度保持一致，並在鼻子和下巴連線上或是以下，太凸則會變成齙牙。

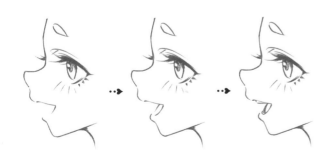

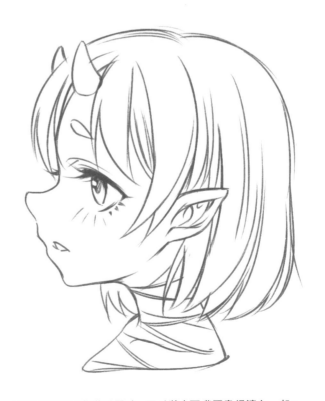

正側面張開的嘴巴如果要畫得更有立體感，需要把嘴巴的內部以及另一邊的厚度畫出來。

正側面的嘴巴微微張開時，可以將上下嘴唇畫得連在一起。

♥ 不同角度的嘴巴畫法

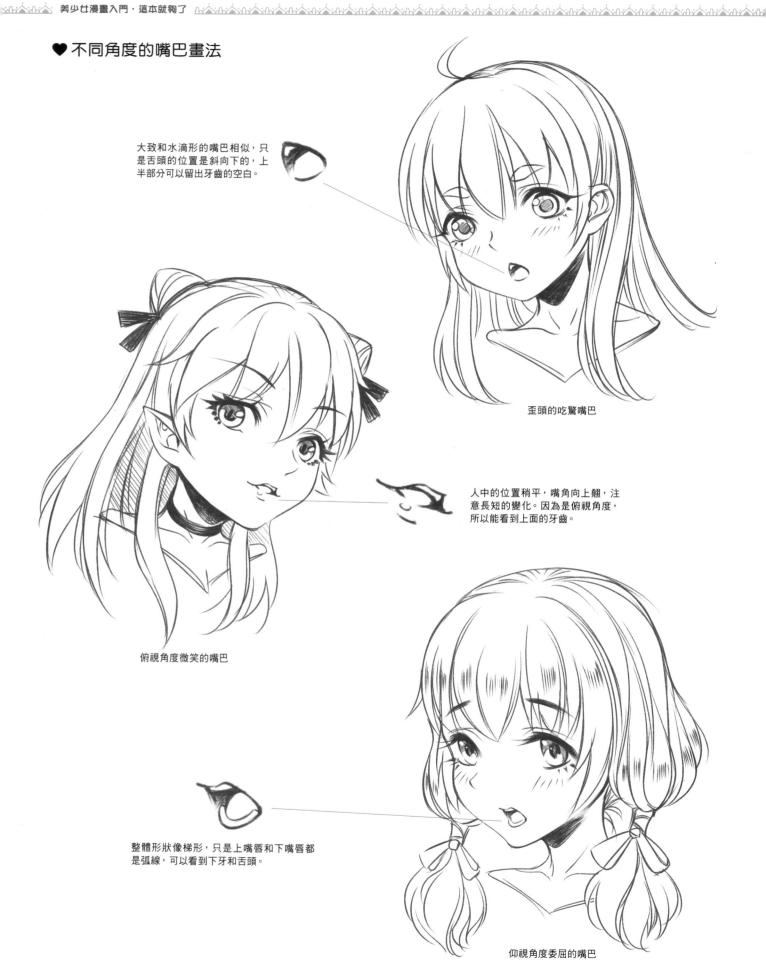

大致和水滴形的嘴巴相似，只是舌頭的位置是斜向下的，上半部分可以留出牙齒的空白。

歪頭的吃驚嘴巴

俯視角度微笑的嘴巴

人中的位置稍平，嘴角向上翹，注意長短的變化。因為是俯視角度，所以能看到上面的牙齒。

整體形狀像梯形，只是上嘴唇和下嘴唇都是弧線，可以看到下牙和舌頭。

仰視角度委屈的嘴巴

1.2.5 耳朵的角度變化

很多人覺得耳朵的形狀很不規則，內部結構又復雜，也不清楚具體的位置，所以能不畫就不畫，用頭髮蓋住完事。但是，不能逃避不會的地方哦，否則可愛的馬尾髮型就不能畫啦 o(>﹏<)o

♥ 正面耳朵的畫法

正面的耳朵一定不能畫得太大太圓，否則很容易變成「招風耳」，小巧一些，用折線畫會更好看。

通常情況下正面的耳朵畫成菱形的一半就行，內部結構可以簡化成一條線。

側面的耳朵　　　　正面的耳朵　　　　正面的耳朵簡化

俯視的角度，頭微低，耳朵的位置相對會抬高。

俯視角度的耳朵

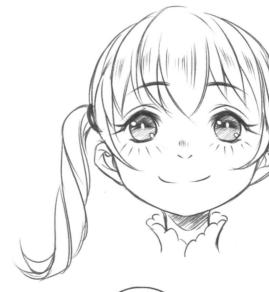

仰視的角度，頭抬高，耳朵的位置相對會降低。

仰視角度的耳朵

♥ 半側面與正側面耳朵的畫法

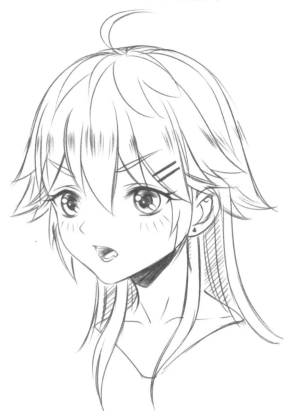

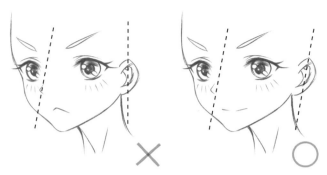

半側面角度時，耳朵的傾斜角度也要和眼睛以及整個面部保持一致，這樣五官在視覺上才更協調。

上面這條線是蓋住
下面的線的。

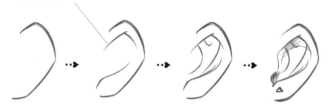

先把外輪廓畫出來，接著再添加耳輪的厚度，以及 y 字形的內耳，最後適當塗上陰影就可以啦。

半側面角度只能看見一隻耳朵，不要將另一隻也畫蛇添足地畫出來哦。

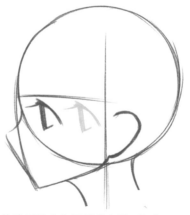

正側面耳朵的位置基本在頭部的中間，注意和眼睛距離依然是一隻眼睛的寬度。

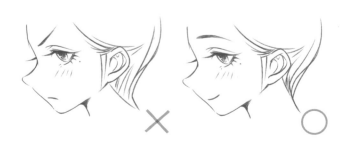

耳朵是有厚度的，用手摸耳朵背面還有一個弧度，這裡是不會長頭髮的，畫束髮的時候不要緊挨著耳朵後面畫。

正側面時，可以看到完整的耳朵的輪廓，而且耳朵的內部可以看到的面積最大也最清晰，所以要仔細描繪一下。

♥ 背面的耳朵

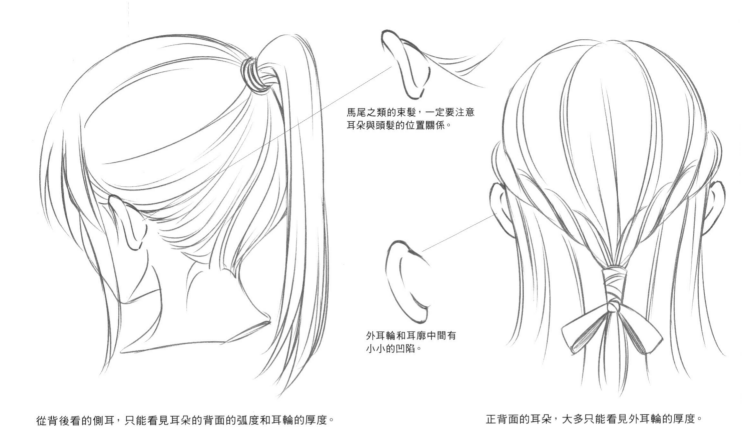

馬尾之類的束髮，一定要注意耳朵與頭髮的位置關係。

外耳輪和耳廓中間有小小的凹陷。

從背後看的側耳，只能看見耳朵的背面的弧度和耳輪的厚度。

正背面的耳朵，大多只能看見外耳輪的厚度。

♥ 其他樣式的耳朵

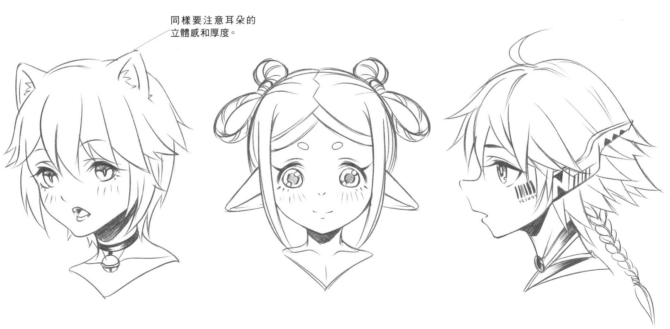

同樣要注意耳朵的立體感和厚度。

動物的耳朵也很可愛，如果畫的是動物擬人，就不要再畫上人的耳朵了，用頭髮把原來耳朵的位置蓋住即可。

妖魔、精靈的尖耳朵，再配上獨特造型的眉眼，也能讓角色獨具一格。

機械類的另類的耳朵與可愛的美少女的五官也能夠創造出萌的火花哦！

1.2.6 臉部的其他裝飾

厭倦了整天畫普通的妹子，想嘗試一下新鮮感？這一頁絕對有你想要的類型，打開腦洞，一切可愛的元素都適合用來打造你心目中那個完美的萌妹子。

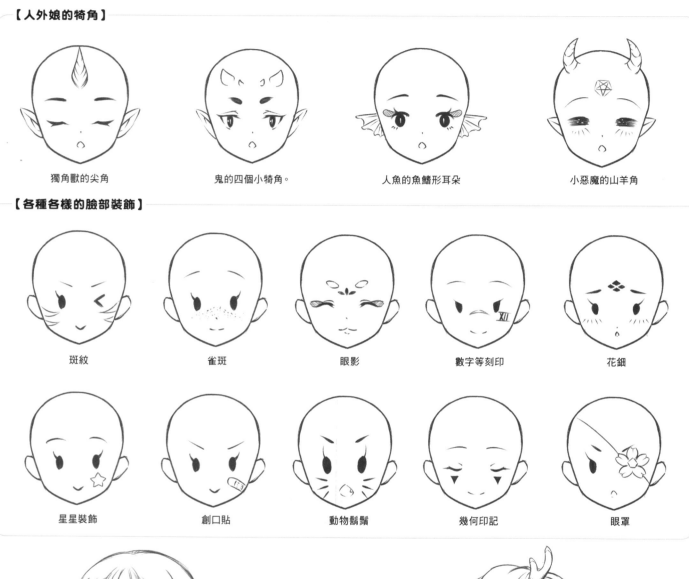

【人外娘的犄角】

獨角獸的尖角　　鬼的四個小犄角。　　人魚的魚鰭形耳朵　　小惡魔的山羊角

【各種各樣的臉部裝飾】

斑紋　　雀斑　　眼影　　數字等刻印　　花鈿

星星裝飾　　創口貼　　動物鬍鬚　　幾何印記　　眼罩

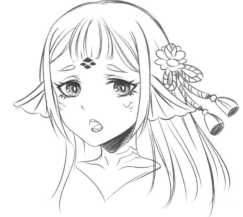

可愛的人魚姬，耳朵和臉上的鱗片是她的萌點。

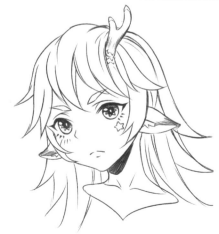

獨角的鹿精靈，下垂的鹿耳朵和鹿角以及臉上的星形裝飾是她的獨特之處。

畫出可愛的妹子的五官後，如何用簡單的方法檢查哪些地方畫得不對，需要調整呢？

Tips

1. 用筆桿測量眼睛是否在同一水平線上，大小是否一致？
2. 嘴巴的中間與鼻子和下巴是否在同一條中軸線上？
3. 正面的眼睛是否對稱？半側面靠近邊緣的眼睛是否變形為五邊形？正側面的眼睛是否是斜三角形？
4. 平視角度下五官的位置是否按照「三庭五眼」來擺放？
5. 人物的眼睛是否都看向同一個方向？
6. 本書前面所講的常見錯誤你是否都避免了？

一邊檢查一邊把我畫出來吧！

1.3 別以為只有圓眼睛才可愛

什麼,你說只有圓眼睛的妹子才可愛?那是你too樣,too森破!這個世界的蘿莉沒有不可愛的,不管是什麼樣的眼睛,能夠表現出人物的性格與個性才是最可愛的!

1.3.1 圓眼睛的角色

既然你喜歡,那我們首先就來畫畫圓眼睛的角色吧!圓形的眼睛也就是所謂的杏仁眼,主要表現女孩子的童真與清純,當然也能夠體現出乖巧可愛的感覺。

❤ 圓眼睛的不同角色設計

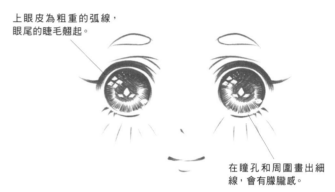

上眼皮為粗重的弧線,眼尾的睫毛翹起。

在瞳孔和周圍畫出細線,會有朦朧感。

小家碧玉型的妹子,圓形的眼睛會成為吸引人的視覺焦點,可愛的丸子頭和髮飾更加突出了圓眼的感覺。

認真可愛型的端莊淑女

上睫毛纖長,下睫毛突出了女孩的俏麗感。

眼睛較為清透,能凸顯人物清純的感覺。

半側面的臉,將眼睛畫出微微往斜上方看的眼神,會讓人覺得女孩更加嬌小。

天真無邪型的鄰家妹妹

❤ 細微的差別有不同的效果

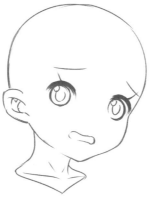

下睫毛也很有個性哦！

圓眼睛加上麻呂眉給人一種呆萌的感覺。

在粗弧線的上眼瞼上畫一根彎翹的睫毛，也會有不同的效果。

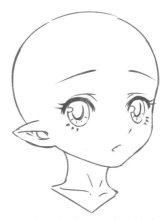

厚實的上睫毛是人物的特點。

眼珠更偏向橢圓一些，眼睛看起來也會大一點。

技巧提升小課堂

畫出一個圓眼睛的萌妹子吧！可以根據給出的參考來畫，也可以自行創作哦。

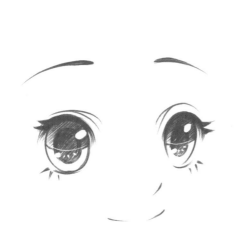

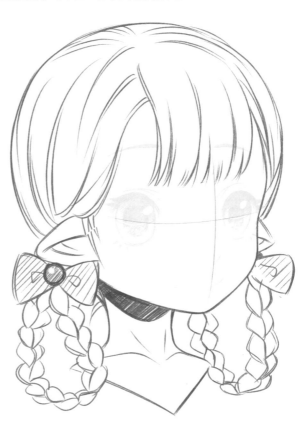

1.3.2 吊梢眼的角色

很多人聽到吊梢眼往往會想到美艷的御姐型角色，覺得不適合美少女。如果這麼想就太可惜了，因為你錯過了一大波有著丹鳳眼性格或傲嬌或個性的美少女啊！

♥ 吊梢眼的不同角色設計

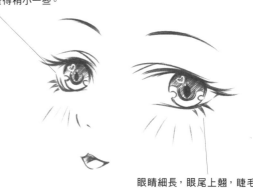

眼珠總體比例較小，但依然是圓形。瞳孔可以畫得稍小一些。

眼睛細長，眼尾上翹，睫毛纖長會有成熟的魅力。

抬起頭由上往下看的眼神會有種御姐的氣質，如果畫成美少女會給人傲嬌的感覺。

嫵媚俏麗的學姐

上眼皮呈向上翹的弧度，內眼角向下彎曲。

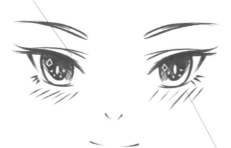

眼睛的形狀呈橢圓形，瞳孔也同樣呈豎條狀。

雖然大多數時候吊梢眼的角色會讓人感覺嫵媚，但同樣也能讓人覺得帥氣與個性！

古靈怪精的個性美少女

❤ 細微的差別有不同的效果

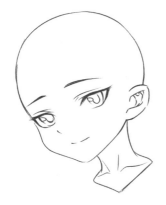

眼睛細長，眼尾上翹的
眼睛有種迷之誘惑感。

眼睛偏圓偏寬，但是眼尾
上翹，且眼線厚重，有種
貓眼的感覺，具有可愛與
嫵媚的雙重美感。

無口無心無表情……

上眼皮為直線，整體線
條平直，給人沒精神的感
覺，這就是三無美少女。

吊梢眼配上銳利的眼神，
再加上挑起的眉毛，完全
是小惡魔的感覺啊！

技 巧 提 升 小 課 堂

畫出一個吊梢眼的萌妹子吧！可以根據給出的參考來畫，也可以自行創作哦。

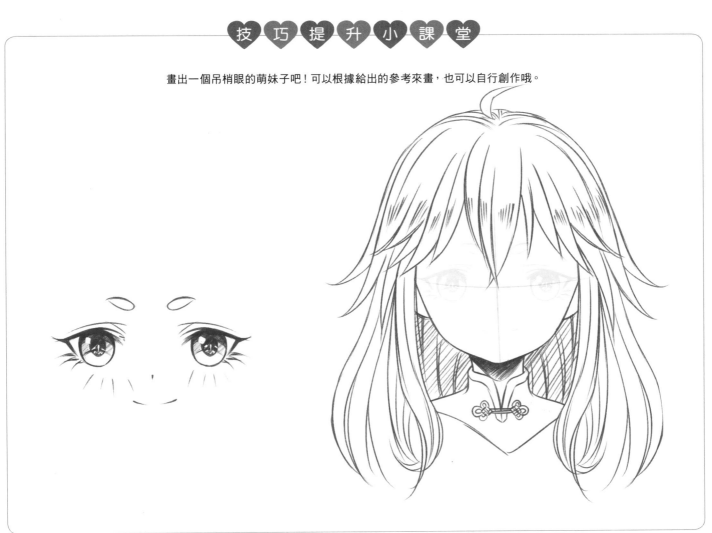

1.3.3 下垂眼的角色

聽到下垂眼你可能會疑惑畫出來會不會讓角色顯得不精神？不，你想多了，下垂眼只會讓角色顯得更加溫柔，更加迷糊可愛。

♥ 下垂眼的不同角色設計

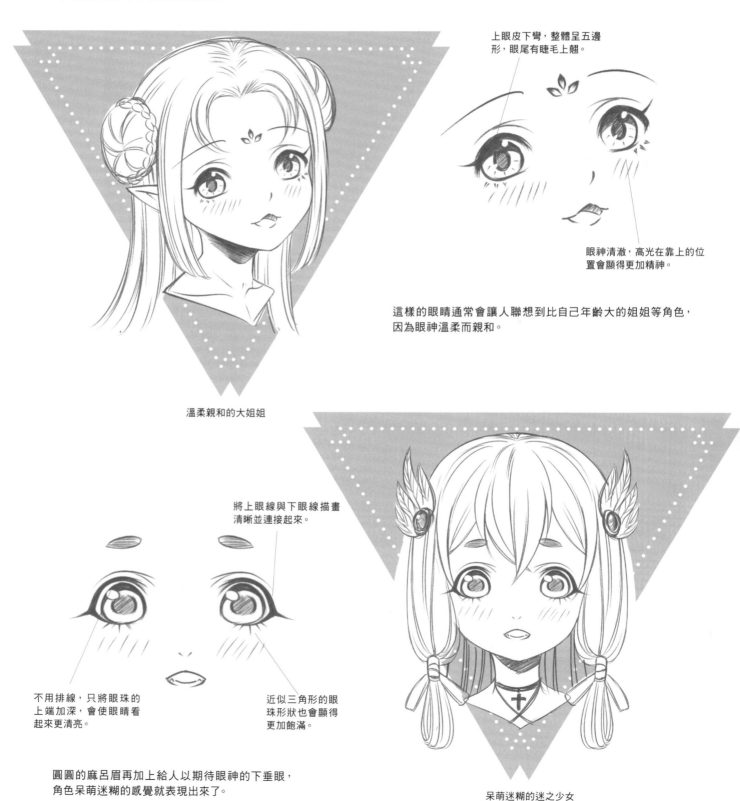

上眼皮下彎，整體呈五邊形，眼尾有睫毛上翹。

眼神清澈，高光在靠上的位置會顯得更加精神。

這樣的眼睛通常會讓人聯想到比自己年齡大的姐姐等角色，因為眼神溫柔而親和。

溫柔親和的大姐姐

將上眼線與下眼線描畫清晰並連接起來。

不用排線，只將眼珠的上端加深，會使眼睛看起來更清亮。

近似三角形的眼珠形狀也會顯得更加飽滿。

圓圓的麻呂眉再加上給人以期待眼神的下垂眼，角色呆萌迷糊的感覺就表現出來了。

呆萌迷糊的迷之少女

♥ 細微的差別有不同的效果

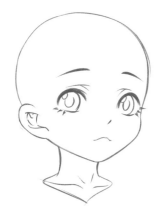

聽說下垂眼很適合這種表情……

下睫毛纖長，再配上有些不安的表情，凸顯柔弱氣質。

向下垂的睫毛也是下垂眼的一大特色。

粗眉毛配上下垂眼會有一種笨拙樸實的可愛感。

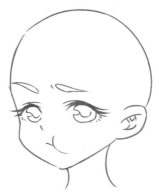

微微向下半閉的眼睛，突出眼尾纖長的睫毛。

技 巧 提 升 小 課 堂

畫出一個下垂眼的萌妹子吧！可以根據給出的參考來畫，也可以自行創作哦。

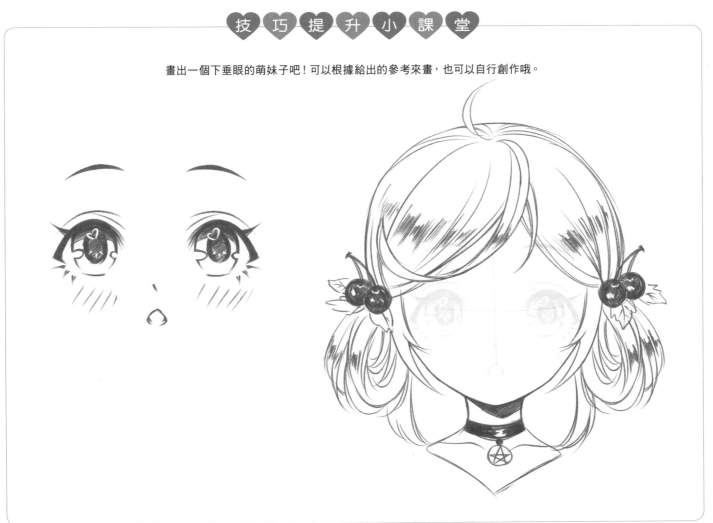

1.3.4 路人美少女的萌之大改造

「為什麼我畫出來的妹子一點也不萌，還有一種迷之過時感，是我畫的結構不對嗎？」其實並不是，只是你沒有掌握萌的要素。下面讓我來教你改造出時尚流行的萌之美少女吧！

整體還算可愛，但也只是一般可愛，並不算精美，也成不了主角，只能是路人甲。

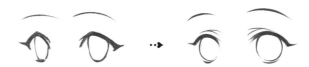

眼睛形狀不要畫得太隨意，更加飽滿一些，眉毛的位置、雙眼皮和下眼皮的細節要注意。

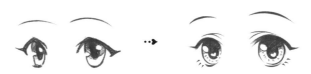

眼睛的形狀更加圓潤，高光的形狀也要明顯一些，還可以在瞳孔中加一點放射線豐富細節。

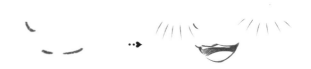

臉上放射狀的腮紅會讓人覺得臉頰鼓起來了。

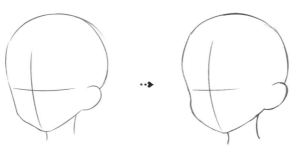

臉部的輪廓更加 Q 萌，鼓起的臉蛋會讓角色顯得更加可愛。

呆毛也是萌點之一啊！

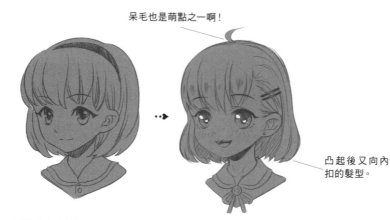

凸起後又向內扣的髮型。

形象更加具體，能抓住個性化的特徵，留下深刻的印象。

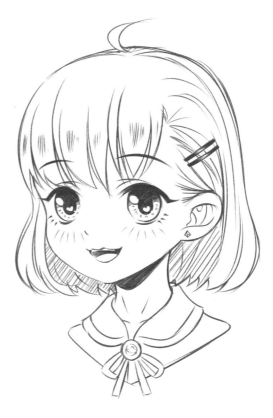

五官細節精緻，讓人心生憐愛，絕對是少女漫畫的主角類型。

通過前面所學的各種形狀的眼睛和人物氣質的表現，對下面人物進行大改造吧！

改動一下眼睛和五官表情，人物瞬間由單純美少女變身為傲嬌的古靈精怪的小精靈啦！

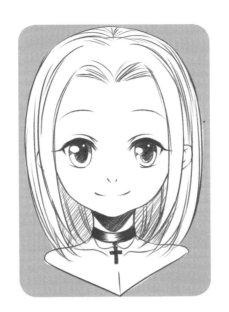 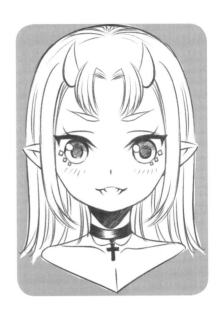

試試將我畫成另一種氣質的美少女吧！

1.3.5 少女的心思真難猜

　　想要了解女孩子的內心到底在想什麼？那是不可能的，不過倒是可以從她們可愛多變的表情中猜測一二。畫的時候也不用想著這是美少女，一定要微笑可愛之類的，有時候一點點搞怪的表情會讓角色形象更加豐富，這樣的美少女才更有感情。

真正生氣的表情，眼神和眉毛要給人銳利的感覺，畫的時候線條盡量平直一些。

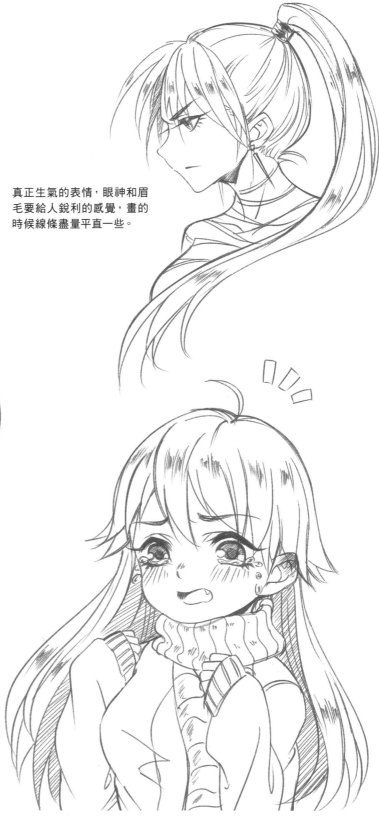

傲嬌的表情，實際上就是假裝生氣，盡管眉毛和嘴巴是生氣的樣子，但眼神帶有一些不好意思的感覺。

復雜的表情會同時帶有幾種感情在裡面，就像圖中這種既害怕又吃驚，最後導致哭泣的表情。

同時表現出兩種相反的情緒也是可以的哦，比如強裝冷靜
但還流露出了好奇的眼神。

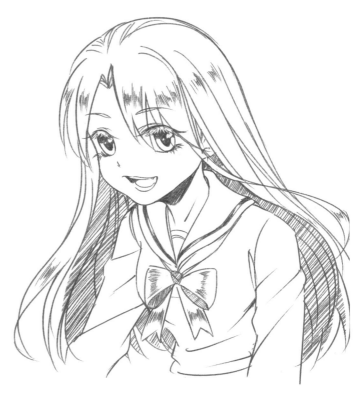

表現真正開心的表情的時候，眉毛和眼睛一定是分開的，嘴巴
也會張開。

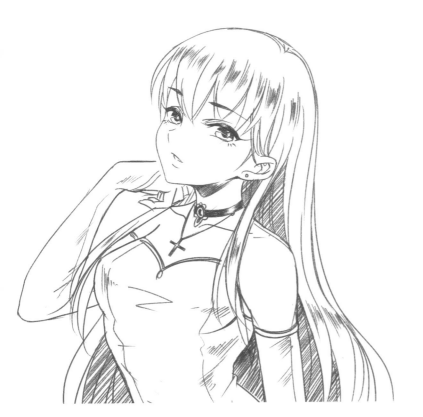

表現高冷的表情時，一定是從高處看向低處，眼睛一般是眯起來的。

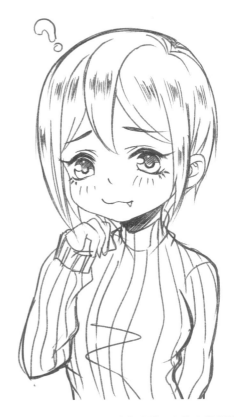

八字眉再配上好奇和期待的眼神，會讓人覺得像
是在猶豫和克制自己。

1.4.1 仰視的多角度繪製

很多初學者不喜歡畫仰視和俯視角度下的人物,因為無法掌握角度變化時五官位置和形狀的變化,所以即使畫出來了,五官給人的感覺也會很詭異……

♥ 僅憑印象畫是不行的

♥ 正面的仰視角度

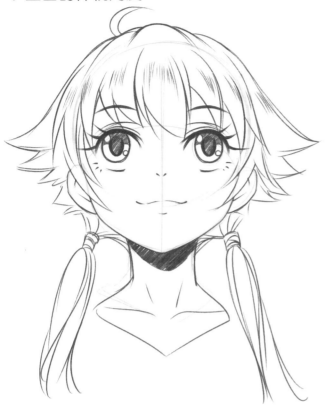

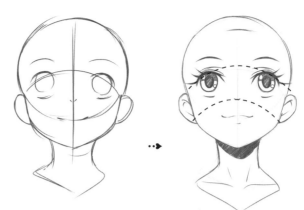

可以先畫出普通的臉型，再用弧線確定眼睛和耳朵的位置，這樣就能快速畫出準確的仰視角度的頭部了。

眼睛向上看，盡量將上端的部分畫出投影的效果。

仰視角度下更容易看到上眼皮的厚度，因此只要在畫的時候將上眼皮畫得厚重一些即可。

正面的仰視角度，三庭的下庭變長，整體感覺是下巴變長，眼睛位置抬高。

♥ 側面的仰視角度

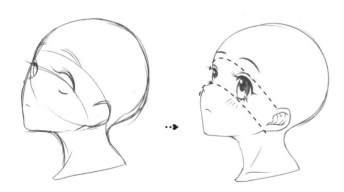

側面的角度，如果不是正側面，仍然需要把另一側的眼睛畫出來，注意鼻子和臉部的遮擋關係。

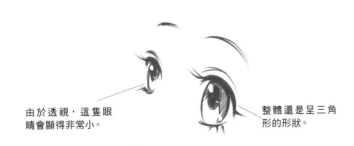

由於透視，這隻眼睛會顯得非常小。

整體還是呈三角形的形狀。

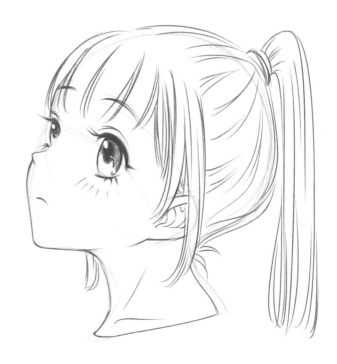

雖然右邊的眼睛被鼻梁遮住了一部分，但不用將鼻梁畫實，將眼睛露出來的部分畫好，鼻梁就會自然呈現了。

❤ 半側面的仰視角度

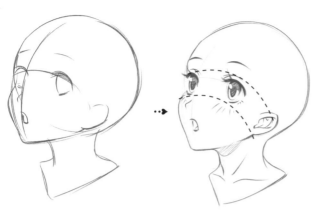

和畫半側面的臉一樣，首先要注意的還是透視角度下的眼睛的位置和形狀的變化。

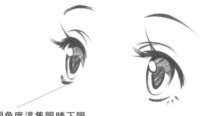

這個角度這隻眼睛下眼瞼的長度會更短。

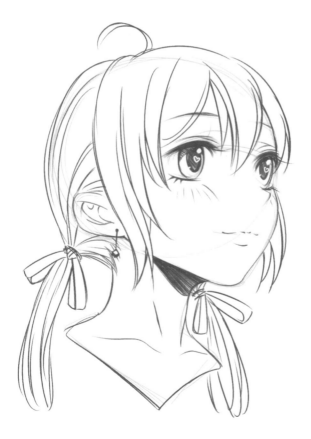

在畫仰視的頭部時，無論什麼角度，只要將上眼線畫實，再注意耳朵的位置和下巴底端的線條就可以啦！

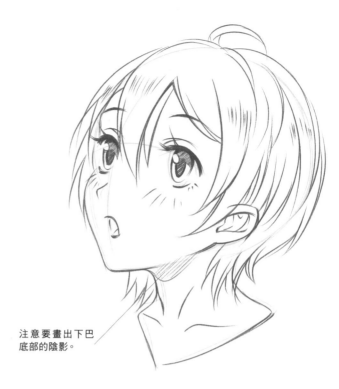

注意要畫出下巴底部的陰影。

因為下巴抬高，頸部被拉伸，所以看起來頸部稍長，而且能夠看到一部分下頜的底面。

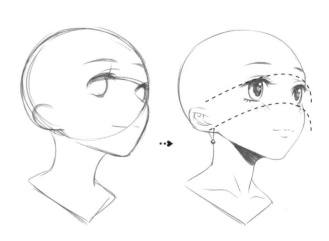

可以先畫出圓，然後直接在圓的上半部的位置用弧線確定眼睛的位置，再參照眼睛來畫其他五官的位置。

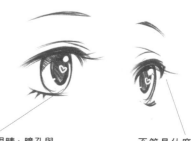
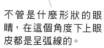

看向側面的眼睛，瞳孔與眼珠之間留出一些空隙，會顯得眼睛更加立體。

不管是什麼形狀的眼睛，在這個角度下上眼皮都是呈弧線的。

1.4.2 俯視的多角度繪製

與仰視角度情況相反，俯視角度時只要記住五官縱向的距離會縮短，能看到更大面積的頭頂，尤其平時基本看不到的髮旋也能看到就可以了。

♥ 正面的俯視角度

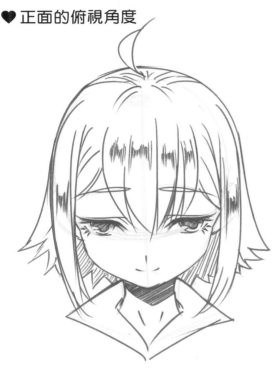

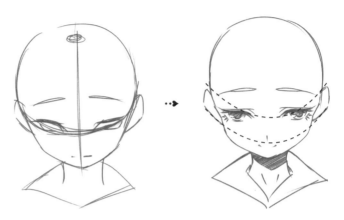

同樣可以先畫出普通的臉型，再用向下彎的弧線在圓的下半部確定出眼睛和耳朵的位置，然後據此畫出其他五官。

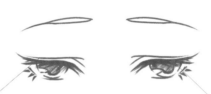

在畫正面俯視的頭部時，五官三庭中上庭的長度變長，下庭的長度變短，可以看到頭頂的髮旋。

正面俯視的眼睛，可以看到上眼皮的表面和下眼皮的厚度。

眼珠上端被眼皮遮擋，大體呈半圓形。

♥ 正側面的俯視角度

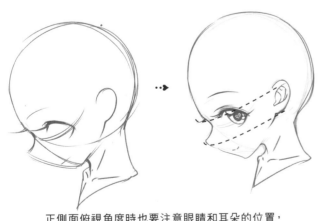

正側面俯視角度時也要注意眼睛和耳朵的位置，是在斜向下彎曲的弧線上的。

這個角度的眼睛呈現更加明顯的斜三角形。

下巴向內收，所以前面的頸部長度變短，後面變長。

注意低頭時頭頂部分能看到的面積就增大了，頭髮也會因重力向前傾。

♥ 半側面的俯視角度

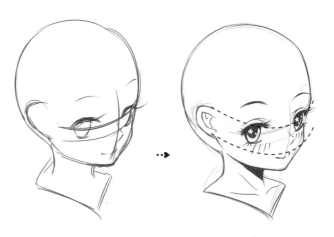

可以看出下巴的距離明顯縮短了，頭頂的面積變大，眼睛和耳朵的位置依然是在一條向下彎曲的弧線上。

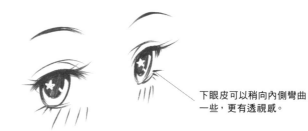

下眼皮可以稍向內側彎曲一些，更有透視感。

這個角度下頸部的前面被下巴遮擋，顯得很短，但仍然是從耳後連接的。

用放射狀的弧線畫出髮旋的位置。

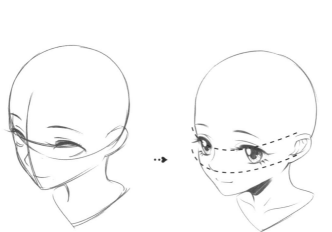

鼻子和嘴巴也同樣是俯視的角度，所以鼻底和下嘴唇基本看不到。

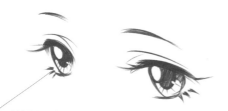

即使少吊梢眼，轉折的這隻外形也是呈五邊形的。

這個角度下，右邊的肩膀會被下巴遮擋。

半側面被遮擋的頭髮也要畫出它的厚度，並且長度要保持左右對稱。

根據給出的灰度圖，來挑戰一下那些你不敢畫的角度吧！

向下看時眼珠的下端會被遮住，也是半圓形的哦！

在表現臉部的立體感時有幾個小技巧，下面先學習一下這些小技巧，然後根據灰度圖畫出半側面的蘿莉吧！

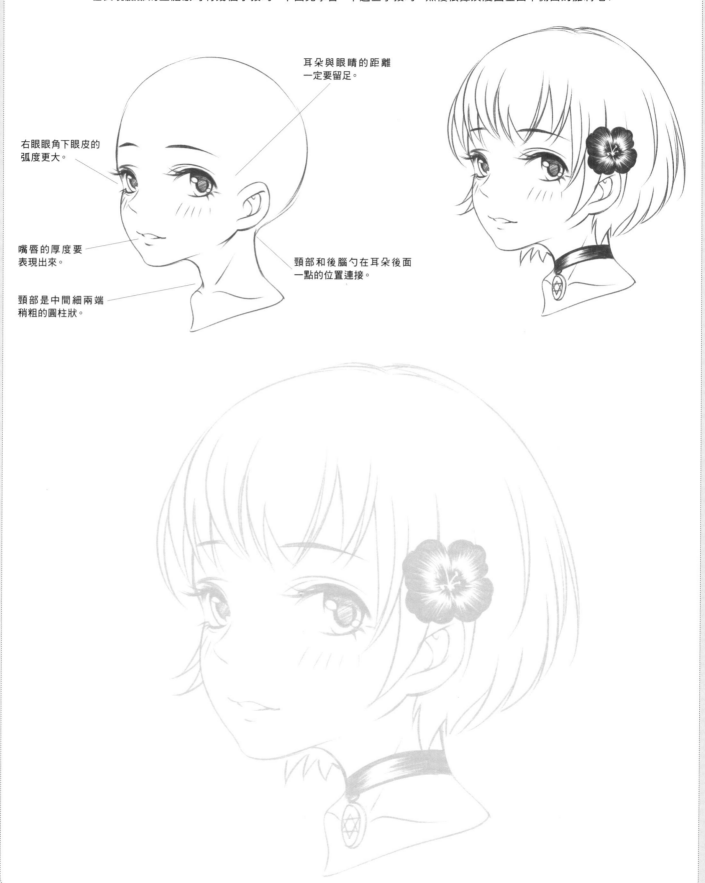

耳朵與眼睛的距離
一定要留足。

右眼眼角下眼皮的
弧度更大。

嘴唇的厚度要
表現出來。

頸部和後腦勺在耳朵後面
一點的位置連接。

頸部是中間細兩端
稍粗的圓柱狀。

與我簽訂契約，成為魔髮少女吧

想要擁有一頭靚麗的秀髮嗎？當然說的不是你，而是你筆下的角色。想讓秀髮柔軟而有光澤，並且各式髮型隨心設計嗎？那麼就接著看下去吧！在這一章中你會解鎖畫秀髮的秘技哦！

2.1 為什麼我畫的頭髮這麼魔性

頭髮……不管是素描還是漫畫都是初學者的殺手，既沒有固定的結構，也沒有具體的形狀，這就導致初學者在用一根根的線條畫頭髮的路上越走越遠。

2.1.1 頭髮的繪製步驟

繪製頭髮的錯誤不外乎頭型不準、沒有立體感、線條不流暢和分布太平均，但是其中最嚴重的是頭型不準，造成頭型不準的原因其實就是頭髮的繪製步驟不正確。

♥ 打造美少女 —— 髮型不要太魔性

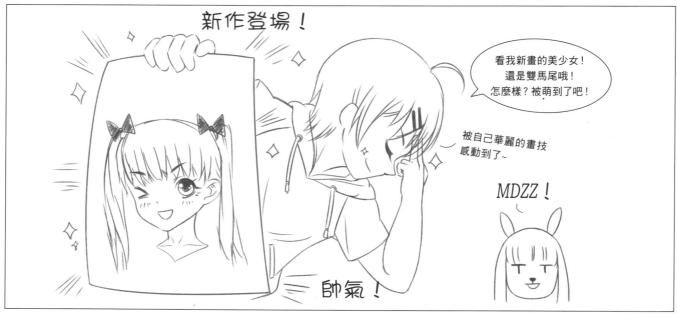

♥ 頭髮的正確繪製步驟

大多數初學者經常畫完臉部後就直接從劉海開始畫頭髮，然後想當然地就接著畫髮束的部分，
這樣畫出來的頭髮頭型很容易出錯，頭髮看上去也會顯得僵硬死板，不夠自然。

 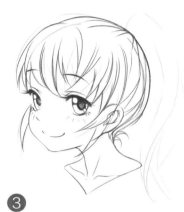

①
先畫出頭部的準確形狀，留出頭髮的厚度空間，然後用簡單的線條繪製出大致的髮型輪廓。

②
根據草稿細緻地畫出粗細不同、錯落有致的劉海。

③
紮起來的頭髮以束髮點分成兩個部分，貼頭皮的部分從束髮點開始向外放射狀發散。

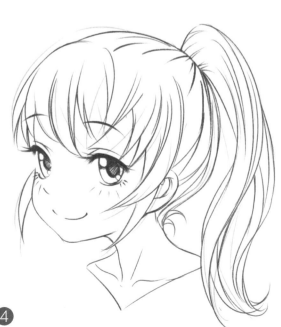 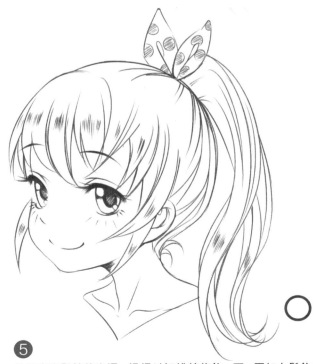

④
接下來繪製馬尾的部分，這裡盡量用流暢柔軟的線條來繪製，注意線條之間的疏密以及前後關係。

⑤
最後畫出髮絲的光澤，這裡以短排線修飾一下，再加上髮飾等，這樣頭髮的繪製就完成了。

2.1.2 頭髮的立體感表現

你是否有過畫出來的頭髮像紙片一樣單薄無厚度，不管畫多少髮絲都覺得並沒什麼卵用的情況？是的，不用懷疑，你得了「畫頭髮沒有立體感綜合症」。導致這一病症主要有兩大原因，下面且聽我一一為你分析。

♥ 不理解頭部與頭髮的穿插關係

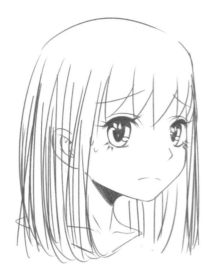

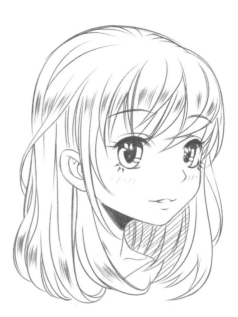

缺乏立體感的頭髮差不多都是這樣的，不管畫多少髮絲都覺得頭頂很單薄，看不出前後關係，導致人物的臉和頭髮像硬拼在一起的一樣。

有立體感的頭髮能夠感覺到頭髮的厚度和前後關係，即便是被擋住的部分也能夠合理想像出來，而且臉部與頭髮的結合會非常自然。

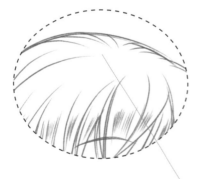

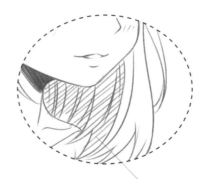

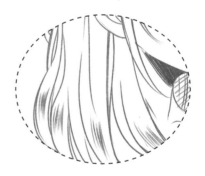

髮旋周圍的放射狀髮絲，後腦勺的位置依然有。

髮束內側的髮絲也要畫出來，最好用排線表示一下陰影。

後面的髮片因為透視與堆積要比前面細小和密集。

Tips

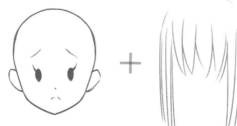 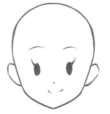

最好不要將頭髮看做頭部與髮絲的組合，而是將頭髮看做類似頭盔與頭部的組合，這樣畫完後才有立體感。

❤ 沒有對頭髮進行分組繪製

沒有對頭髮進行分組的概念，不管前面還是後面，都連在一起了，這樣繪製的頭髮沒有明確的前後感。

將頭髮大致分成三至四個區塊：額前的劉海、兩邊的鬢髮、腦後的頭髮，以及如果有束髮的話加上束髮的部分。

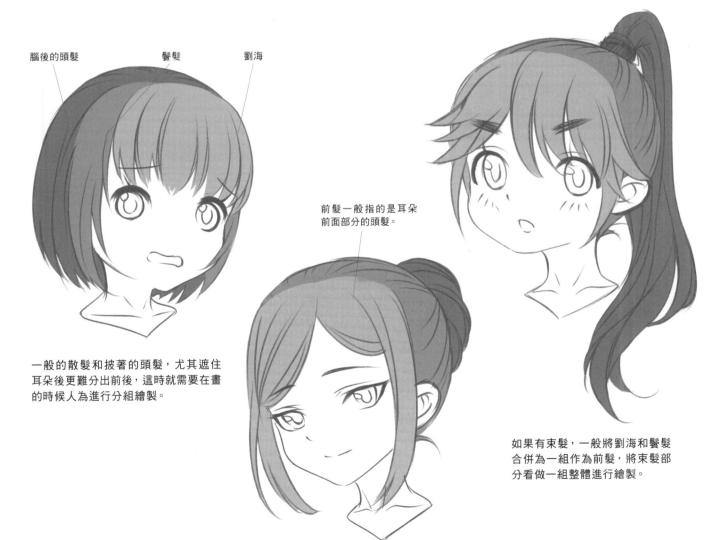

腦後的頭髮　　　　鬢髮　　　　劉海

一般的散髮和披著的頭髮，尤其遮住耳朵後更難分出前後，這時就需要在畫的時候人為進行分組繪製。

前髮一般指的是耳朵前面部分的頭髮。

如果有束髮，一般將劉海和鬢髮合併為一組作為前髮，將束髮部分看做一組整體進行繪製。

2.1.3　髮簇的繪製方法

　　理解了頭髮的分組後，下面就是更為細緻的髮簇繪製。在分組的區域中，以髮片的形式勾畫出髮絲，這樣畫出來的頭髮既有整體的立體感，又有髮絲的蓬鬆感。

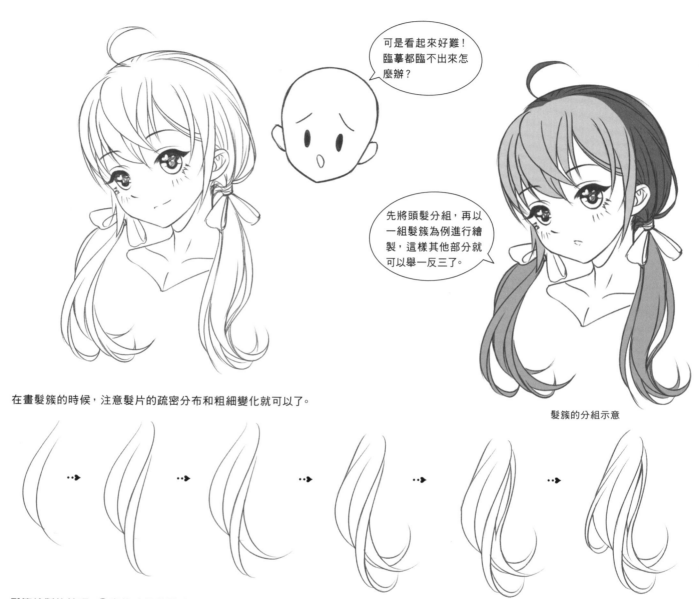

可是看起來好難！臨摹都臨不出來怎麼辦？

先將頭髮分組，再以一組髮簇為例進行繪製，這樣其他部分就可以舉一反三了。

在畫髮簇的時候，注意髮片的疏密分布和粗細變化就可以了。

髮簇的分組示意

髮簇繪製的技巧： ①畫的時候將髮片看做是可以扭轉的飄帶；②彎曲的方向盡量一致；③斷開部分的連接要盡量保持弧度自然；④可以添加一些更加細緻的髮絲，這樣會顯得更加自然蓬鬆。

【各類髮片的畫法】

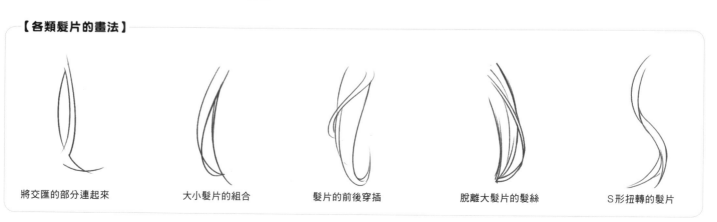

將交匯的部分連起來　　　　大小髮片的組合　　　　髮片的前後穿插　　　　脫離大髮片的髮絲　　　　S形扭轉的髮片

2.1.4　繪製頭髮時容易出現的錯誤

　　繪製頭髮時常常會出現這樣或那樣的錯誤，比如髮絲用線條一根根繪製，頭髮沒有貼合頭部的輪廓，後腦勺的頭髮少了一塊等，這些問題要怎樣避免呢？我們一起來看下面的內容吧！

♥ 拒絕「鋼絲髮」

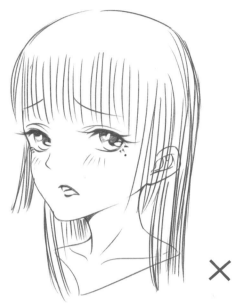

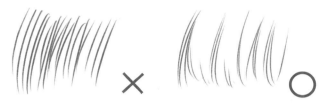

額前的劉海不要用密集的排線來繪製，而是應該用疏密有致的線條組來繪製。

如果用這種單線條來表現頭髮，線條越多，頭髮不僅不會顯得濃密，反而會越發顯得雜亂和單薄。

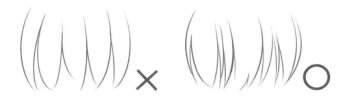

髮片的大小不要太平均，而是應該有大有小錯落分布。

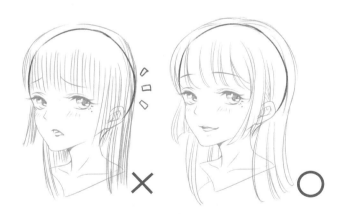

在畫半側面的人物時，經常出現後腦勺的頭髮畫得太薄，導致人物頭部看起來變形。

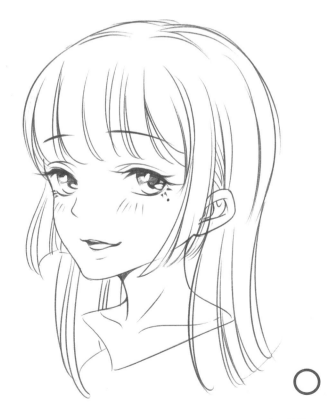

Tips

在畫齊劉海的時候可以用短橫線表示髮梢末端，也可以留白不畫。

用稍帶弧度的線條，根據頭髮的生長方向用疏密有致的線條組繪製，這樣繪製出來的頭髮不僅美觀，而且更加真實自然。

♥ 避免「紙片髮」

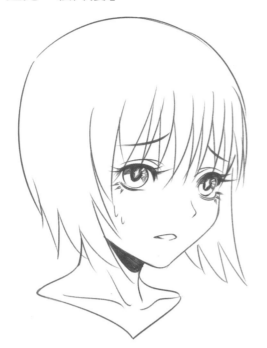

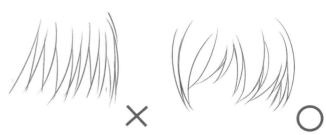

額前的劉海不要太過細碎平面，盡量用弧線來繪製，這樣能讓劉海更加貼合額頭的弧度，顯得更加飽滿。

忽視頭部的球體結構，只考慮線條的流暢和美觀感也是不行的，這樣的頭髮會讓人感覺不真實。

正面的劉海盡量畫成有放射狀弧度的樣子。

正側面時也盡量將劉海畫得蓬鬆一些。

頭頂部分用短線來表現分區和髮旋的位置，同時也增強了頭部的立體感。

修改了額前劉海的弧度，使得頭部與頭髮更加整體，視覺上也更有立體感。

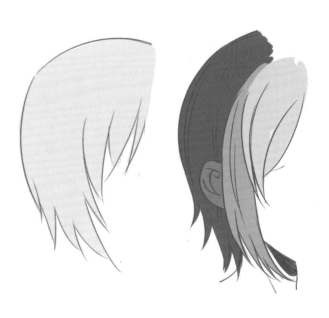

在不能表現前後關係的情況下，盡量選擇露出耳朵，用鬢髮和耳朵來區分頭髮的前後關係。

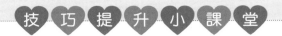

根據給出角度角色的髮型，繪製出另一個角度的頭髮吧！除了給出的正面灰度圖，還可以嘗試畫一下其他角度的髮型。

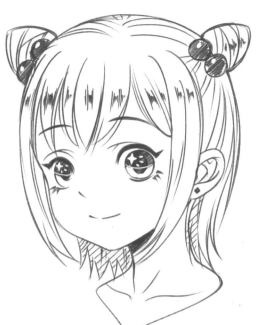

半側面髮型示意圖

<div>Tips</div>

1. 觀察圖中髮型的特點，以及三大分區各自的造型，髮量的多少、長短等。
2. 結合生活實際思考頭髮的實際造型。
3. 繪製的時候遵循前面所講的頭髮繪製的方法。
4. 可以根據人物的五官來定位髮髻、髮束等的相對位置。
5. 最後與示意圖進行對比檢查，查看是否將髮型還原。
6. 在腦海中想像立體畫面，進行多角度練習。

注意鬢髮的長度，以及髮髻的位置。

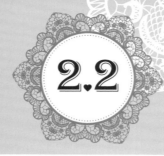
2.2.1　秀髮柔順不是夢

很多初學者其實已經能夠理解頭髮的分組、髮簇的穿插關係等知識，但還是畫不好頭髮，究其原因是線條不流暢。

♥ 髮片的繪製技巧

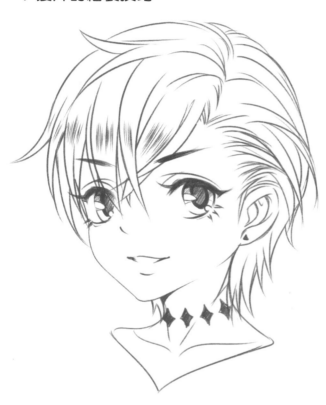

在給頭髮分區和分組後，再細分為髮片，以髮片為單位細化頭髮，這樣整體髮型才會更豐盈飄逸。

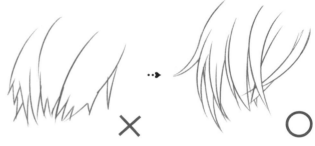

不要出現髮片上端整體，但髮梢分叉很多的狀態，這樣的頭髮不科學。

每個髮片單獨畫出來，即使分叉也盡量從中段來分。

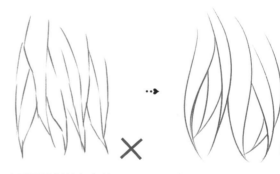

也不要用斷續組合的短線來組成髮片。

每個髮片都用順滑流暢的線條來畫，這樣的頭髮會更有生命力。

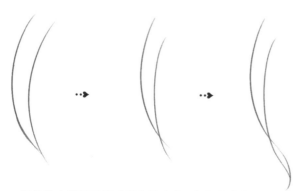

髮片的末端盡量畫成閉合的尖角，但如果沒有閉合也沒關係，可以根據需要加長為更長的髮片。

在髮片與髮片之間的線條交匯處可以用筆稍稍加重，這樣會更有立體感。

♥ 繪製柔順的長髮

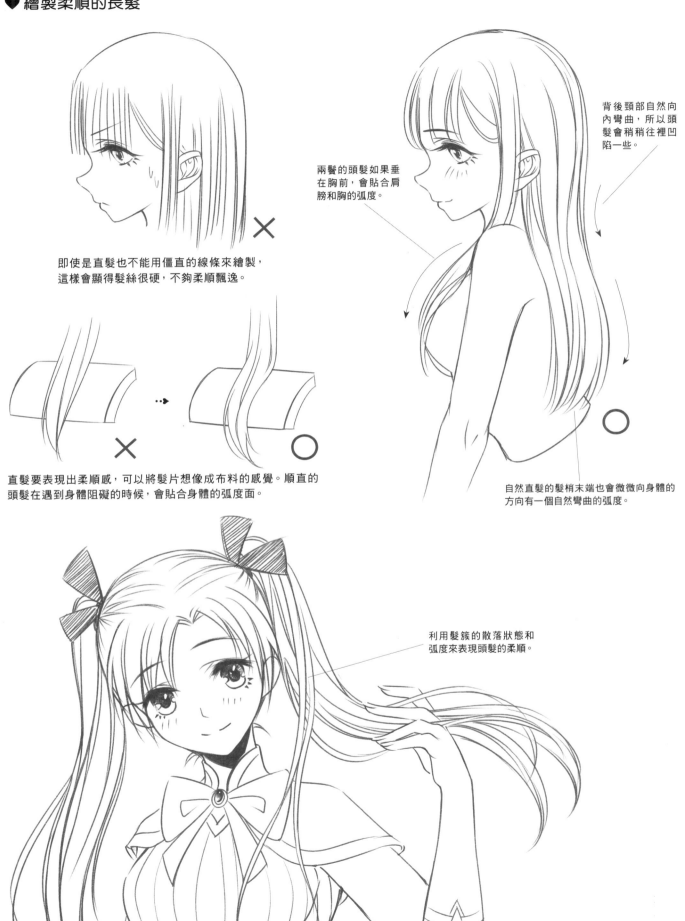

即使是直髮也不能用僵直的線條來繪製，
這樣會顯得髮絲很硬，不夠柔順飄逸。

直髮要表現出柔順感，可以將髮片想像成布料的感覺。順直的
頭髮在遇到身體阻礙的時候，會貼合身體的弧度面。

兩鬢的頭髮如果垂
在胸前，會貼合肩
膀和胸的弧度。

背後頸部自然向
內彎曲，所以頭
髮會稍稍往裡凹
陷一些。

自然直髮的髮梢末端也會微微向身體的
方向有一個自然彎曲的弧度。

利用髮簇的散落狀態和
弧度來表現頭髮的柔順。

畫出頭髮披散在地上的狀態。

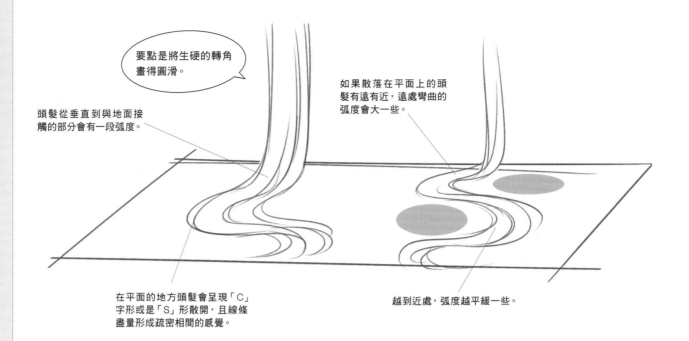

要點是將生硬的轉角畫得圓滑。

如果散落在平面上的頭髮有遠有近，遠處彎曲的弧度會大一些。

頭髮從垂直到與地面接觸的部分會有一段弧度。

在平面的地方頭髮會呈現「C」字形或是「S」形散開，且線條盡量形成疏密相間的感覺。

越到近處，弧度越平緩一些。

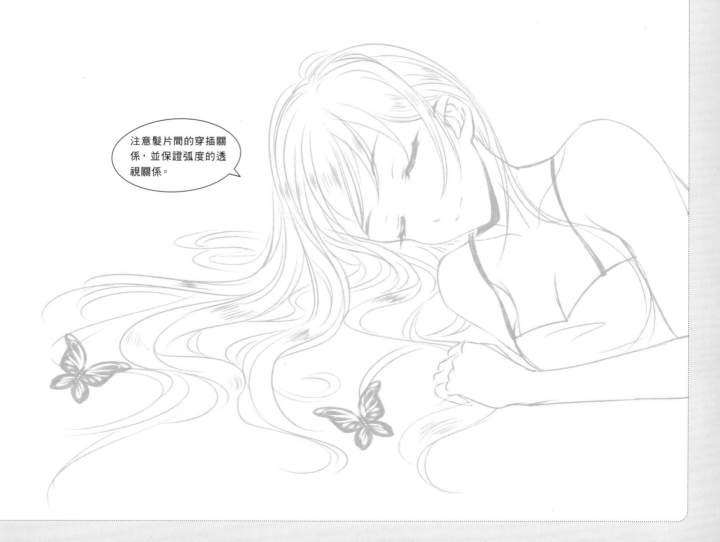

注意髮片間的穿插關係，並保證弧度的透視關係。

2.2.2 頭髮的光感表現

很多初學者知道可以用排線來表現頭髮的高光，但是並不清楚具體畫在哪裡，該怎麼畫才能更好地表現頭髮的光感。

♥ 光源對頭髮光感的影響

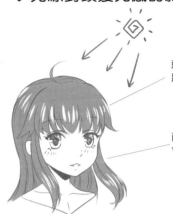

頭頂會形成圓環狀高光。

兩鬢的凸起處也會有高光。

在畫的時候，首先要在心中給角色設定一個光源。

根據高光出現的位置和形狀，用長短不一的短線按照頭髮的生長方向畫出細密的排線。

最後再把頭髮內部靠近頸部的頭髮用斜排線將陰影表現出來就可以了。

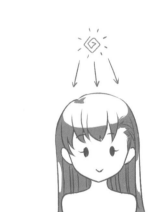

頂光

斜頂光

背光

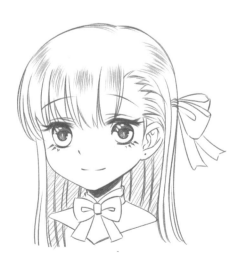

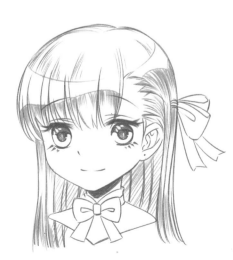

常見的光源位置，最好表現光感效果，圍繞頭頂排一圈短線表現高光。

光源位置偏移，照射到的頭髮的位置也會發生改變。

背光的表現，通常在整體髮型的周圍會出現一圈強光。

♥ 不同髮色的表現

黑髮的表現效果，除了用鉛筆排線以外，用馬克筆和記號筆來畫的話效果也很好。

在塗黑的部分用高光筆畫一些圓點，能使頭髮更加靈動。

劉海處弧形留白，讓髮片的兩端保持自然的參差狀，會增強頭髮的厚度感。

用高光筆畫出細長的白色線條也能使頭髮更蓬鬆。

長髮髮梢可以留出類似「Z」字形的細長高光。

中下端的位置用筆較輕，排出淺灰色的髮色效果。

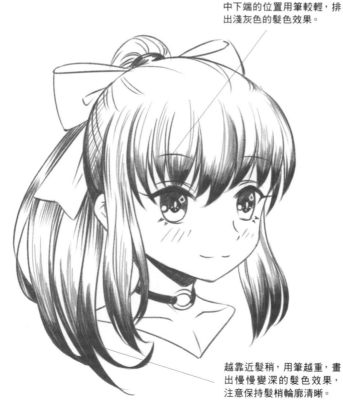

越靠近髮梢，用筆越重，畫出慢慢變深的髮色效果，注意保持髮梢輪廓清晰。

除了純色的表現以外，也可以給頭髮畫出漸變的效果。

用鉛筆在淺髮色上將其中幾片髮片塗黑，畫出挑染的效果。

2.2.3 頭髮飄動感的表現

　　經常在動畫中看到可愛的長髮妹子在微風中挽起耳邊的碎髮，在花叢中旋轉舞蹈，滿頭秀髮隨之舞動這樣令人印象深刻的場景，簡直是角色加分的魅力點。難道你不想給自己筆下的角色也加上這樣的魅力點嗎？

❤ 風吹動頭髮的效果

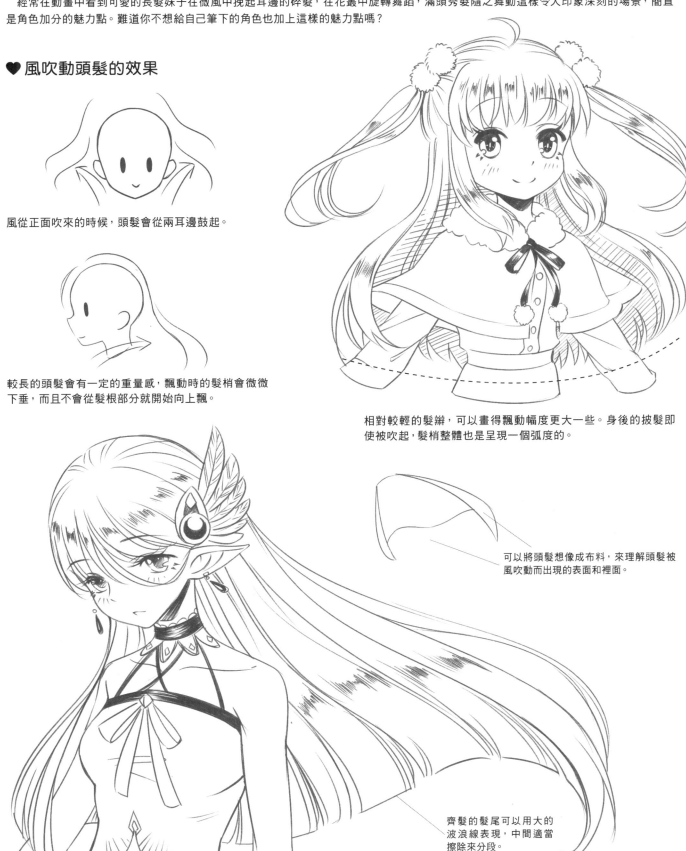

風從正面吹來的時候，頭髮會從兩耳邊鼓起。

較長的頭髮會有一定的重量感，飄動時的髮梢會微微下垂，而且不會從髮根部分就開始向上飄。

相對較輕的髮辮，可以畫得飄動幅度更大一些。身後的披髮即使被吹起，髮梢整體也是呈現一個弧度的。

可以將頭髮想像成布料，來理解頭髮被風吹動而出現的表面和裡面。

齊髮的髮尾可以用大的波浪線表現，中間適當擦除來分段。

♥ 運動產生的飄動效果

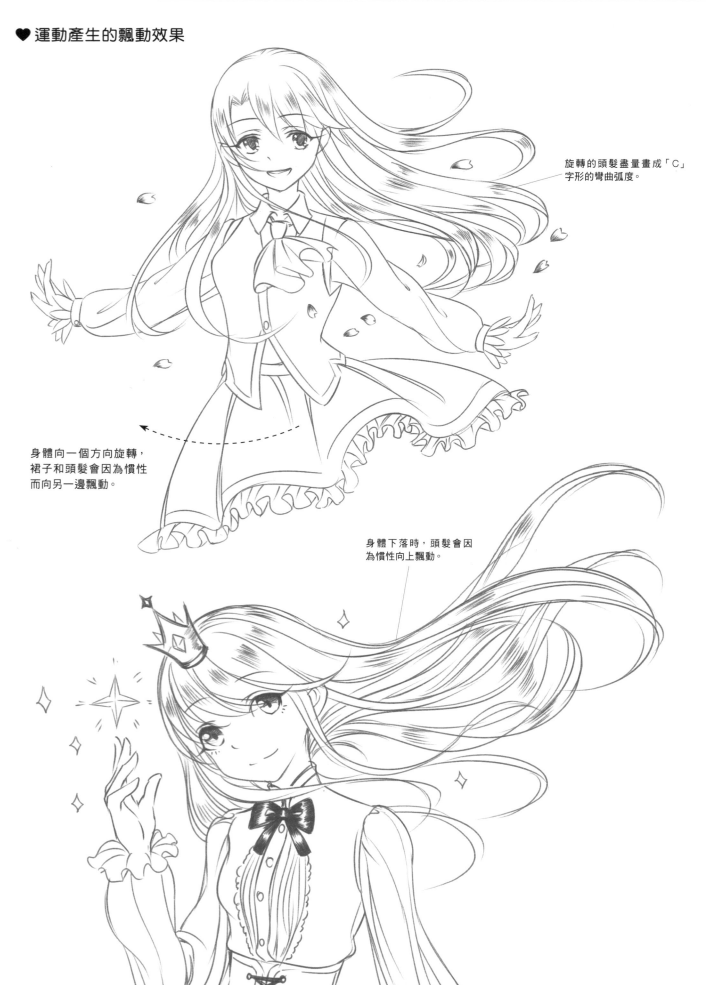

旋轉的頭髮盡量畫成「C」字形的彎曲弧度。

身體向一個方向旋轉，裙子和頭髮會因為慣性而向另一邊飄動。

身體下落時，頭髮會因為慣性向上飄動。

2.3 不想當美髮師的萌妹不是好畫師

是的，每隻筆下的角色都是畫手自己的娃，想把自己的娃打扮得好看些是天經地義的，為此我們不惜化身美容師，為她們打造精美的顏容。現在我們又要化身美髮師，給她們畫出好看的髮型了。

2.3.1 文靜淑女的柔順直髮

對於大多數初學者來說，直髮是最簡單易學的髮型。雖說是直髮，但是通過長短的變化，依然能夠畫出很多種髮型樣式。

♥ 清爽的短直髮

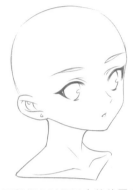

① 首先將面部朝向以及五官的位置定好，以便確定頭髮的長度和髮型。

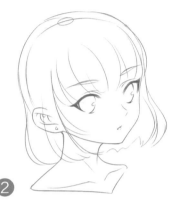

② 用較輕的線條畫出妹妹頭的輪廓，髮梢有一點弧度會更好看。

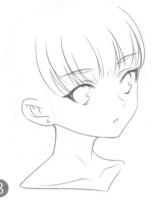

③ 在齊上眼皮的位置，用弧線畫出鼓起的瀏海。

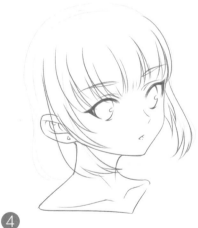

④ 在耳朵前畫出鬢髮，注意左右對稱，長度一致。

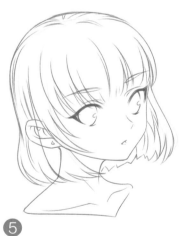

⑤ 畫出髮旋周圍的髮絲，並將另一邊露出的髮尾部分畫出來。

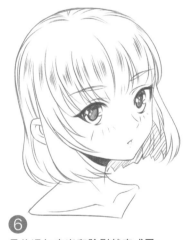

⑥ 最後添加高光和陰影就完成了。

【其他短直髮的髮型參考】

♥ 清純的長直髮

①
先畫出頭髮整體的厚度，然後用長弧線畫出劉海的輪廓。

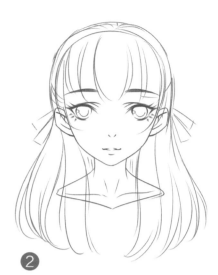

②
畫出鬢髮，以及整體的披髮的形狀和長度。

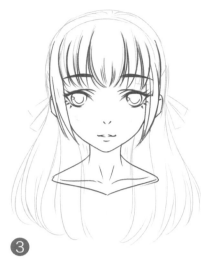

③
細化劉海，中間寬，兩邊髮尾稍細，而且兩邊髮片髮尾都向中間彎。

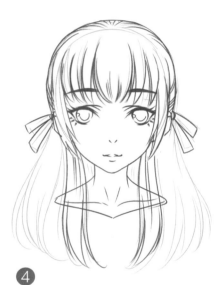

④
畫出垂在胸前的兩絡鬢髮，以及耳邊的髮飾。

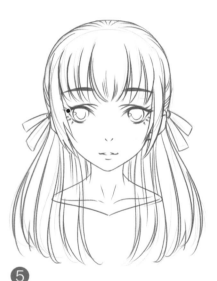

⑤
接著用長弧線畫出兩邊的散髮，注意背後頭髮的線條也要畫出來。

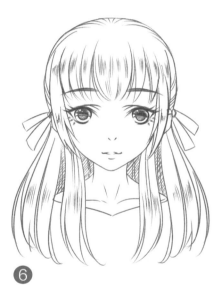

⑥
注意高光的位置，劉海處和兩鬢處的弧度要一致。

【其他長直髮的髮型參考】

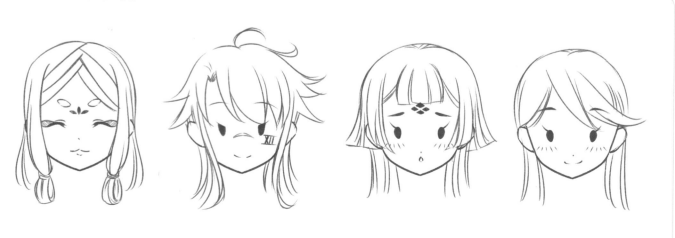

♥ 直髮的魅力表現

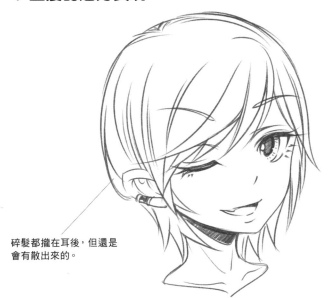

碎髮都攏在耳後，但還是
會有散出來的。

短短的碎髮，比較貼合頭部，適合
直率性格的女性。

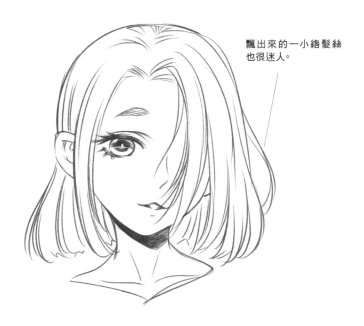

飄出來的一小綹髮絲
也很迷人。

中分的妹妹頭，如果遮住一隻眼睛的話，
會感覺到一種復古的朦朧感。

技巧提升小課堂

根據草稿畫出女孩的直髮吧！

注意畫出髮絲的柔軟感。

2.3.2 迷人森女的浪漫捲髮

實不相瞞，我也不太會畫捲髮，主要的原因是怕麻煩……因為繞來繞去實在太麻煩了，因此，機智如我想出了一個好辦法，能夠快速畫出捲髮的效果，現在就向大家傳授這個簡單的方法。

♥ 蓬鬆的大波浪捲

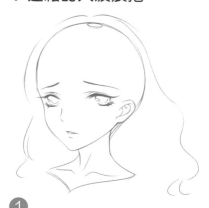

1 首先用波浪線大致確定出髮型的外圍輪廓。

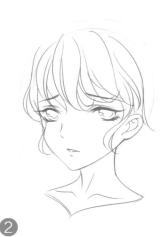

2 用比畫直髮時稍捲的弧度畫出劉海，兩鬢可以稍捲一些。

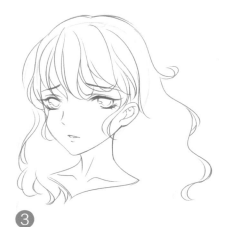

3 先從外部輪廓開始將捲髮的散髮部分慢慢畫出來。

線條稀疏的地方，線條之間的間距大，弧度可不同。

線條密集的地方，弧度大致相同。

4 在前方畫幾片彎曲扭轉的髮片，其餘部分用疏密有致的弧線填滿。

5 最後再在線條的交匯處加重一下，畫上高光的排線，簡單的波浪捲就畫好了。

【其他捲髮的髮型參考】

參照灰度圖，練習一下捲髮的繪製吧！

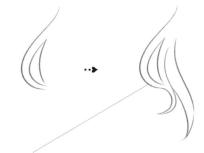

凸起的髮絲間可以
連接在一起。

外圍的捲髮可以畫
出鏤空的部分。

空隙的部分也可以
添加髮絲。

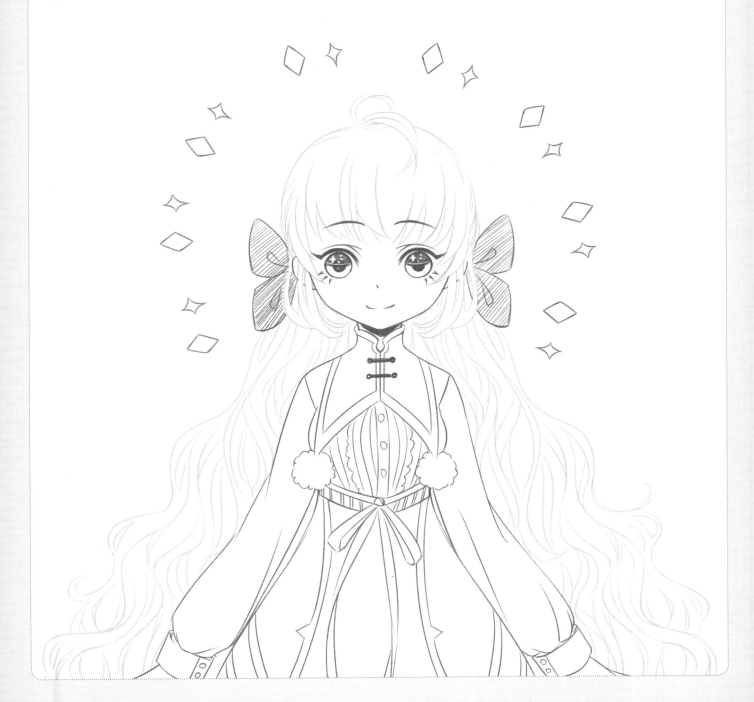

♥ 螺旋捲髮的畫法

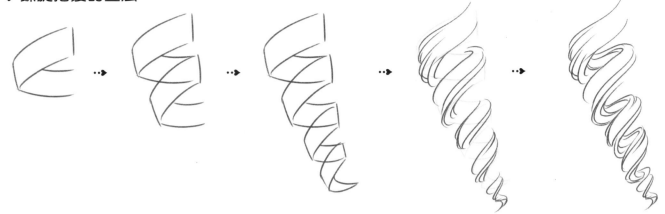

可以將螺旋捲髮看做旋轉的彩帶。簡單的畫法是不斷重復第一個形狀，並向髮尾不斷縮小。

按照彩帶畫出來的捲髮，可以先將朝向外側的頭髮一起畫出來，然後再添加裡面的部分。

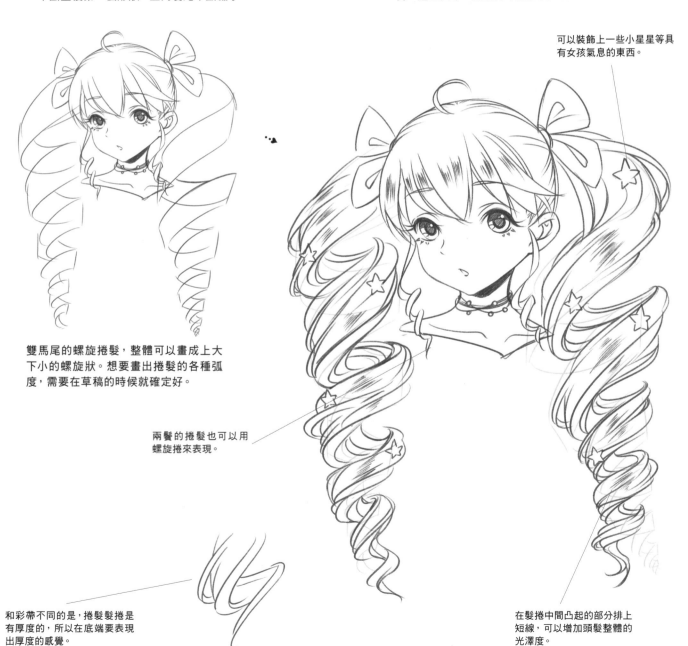

可以裝飾上一些小星星等具有女孩氣息的東西。

雙馬尾的螺旋捲髮，整體可以畫成上大下小的螺旋狀。想要畫出捲髮的各種弧度，需要在草稿的時候就確定好。

兩鬢的捲髮也可以用螺旋捲來表現。

和彩帶不同的是，捲髮髮捲是有厚度的，所以在底端要表現出厚度的感覺。

在髮捲中間凸起的部分排上短線，可以增加頭髮整體的光澤度。

❤ 廷式的螺旋捲

①

先畫出劉海與頭頂的部分，這部分還是直髮，沒有髮捲。

②

畫兩鬢和披髮的部分，單獨畫幾組扭轉的髮片組。

③

細化頭頂和劉海直髮的部分，然後畫耳邊的髮飾。

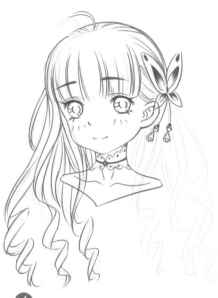

④

畫出人物身體右側的幾縷捲髮，空白處依舊用弧線填充來表現前後關係。

形狀基本為 S 形，注意正反面不斷交疊。

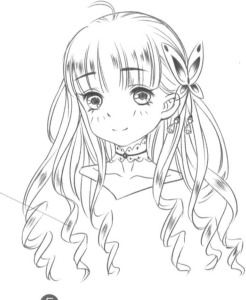

⑤

另一邊也按照同樣的方法來畫，最後畫出高光就可以了。

【其他捲髮的髮型參考】

2.3.3 華美LO娘的花樣盤髮

華麗的盤髮可是女孩子獨有的裝扮方式，能夠表現出角色的高貴感，而且造型別樣的盤髮還能帶來不同的裝飾效果。

♥ 高貴的公主盤髮

① 先畫出劉海和鬢髮，劉海也可以畫出長髮垂下來又攏到耳後的感覺。

② 再在後腦勺偏上的位置畫出辮子和髮髻的大致形狀。

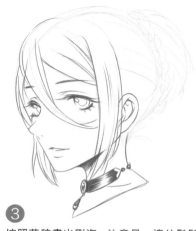

③ 按照草稿畫出劉海，注意另一邊的鬢髮的位置不要畫得太靠前。

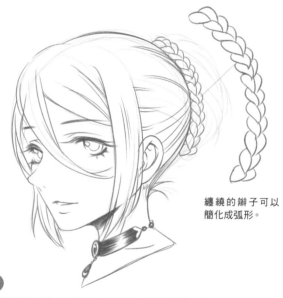

纏繞的辮子可以簡化成弧形。

④ 根據頭部形狀畫出腦後的束髮，髮絲沿著頭部輪廓向髮髻匯聚，可用疏密有致的弧線繪製。

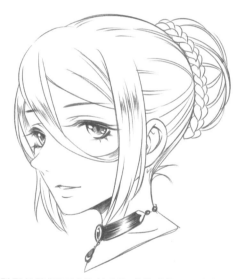

⑤ 後面的髮髻的繪製可以參考毛線球的感覺，用成組的弧線畫出髮髻與髮絲的走向，注意不要畫亂。

【其他盤髮的髮型參考】

♥ 俏麗可愛的丸子髮髻

①
分別在耳朵上方的位置畫上橢圓形的髮髻，注意角度大致要與眼睛平行。

②
在髮髻下面用長弧線把辮子的飄動位置確定好。

③
先將頭頂的頭髮以及髮髻上的髮絲走向畫出來。

④
在耳朵前面畫出飄動的鬢髮，然後在髮髻下方緊挨髮髻的位置畫出蝴蝶結。

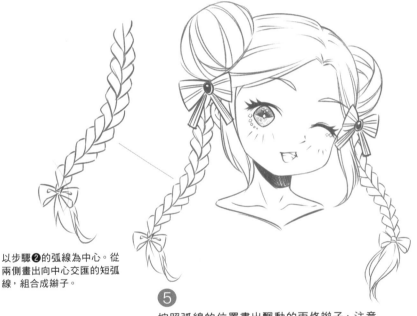

以步驟②的弧線為中心。從兩側畫出向中心交匯的短弧線，組合成辮子。

⑤
按照弧線的位置畫出飄動的兩條辮子，注意辮子由髮尾到髮梢是由粗到細的。

Tips

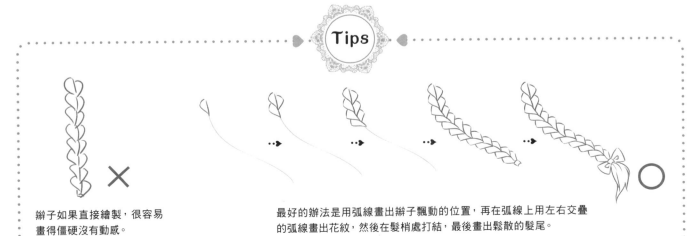

辮子如果直接繪製，很容易畫得僵硬沒有動感。

最好的辦法是用弧線畫出辮子飄動的位置，再在弧線上用左右交疊的弧線畫出花紋，然後在髮梢處打結，最後畫出鬆散的髮尾。

♥ 盤髮與辮子的結合

將長長的鬢髮和腦後的束髮紮成環形，再將劉海的一部分
編成辮子紮在後面，這樣的髮型也很有意思哦。

將腦後的披髮都編成辮子，然後再紮成環狀也很可愛。

技巧提升小課堂

根據草圖和灰度圖，畫出萌妹子的兩條大辮子吧！

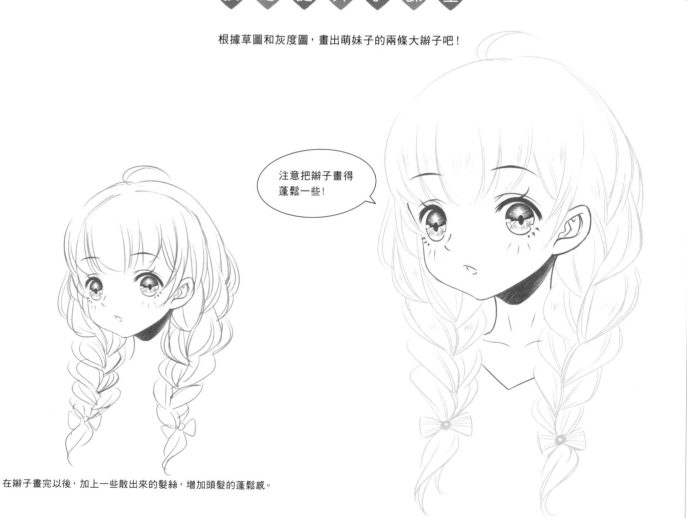

注意把辮子畫得
蓬鬆一些！

在辮子畫完以後，加上一些散出來的髮絲，增加頭髮的蓬鬆感。

2.3.4 可愛少女的百變馬尾

簡單的馬尾就能帶出青春美少女的活力氣息，集合了無數萌之元素的馬尾才是美少女的王道髮型。下面讓我們冷靜一下激動的心情，開始學習馬尾髮型的繪製吧！

♥ 清純減齡的雙馬尾

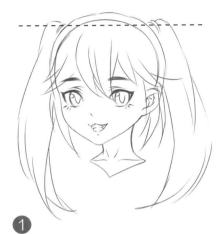

1 注意畫草稿時就要讓雙馬尾的位置與眼睛保持水平。

2 前面的劉海以「M」字形為主來繪製，髮片大小不一，髮尾錯落有致。

3 接著在束髮點的位置畫出貓耳外形的耳機裝飾。

4 用長髮片組合畫出一邊的馬尾，注意髮梢的朝向要一致。

5 另一邊也這樣畫，最後在馬尾上添加一些弧度不一致的髮片進行穿插，表現出馬尾的層次感。

【其他雙馬尾的髮型參考】

♥ 元氣活力的單馬尾

①

如果不是側馬尾的話，正常馬尾的束髮
點是在兩眼正中間後腦的位置。

②

劉海可以畫得飄動一些，有細碎的髮片
散開，可以增加人物的精緻度。

③

為了讓人物顯得更精神，可以將馬尾紮
得高一些。

④

接著畫馬尾的部分，為了增加層次感，可以將馬尾
分成三束來繪製。

⑤

完成髮束的繪製，最後可以添加一些細緻的髮絲，
使畫面更加精緻。

【其他單馬尾的髮型參考】

❤ 不同束髮的氣質表現

在普通短髮的一側加上一個馬尾髮束，可以
讓普通短髮顯得更活潑，適合表現元氣、天
然呆型美少女。

在長直髮披髮的兩側加上雙馬尾，也能使文靜的長
髮變得更加靈動，適合表現傲嬌、俏皮型美少女。

技 巧 提 升 小 課 堂

根據草圖和灰度圖畫出飄動的帥氣長馬尾。

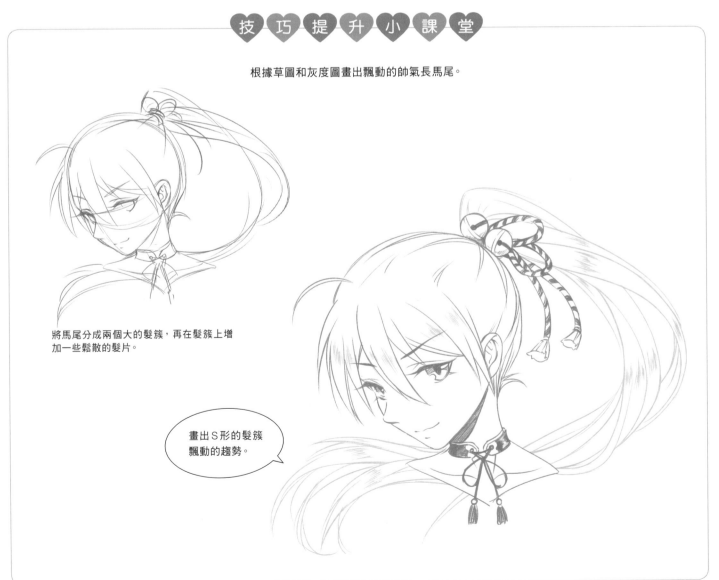

將馬尾分成兩個大的髮簇，再在髮簇上增
加一些鬆散的髮片。

畫出S形的髮簇
飄動的趨勢。

滿足你對雙馬尾的偏愛，根據參考畫出各式各樣的雙馬尾吧！

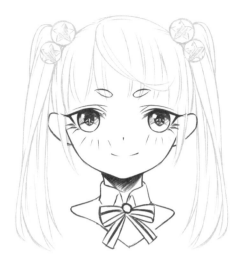

在頭頂兩側的馬尾

在耳後的馬尾

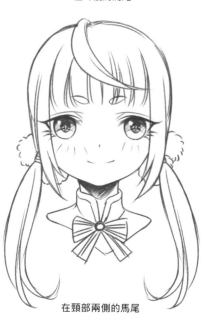

在頸部兩側的馬尾

2.3.5　劉海也能影響人的氣質

劉海的設計也能夠決定角色的個性與氣質，即使五官沒變，劉海的變化也能使角色給人的印象發生很大變化，因此在設計髮型時也要考慮角色的性格哦。

劉海很長，甚至遮住眼睛，會給人性格陰暗、怯懦，或神秘等印象。

中分劉海，露出額頭的一部分，會給人理性、認真，或是中庸的印象。

劉海很短，或是露出額頭，會給人感覺幼齡、天真和朝氣的印象。

【溫柔可愛型的劉海】

用髮卡固定劉海，露出額頭，給人開朗的感覺。

整齊的劉海在眼睛的上方，給人以溫柔乖巧的印象。

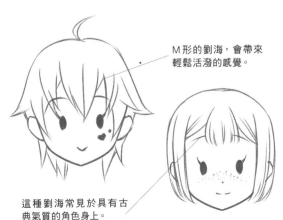

M形的劉海，會帶來輕鬆活潑的感覺。

這種劉海常見於具有古典氣質的角色身上。

【成熟帥氣型的劉海】

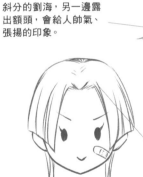

斜分的劉海，另一邊露出額頭，會給人帥氣、張揚的印象。

整齊直髮的中分立髮，會給人強勢、認真的感覺。

服貼的中分長髮，則會給人冷酷感。

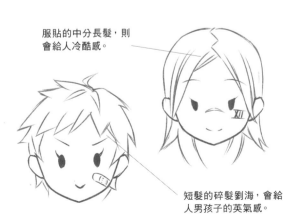

短髮的碎髮劉海，會給人男孩子的英氣感。

2.3.6　原創髮型的設計技巧

很多時候，作為角色創造者的我們並不滿足於現有的髮型，而是想設計一些獨特的髮型。漫畫人物的髮型可以誇張一些，但還是要注意不要太過脫離實際。

♥ 獨特的髮型讓角色更醒目

普通髮型的妹子，雖然臉可愛，但是少了跳出路人甲的特點。

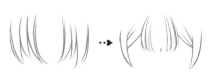

將普通的碎髮劉海變成具有古典氣質的分頭。

簡單垂下的鬢髮，畫得更加突出飽滿。

去掉普通的單馬尾後加上呆毛，已經很有特色了，但還是缺少一些層次。

可以在單側加上髮髻和垂下的髮簇。

也可以將髮髻畫成對稱的樣式。

當然你也可以盡可能地將你想到的髮型裝飾上去，只要不違背常理，可以怎麼好看怎麼畫。

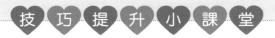

對普通的髮型進行再次設計和創新大改造吧！

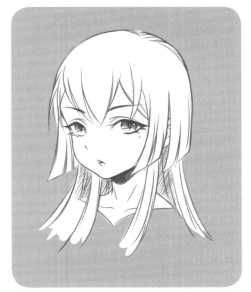

你也可以在灰度圖的基礎上再次進行設計哦！

2.3.7 華麗精緻的髮飾

你以為我要教你們畫普通的小蝴蝶結、小花嗎？too 樣 too 森破，現在已經不是小花和小蝴蝶結就能滿足的時代了，既然要精緻，那就來畫一畫那些獨具特色的精美髮飾吧！

❤ 精緻lo娘的宮廷盛宴

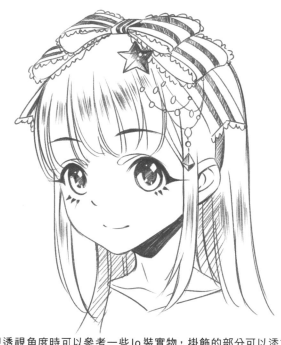

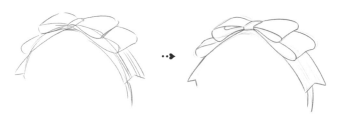

半側面的時候，髮卡的透視也要和眼睛保持水平，而且兩邊的蝴蝶結要保證長度一致。

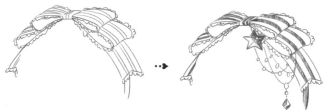

將基礎的形狀畫好後就可以發揮創意添加蕾絲、花紋和吊飾等裝飾元素了。整體的髮卡是戴在頭頂的，要注意透視以及與頭部的貼合，另外裝飾的鏈子和星星可以自行設計。

表現透視角度時可以參考一些lo裝實物，掛飾的部分可以添加一些自己喜歡的元素。

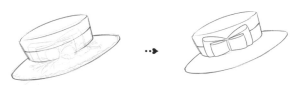

帽子的基本形狀盡量簡單，再加上主要的蝴蝶結裝飾。

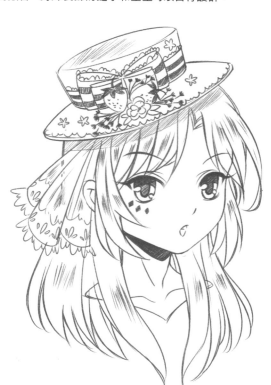

在蝴蝶結的前面畫上一些花朵、水果、枝葉等小型裝飾品，帽簷側面畫出垂下的蕾絲薄紗。

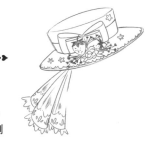

簡單的禮帽也能畫出華麗的lo裝小禮帽的效果，裝飾元素可以是各種風格，如水果、花朵、十字架、骷髏等。

給蝴蝶結等飾品進行適當塗黑，讓主要的裝飾更加顯眼。

♥ 仙境與幻想的奇遇

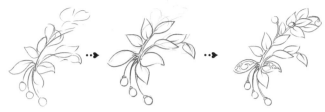

用簡單的線條把藤蔓的大型畫出來，細緻的枝葉繪製可以參考真實的植物形態。

為表現金屬質感，可以將部分枝葉畫得更具裝飾感，像是鏤空和寶石鑲嵌的感覺。

在果實上加上高光和反光會更加晶瑩透亮。

以植物的藤蔓造型作為裝飾，實際上並不是植物，而是金屬製品，但是同樣能夠帶來像森林一樣清新的自然氣息。

充滿幻想設計感的王冠飾品，適合作為具有幻想感的角色，耳邊的翅膀和荊棘之冠是看點。

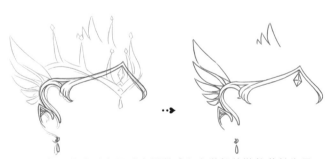

這類飾品的設計主要以金屬質感和中世紀的裝飾花紋為元素，結合各類寶石飾品來裝飾。

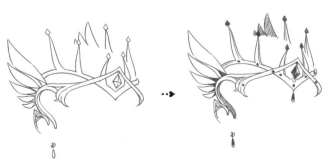

需要將飾品的厚度感畫出來，以表現金屬感，並給寶石的部分上色。

♥ 來自傳統的古典浪漫

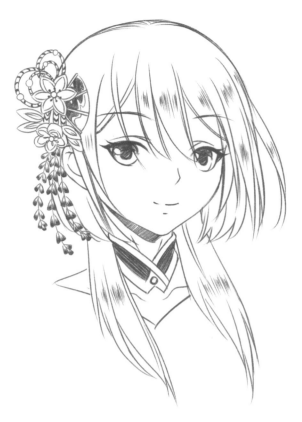

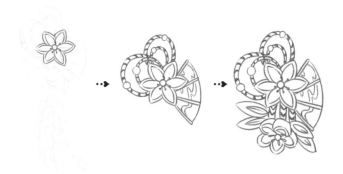

日式的花朵吊穗飾品一般是布藝製品，因此需要畫出布料的折痕的感覺。

具有和風氣息的頭飾，一般裝飾在頭的一側，飄動的髮絲伴隨垂下的穗子清新唯美，也可以換成鈴鐺、繩結等飾品。

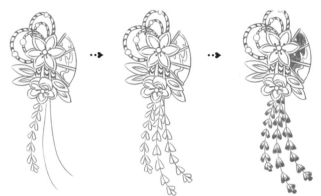

吊穗的部分同辮子一樣，先畫出垂繩，再加上上面的裝飾。

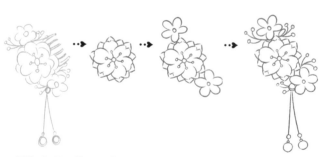

因為小巧，就以三朵花為主要裝飾，再配上一些細小的珠飾和吊墜就會給人精緻的感覺。

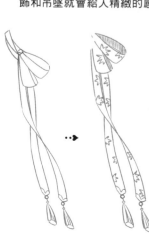

髮帶的畫法很簡單，只要畫出飄動翻轉的感覺就可以了。

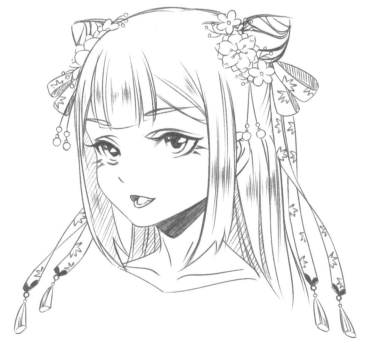

中式的髮簪一般小巧可愛，並且成對出現，配合古風特有的髮帶也能別具特色。

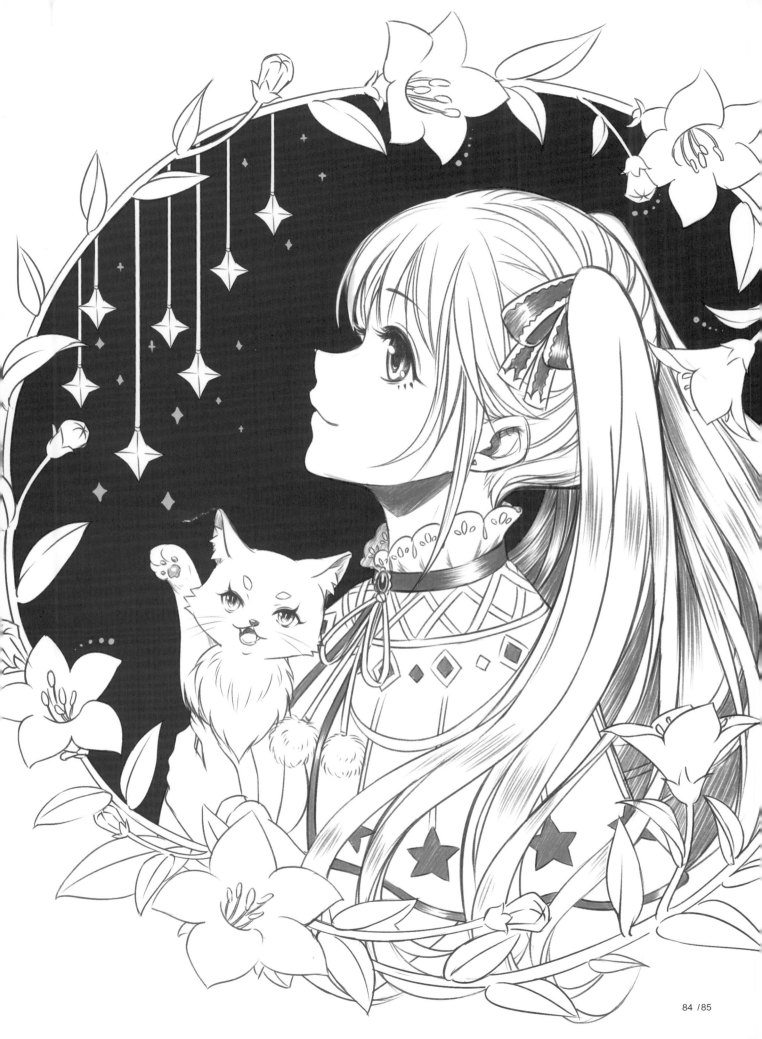

2.4 流星少女

通過前面章節人物五官以及髮型的學習，相信不少初學者能畫出一個完整的角色頭部了。那麼如何運用只會畫大頭的技術畫出一幅完整好看的作品呢？下面給大家介紹幾點秘訣。

因為重點表現頭部和頭髮，所以採用稍稍仰視的正側面半身。為了讓畫面更完整，選用了圓環形的花環裝飾，並加上了星形吊飾和貓咪等。

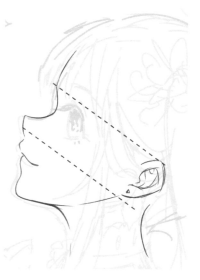

②

結合前面所學的正側面頭部的繪製技巧畫出臉型，注意耳朵的位置和角度，以及與鼻子的關係。

③

正側面的眼睛近似三角形，根據這一規律畫出正側面眼睛的形狀。

給眼珠上色，注意正側面時瞳孔是橢圓形的，如果角色是看向前方的，那麼高光最好也在前方。

⑤

畫上睫毛，另一側的眼睛部分只能看見露出的睫毛。然後將眼珠上方陰影塗黑，這樣會更立體。

⑥

畫出劉海和鬢髮，頭部耳朵的上方定為雙馬尾的束髮點，注意馬尾垂落的方向仍然是垂直於水平面的。

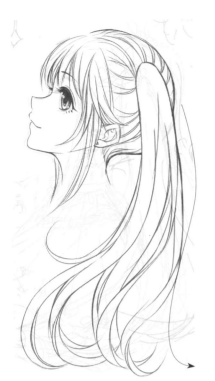

有意識地畫出不同的髮簇的前後遮擋關係。

這種髮簇可以畫出一個髮片後以同樣弧度接上另一個。

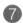

用流暢的長線條畫出正面的馬尾，整體髮簇的趨勢大致為S形的弧度。

⑧

接著在同樣高度的位置畫出另一邊的馬尾，為了進行區分，這一側的馬尾可以畫成C字形的弧度。

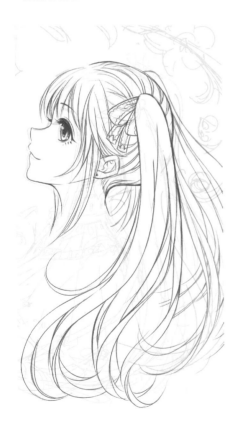

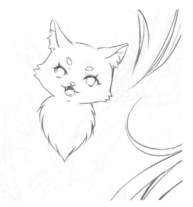

⑩

這裡貓咪的五官參考人來畫，只是嘴巴的位置稍稍靠上。

⑪

畫出抬起來的小爪子，其他部位盡量簡化一些。

⑨

注意表現出兩側馬尾的遮擋關係，最後添加上髮帶。

給眼睛塗色，可以參照人物來畫，只是將瞳孔換成長條形就可以了。

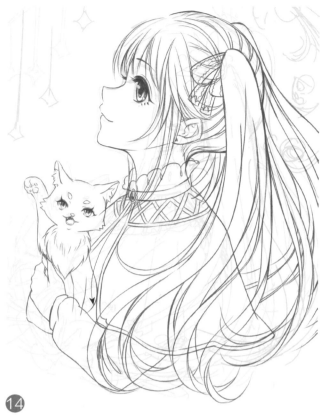

⑬
根據草稿畫出環抱著貓咪的手。

⑭
畫出披在肩上的斗篷,注意胸前位置要畫出弧度。

頸部的菱形條紋
可以畫出相互交
疊的樣式。

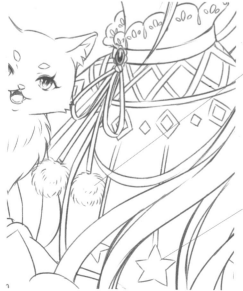

畫出領結的毛球
吊飾。

斗篷上繪製一些
簡單的幾何裝飾
圖案。

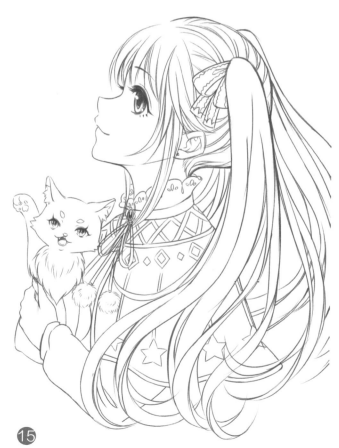

⑮
到這裡人物部分已經完成,稍微修飾一下,將被頭髮遮住的部分
擦除,使畫面更有層次感。

⑯
接著繪製花環背景，這裡選用桔梗花做為花環。在繪製前同樣先畫出圓形的草稿，再根據草稿畫出穿插的花朵和葉子。

⑰
雖然整體為圓環形態，但是大致的生長結構不變。可以參考真實的植物照片進行變形繪製，千萬不要自己臆想。

⑱
接著在花環的左上方空白處繪製懸掛著的星星裝飾，長短和大小要有所變化，使畫面更豐富。

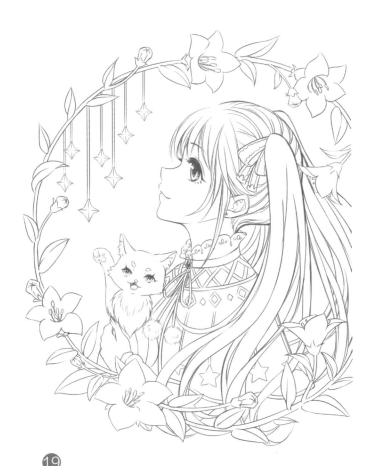

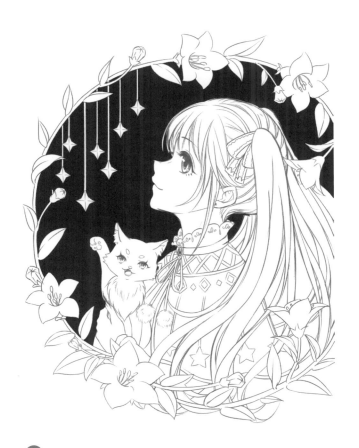

⑲
花環與人物結合的畫面效果就是這樣的，擦去多餘的部分，保證花環在人物的上一層。

⑳
接著就是畫面出效果的簡單粗暴的小技巧，將花環內與人物之間空白的部分全部用黑色填充，手繪者可以用黑色記號筆來繪製，畫面會變得更加醒目。

21
用高光筆在星星與花朵的周圍點上一些白色的
十字與圓點，使畫面更靈動。

另一側的馬尾用鉛筆畫上灰
色的調子，使它與前面的頭
髮和斗篷區分開來。

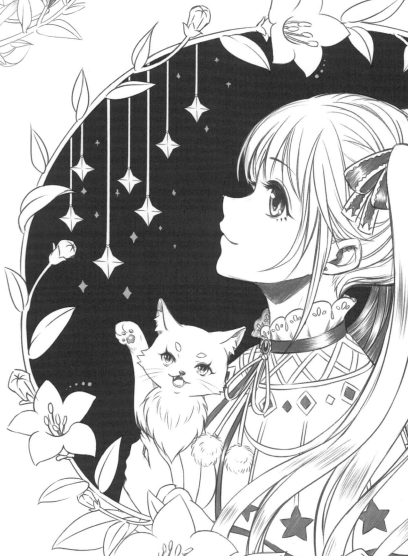

用鉛筆為人物的頭髮、髮帶、飾品以及斗篷等
畫上淺灰色的排線，簡單的插畫就完成啦！

跟著我左手，
右手，賣了一個萌

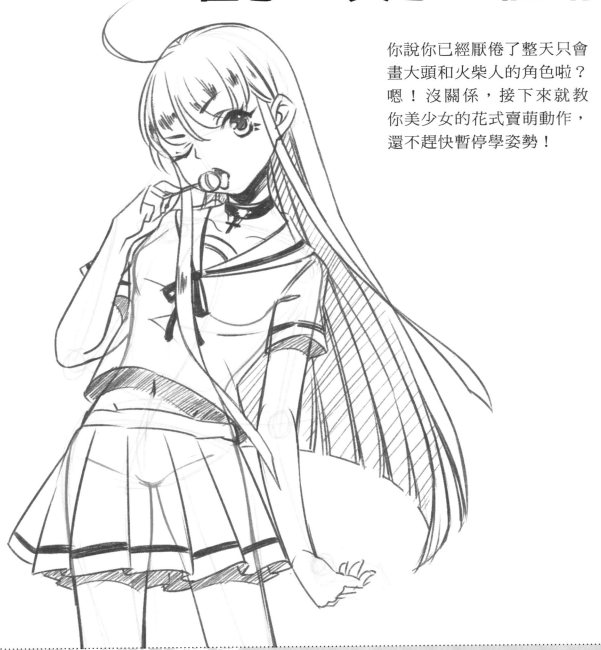

你說你已經厭倦了整天只會
畫大頭和火柴人的角色啦？
嗯！沒關係，接下來就教
你美少女的花式賣萌動作，
還不趕快暫停學姿勢！

和面基的小伙伴們一起在茶話會上塗鴉，然後大家紛紛拿出自己的佳作，最後只有你獲得了「靈魂畫師的稱號」！你是否有過這樣的經歷？其實你的內心卻在哭喊「我也想要畫出你們那樣的角色啊！」

3.1.1 美少女的常見頭身比

因為你不熟悉人體的比例，不知道人體的動態與結構，所以才會畫出只有靈魂的火柴人。在此，我將迄今所學的人體結構比例知識全部傳授於你，看過以後就不要再說你還不知道人體的比例啦。

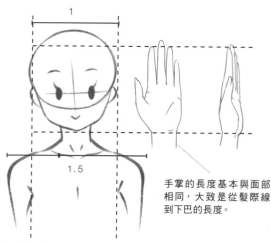

手掌的長度基本與面部相同，大致是從髮際線到下巴的長度。

少女的肩寬約為1~1.5個頭寬，且頭部的寬度基本和身體的寬度相同。

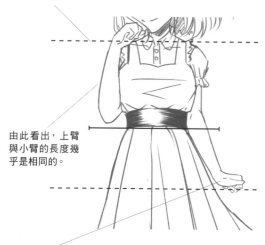

抬起的手腕的位置大致在肩膀附近。

由此看出，上臂與小臂的長度幾乎是相同的。

垂下的手腕的位置在大腿根部附近。

無論什麼頭身比，手與身體的比例位置是不會發生改變的，這點在繪製的時候要牢記。

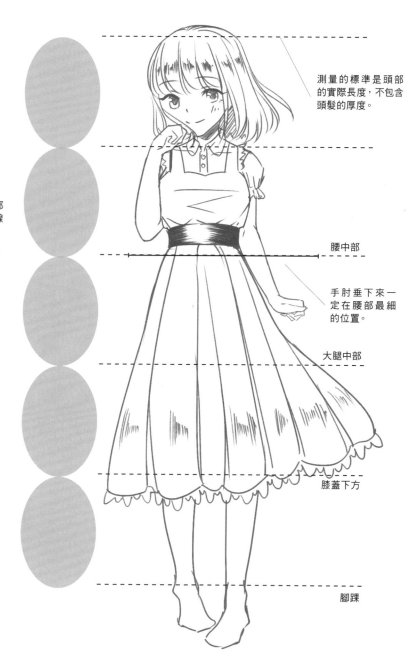

測量的標準是頭部的實際長度，不包含頭髮的厚度。

腰中部

手肘垂下來一定在腰部最細的位置。

大腿中部

膝蓋下方

腳踝

5頭身的比例在實際生活中常見於小學生和初中生，漫畫中也常用這種頭身比表現低齡可愛的女孩子。

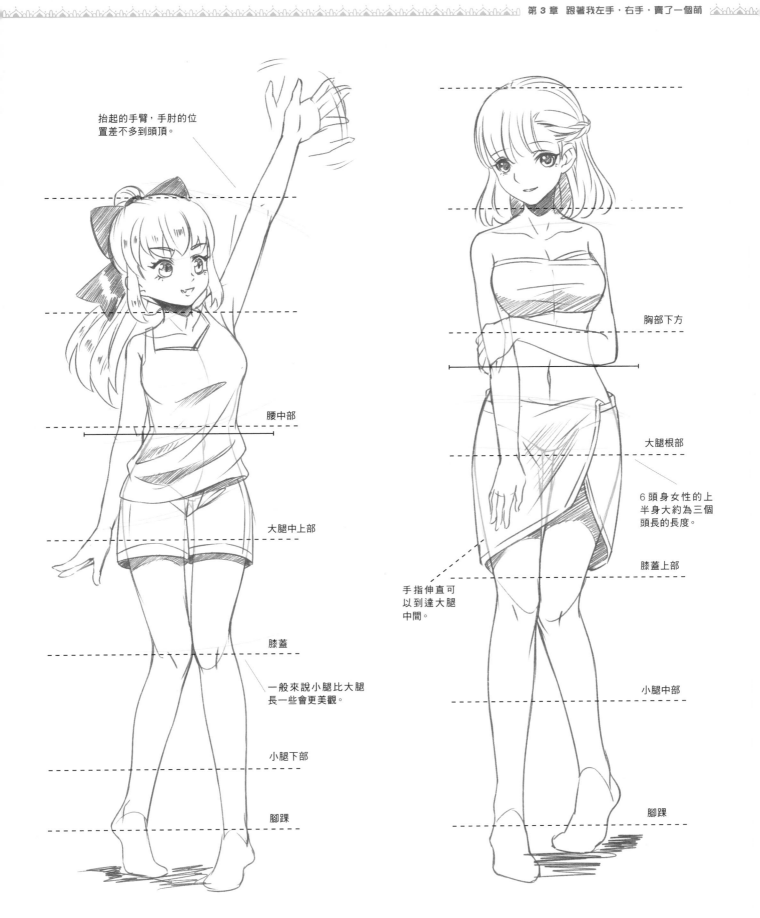

抬起的手臂，手肘的位置差不多到頭頂。

腰中部

大腿中上部

膝蓋

一般來說小腿比大腿長一些會更美觀。

小腿下部

腳踝

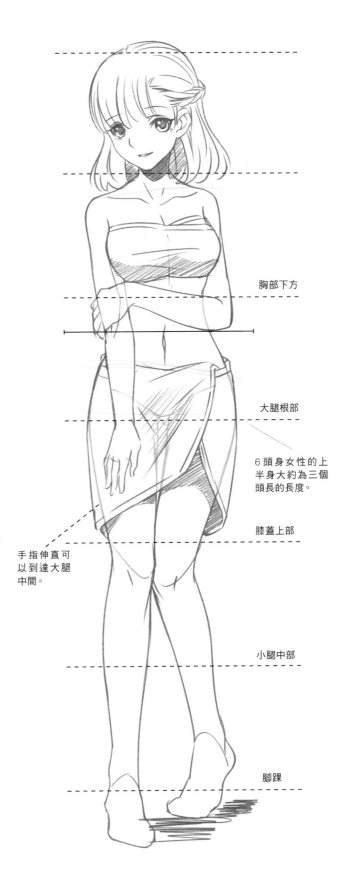

胸部下方

大腿根部

6 頭身女性的上半身大約為三個頭長的長度。

手指伸直可以到達大腿中間。

膝蓋上部

小腿中部

腳踝

5.5頭身，正值花季的青春美少女最常用的頭身比，常用於表現初高中時期的校園戀愛漫畫人物。

6頭身，青年女性的身體比例，漫畫中常用於表現高中、大學或是初入職場的女性，多用於青年漫畫中的女性角色。

3.1.2 正確繪製美少女的方法

和繪製頭部相似，繪製身體也是有正確的順序的，尤其對於還沒掌握繪畫方法，只會看到哪裡畫哪裡的新手來說，培養正確的繪畫順序很重要。

♥ 繪製步驟

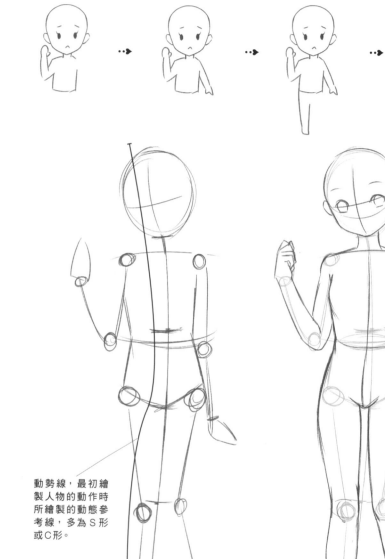

繪製人物動態並不是縫製洋娃娃，如果將各個部分單獨繪製再拼接的話，人物的動態會變得很僵硬，並且各部分的比例也會嚴重失調。

女孩的關節部分以及肌肉都不明顯，需用圓滑的弧線來繪製。

動勢線，最初繪製人物的動作時所繪製的動態參考線，多為S形或C形。

確定好關節球的位置，在繪製時就能很好地確定四肢的比例了。

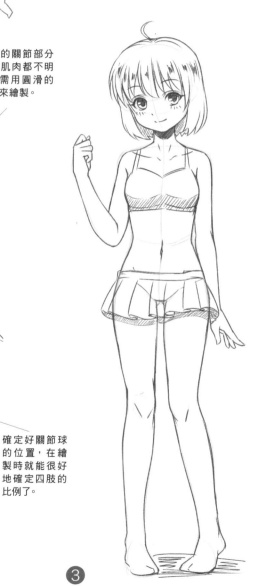

1 連帶頭部用簡單的圓圈和線條表示關節和肢體，相當於人物的骨架，此時主要考慮比例和動態的自然。

2 根據確定好的「骨架」，給人物添上「肉」，不了解肌肉結構的初學者可以通過記住外輪廓來繪製。

3 整體進行細節調整，細化五官、髮型、手指、服裝等，最後畫上陰影增強立體感。

3.1.3 女孩子身姿的特點

　　了解了基礎的人體比例，接下來就是人體繪製的關鍵部分 —— 肌肉結構！「打住，結構太難啦！我們又不是學醫的，根本記不住哪裡長了啥肌肉嘛！」你肯定會這麼說。所以，這一小節我們就來記住身體的輪廓線條以及基本的韻律吧！

♥ 身體的輪廓

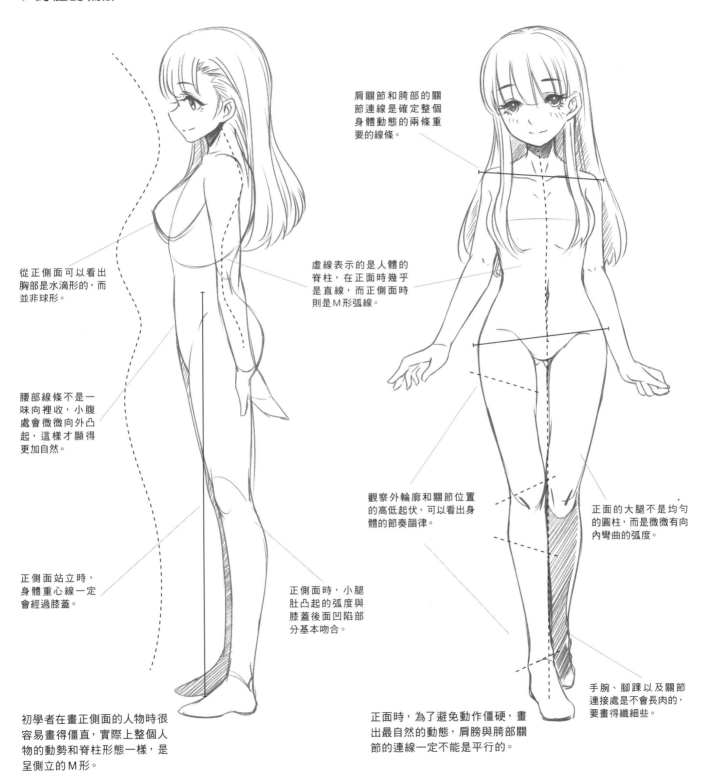

肩關節和胯部的關節連線是確定整個身體動態的兩條重要的線條。

虛線表示的是人體的脊柱，在正面時幾乎是直線，而正側面時則是M形弧線。

從正側面可以看出胸部是水滴形的，而並非球形。

腰部線條不是一味向裡收，小腹處會微微向外凸起，這樣才顯得更加自然。

觀察外輪廓和關節位置的高低起伏，可以看出身體的節奏韻律。

正面的大腿不是均勻的圓柱，而是微微有向內彎曲的弧度。

正側面站立時，身體重心線一定會經過膝蓋。

正側面時，小腿肚凸起的弧度與膝蓋後面凹陷部分基本吻合。

手腕、腳踝以及關節連接處是不會長肉的，要畫得纖細些。

初學者在畫正側面的人物時很容易畫得僵直，實際上整個人物的動勢和脊柱形態一樣，是呈側立的M形。

正面時，為了避免動作僵硬，畫出最自然的動態，肩膀與胯部關節的連線一定不能是平行的。

❤ S形姿態

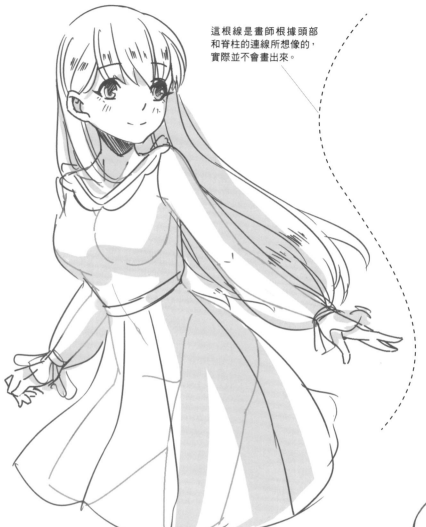

這根線是畫師根據頭部和脊柱的連線所想像的，實際並不會畫出來。

頭部的正面朝向右上方。

胸腔朝向左上方。

盆腔朝向左下方。

僅僅是身體的曲線感還不夠，更重要的是將三個部分的朝向進行扭轉，這樣動作才會更好看。

富有女性柔美感的姿態，首要的就是S形動態，即頭部、胸腔以及盆腔可以明顯看出有S形的曲線趨勢。

當然這些只是規律的總結，並不是一定要畫成這樣，我們也可以畫出更好的動態。

【腿部造型的運用實例】

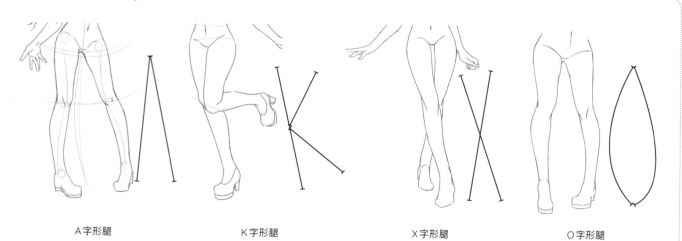

A字形腿　　　　　　　K字形腿　　　　　　　X字形腿　　　　　　　O字形腿

❤ C形姿態

頭部的正面朝
向左下方。

胸腔朝向
右上方。

盆腔朝向
右下方。

經過觀察不難看出，女性的身姿一般胸腔朝上
盆腔朝下，也就是俗稱的挺胸翹臀比較好看。
此外還有頭部稍微轉向會更好。

C字形的動態也是能很好地展現女性的身材與柔美感的
動態趨勢。但是這些動態只是軀幹的部分，想要畫出更
好看的動態還需要配合手腳的姿勢。

【 手部造型的運用實例 】

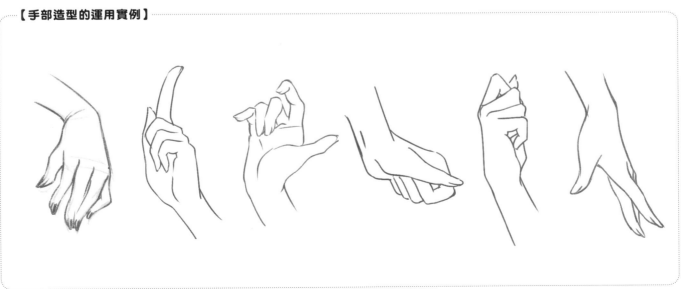

3.2.1 溫馨森女的站姿

來自森林的神秘少女，獨有一種溫馨自然的氣息。用動作來表現的話，一定就是優雅與柔和的代表了，無需誇張的動作，僅僅是端莊的站著就足矣。

♥ 森女站姿的繪製技巧

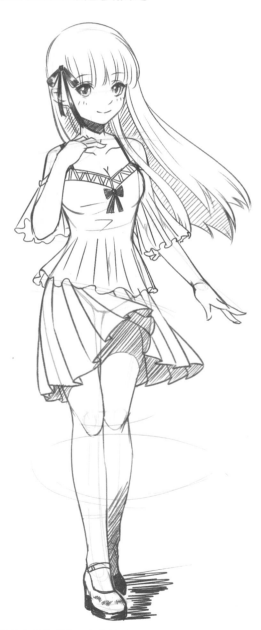

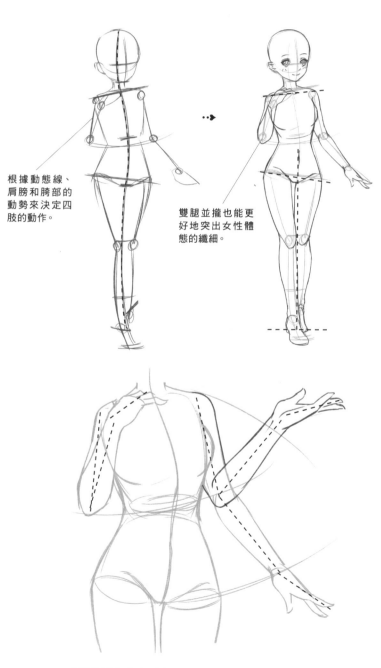

根據動態線、肩膀和胯部的動勢來決定四肢的動作。

雙腿並攏也能更好地突出女性體態的纖細。

雙腿前後交疊的站姿，在畫的時候注意畫出雙腳的前後關係。

手臂的動作盡量避免在同一條直線上，最好能夠明確地看出不同角度的折線。

♥ 森女站姿的動態參考

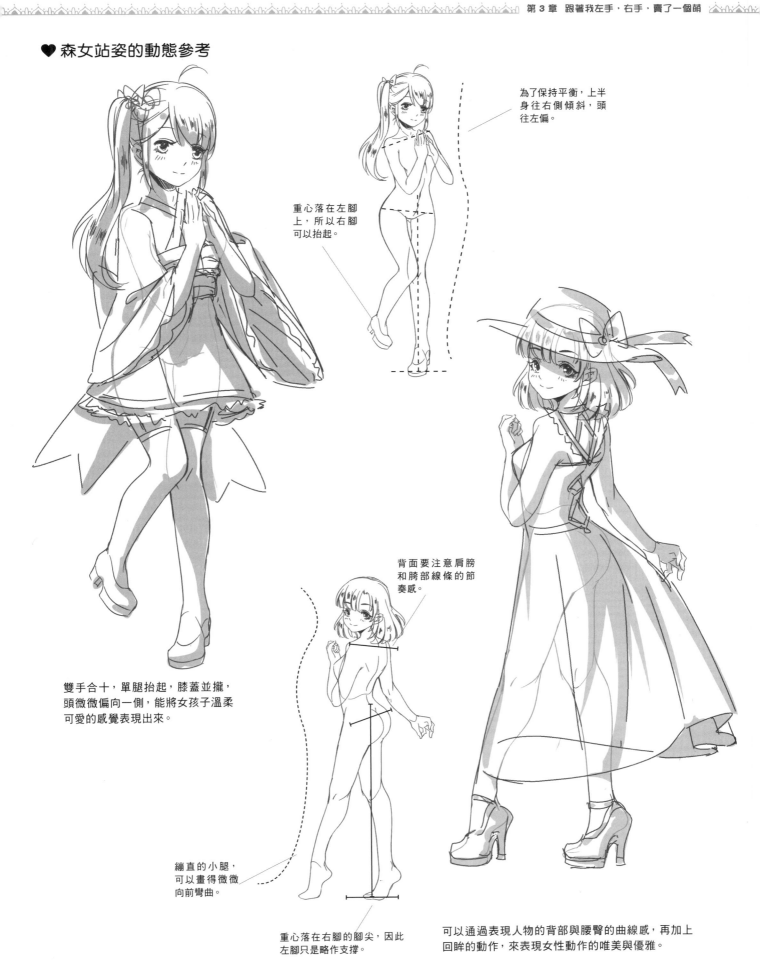

為了保持平衡，上半身往右側傾斜，頭往左偏。

重心落在左腳上，所以右腳可以抬起。

雙手合十，單腿抬起，膝蓋並攏，頭微微偏向一側，能將女孩子溫柔可愛的感覺表現出來。

背面要注意肩膀和臀部線條的節奏感。

繃直的小腿，可以畫得微微向前彎曲。

重心落在右腳的腳尖，因此左腳只是略作支撐。

可以通過表現人物的背部與腰臀的曲線感，再加上回眸的動作，來表現女性動作的唯美與優雅。

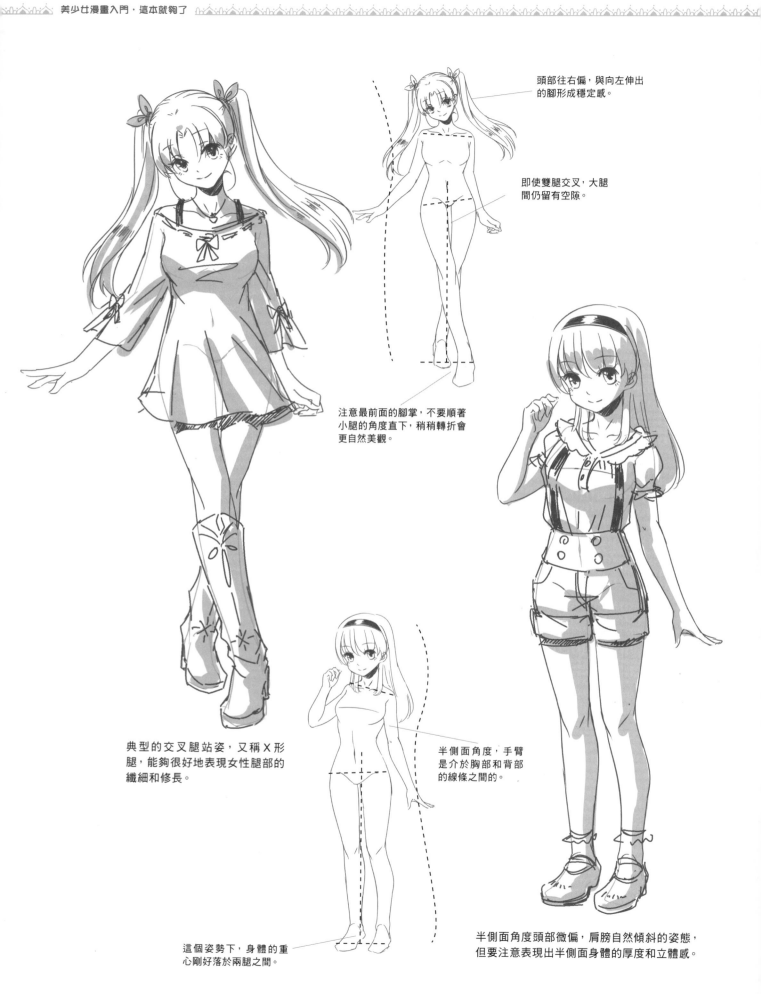

頭部往右偏，與向左伸出
的腳形成穩定感。

即使雙腿交叉，大腿
間仍留有空隙。

注意最前面的腳掌，不要順著
小腿的角度直下，稍稍轉折會
更自然美觀。

典型的交叉腿站姿，又稱 X 形
腿，能夠很好地表現女性腿部的
纖細和修長。

半側面角度，手臂
是介於胸部和背部
的線條之間的。

這個姿勢下，身體的重
心剛好落於兩腿之間。

半側面角度頭部微偏，肩膀自然傾斜的姿態，
但要注意表現出半側面身體的厚度和立體感。

3.2.2 電波少女的站姿

　　她們是一群來自宇宙深處的怪異少女，只是暫時居住在地球而已，因此和一般的地球少女的姿態不大一樣。如果你能畫出她們不同於一般姿態的氣質，那麼就已經成功地與她們進行了交流與對接。

❤ 電波少女站姿的繪製技巧

上半身向後仰，所以頭部需要向前靠才能保持上半身的平衡。

手臂向後翻轉，顯得更加隨意。

抬起的手臂是正面，所以小臂的骨骼是兩根並排。

最後一根肋骨因為身體後仰會微微凸出。

身體向左後方下壓，頭部向右偏，右腿跨步向前伸出，左腿後撤保持平衡。這樣的動作透出叛逆少女的任性感。

放下的手臂向後翻轉，兩根骨頭交叉，肌肉變化幅度較大。

♥ 電波少女站姿的動態參考

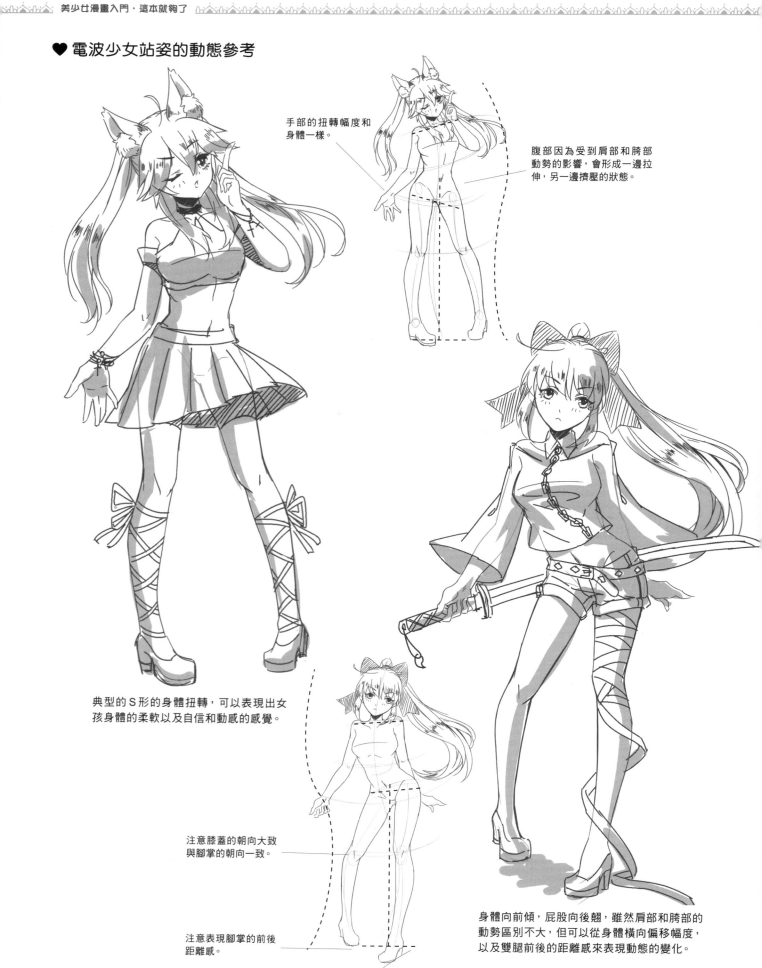

手部的扭轉幅度和
身體一樣。

腹部因為受到肩部和胯部
動勢的影響，會形成一邊拉
伸，另一邊擠壓的狀態。

典型的S形的身體扭轉，可以表現出女
孩身體的柔軟以及自信和動感的感覺。

注意膝蓋的朝向大致
與腳掌的朝向一致。

注意表現腳掌的前後
距離感。

身體向前傾，屁股向後翹，雖然肩部和胯部的
動勢區別不大，但可以從身體橫向偏移幅度，
以及雙腿前後的距離感來表現動態的變化。

3.2.3 華麗LO娘的站姿

以華麗和古典美俘獲眾多粉絲的洛麗塔風格成為很多人追捧的熱潮。想要打扮成lo娘，普通的動作姿態可不行，表現出宮廷氣質的優雅和些許的乖巧可愛感是關鍵。

♥ lo娘站姿的繪製技巧

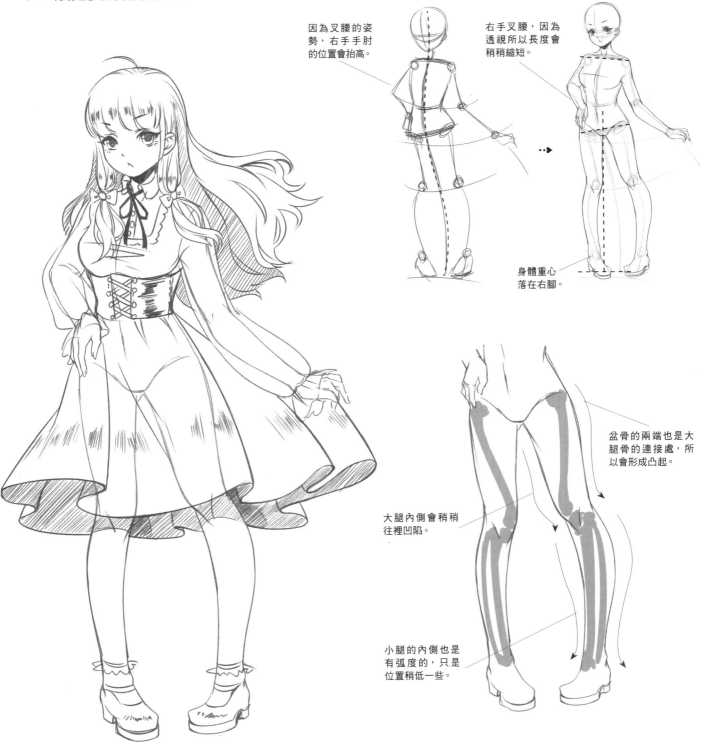

因為叉腰的姿勢，右手手肘的位置會抬高。

右手叉腰，因為透視所以長度會稍稍縮短。

身體重心落在右腳。

盆骨的兩端也是大腿骨的連接處，所以會形成凸起。

大腿內側會稍稍往裡凹陷。

小腿的內側也是有弧度的，只是位置稍低一些。

一手叉腰另一隻手提裙子，雙腳呈內八字形，身體略微扭轉的姿態，可以表現出lo娘優雅的動作以及可愛的氣質。

因為大腿和小腿的骨頭並不是豎直生長的，而是有一定的弧度的，所以腿部才會形成這樣的姿態。

❤ lo娘站姿的動態參考

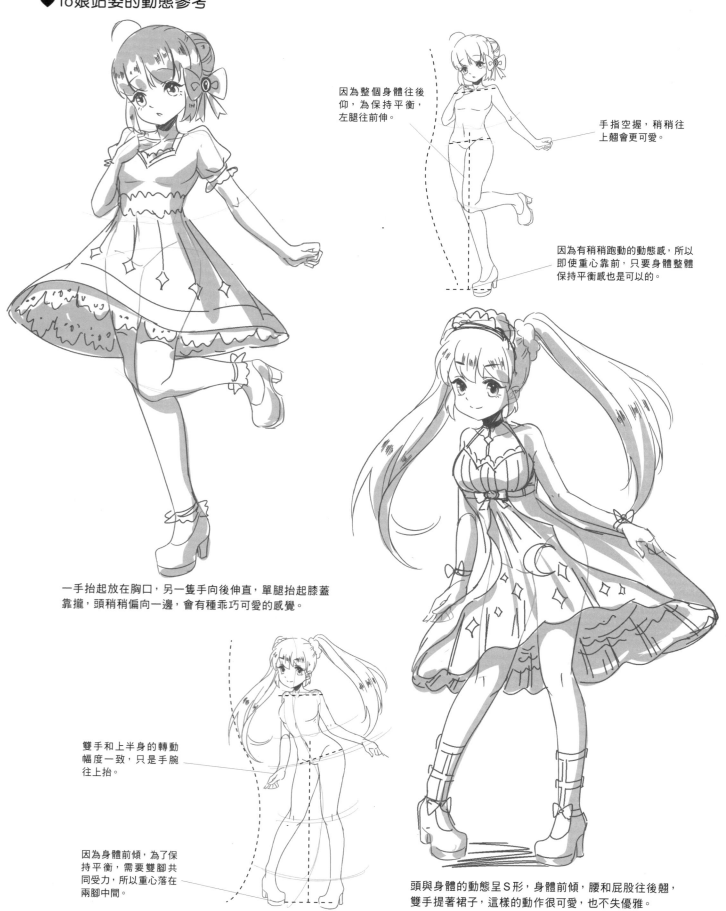

因為整個身體往後仰，為保持平衡，左腿往前伸。

手指空握，稍稍往上翹會更可愛。

因為有稍稍跑動的動態感，所以即使重心靠前，只要身體整體保持平衡感也是可以的。

一手抬起放在胸口，另一隻手向後伸直，單腿抬起膝蓋靠攏，頭稍稍偏向一邊，會有種乖巧可愛的感覺。

雙手和上半身的轉動幅度一致，只是手腕往上抬。

因為身體前傾，為了保持平衡，需要雙腳共同受力，所以重心落在兩腳中間。

頭與身體的動態呈S形，身體前傾，腰和屁股往後翹，雙手提著裙子，這樣的動作很可愛，也不失優雅。

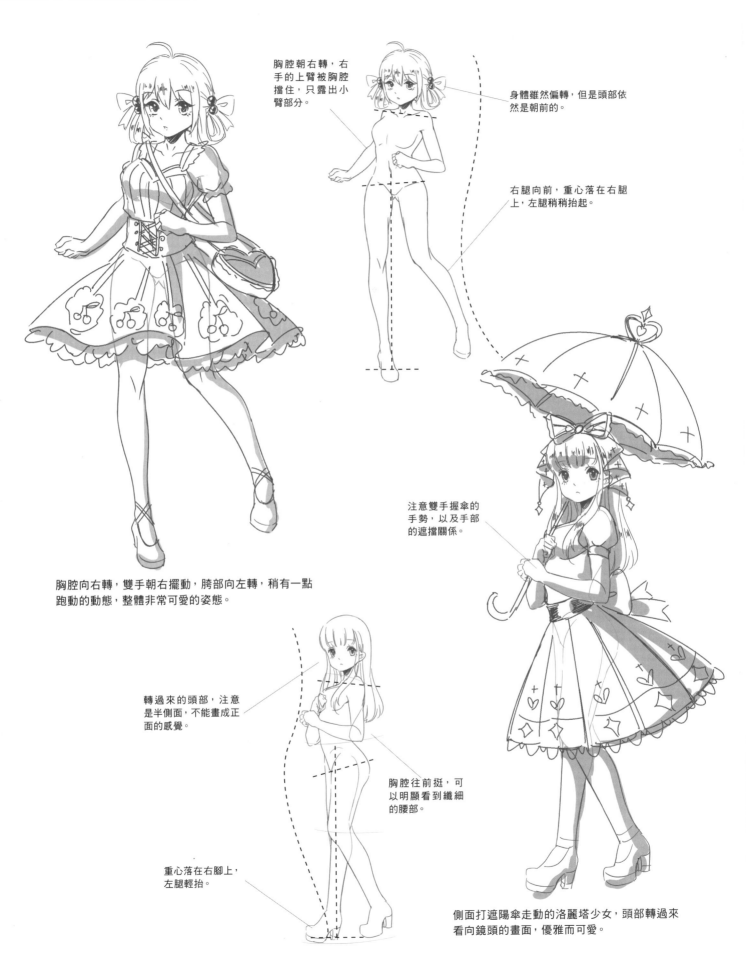

胸腔朝右轉，右
手的上臂被胸腔
擋住，只露出小
臂部分。

身體雖然偏轉，但是頭部依
然是朝前的。

右腿向前，重心落在右腿
上，左腿稍稍抬起。

胸腔向右轉，雙手朝右擺動，胯部向左轉，稍有一點
跑動的動態，整體非常可愛的姿態。

注意雙手握傘的
手勢，以及手部
的遮擋關係。

轉過來的頭部，注意
是半側面，不能畫成正
面的感覺。

胸腔往前挺，可
以明顯看到纖細
的腰部。

重心落在右腳上，
左腿輕抬。

側面打遮陽傘走動的洛麗塔少女，頭部轉過來
看向鏡頭的畫面，優雅而可愛。

3.2.4 爽朗學姐的站姿

健氣爽朗的學姐在校園漫畫中也大受歡迎，她們的動作中不僅有著女性的柔美，也帶著一點中性氣質的乾淨利落，在繪製時需要帶有一點男性姿態的感覺。

♥ 學姐站姿的繪製技巧

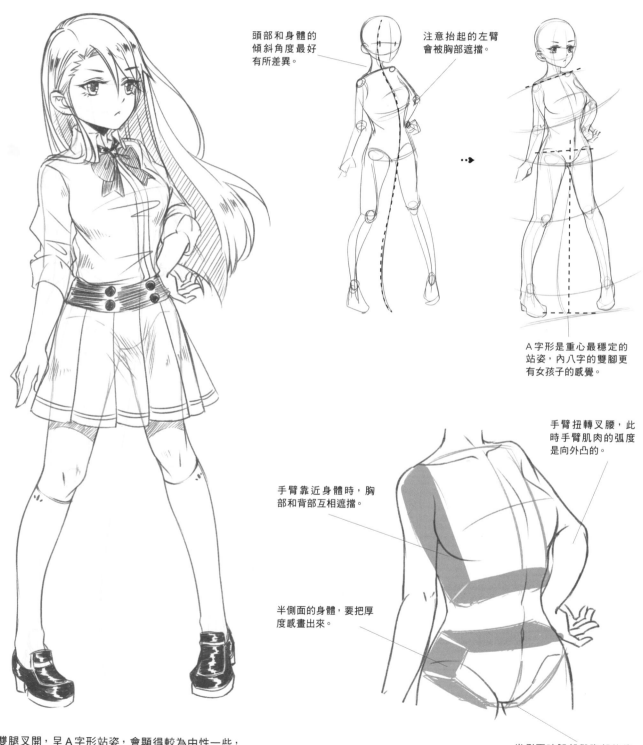

頭部和身體的傾斜角度最好有所差異。

注意抬起的左臂會被胸部遮擋。

A字形是重心最穩定的站姿，內八字的雙腳更有女孩子的感覺。

手臂扭轉叉腰，此時手臂肌肉的弧度是向外凸的。

手臂靠近身體時，胸部和背部互相遮擋。

半側面的身體，要把厚度感畫出來。

雙腿叉開，呈A字形站姿，會顯得較為中性一些，另一隻手的手背靠在腰上，顯得比較隨意。

半側面時腿部與腹部的位置與正面會有所差異。

♥ 學姐站姿的動態參考

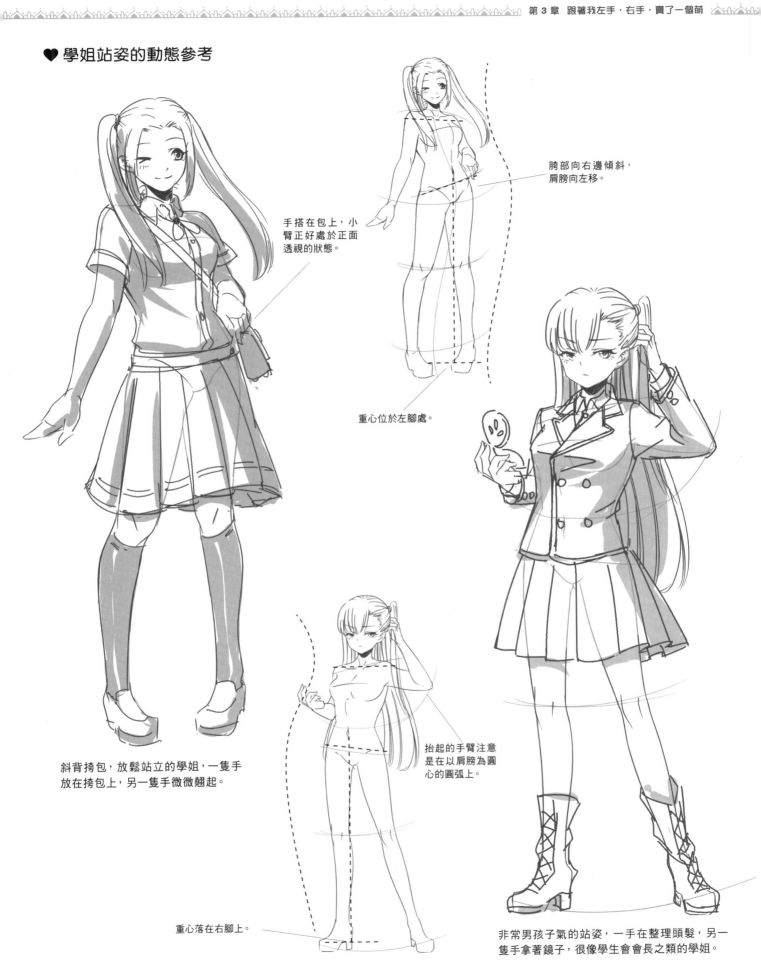

手搭在包上，小臂正好處於正面透視的狀態。

臀部向右邊傾斜，肩膀向左移。

重心位於左腳處。

斜背挎包，放鬆站立的學姐，一隻手放在挎包上，另一隻手微微翹起。

抬起的手臂注意是在以肩膀為圓心的圓弧上。

重心落在右腳上。

非常男孩子氣的站姿，一手在整理頭髮，另一隻手拿著鏡子，很像學生會會長之類的學姐。

參照灰度圖，繪製一個適合她的可愛站姿吧！

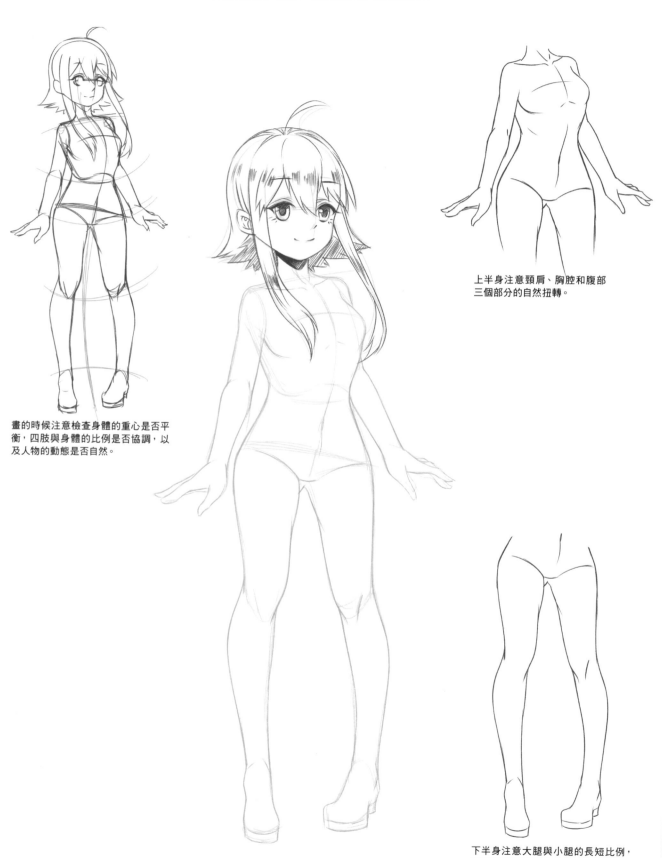

上半身注意頸肩、胸腔和腹部
三個部分的自然扭轉。

畫的時候注意檢查身體的重心是否平
衡，四肢與身體的比例是否協調，以
及人物的動態是否自然。

下半身注意大腿與小腿的長短比例，
以及線條的韻律感。

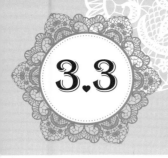

3.3 可愛與溫柔兼具的坐姿

與站姿不同，坐姿更具表現力，尤其對於女性來說，坐姿既能體現優雅與溫柔的氣質，又能表現俏皮與可愛的感覺，還能透出一點點的小性感！所以這麼好的動態不來學一下嗎？

3.3.1 文靜的坐姿

對於性格文靜溫柔的女孩，坐姿當然也要透露出淑女的氣質，雙腿並攏的坐姿不僅顯得矜持優雅，還能讓雙腿看起來更加修長。

❤ 文靜坐姿的繪製技巧

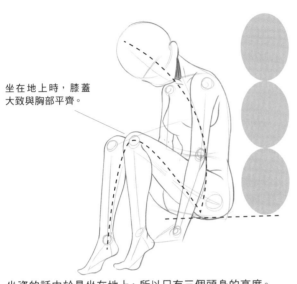

坐在地上時，膝蓋大致與胸部平齊。

坐姿的話由於是坐在地上，所以只有三個頭身的高度。

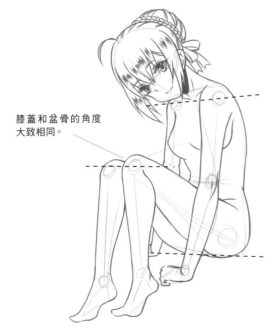

膝蓋和盆骨的角度大致相同。

因為是半側面角度，所以注意肩膀、胯部和膝蓋的傾斜角度大致是相同的。

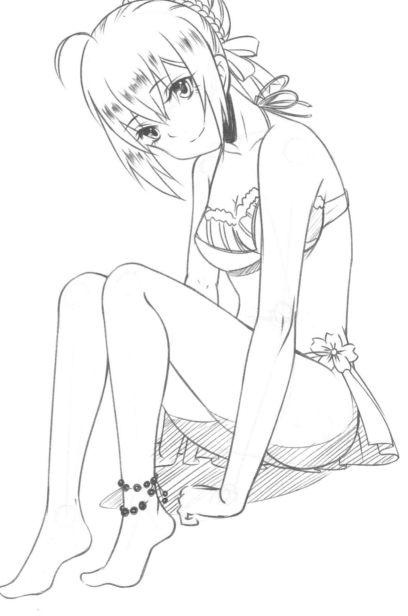

人物含胸和微微歪頭的姿態感覺在注視著觀者的樣子，並攏膝蓋會有微微害羞的感覺，文靜而可愛。

❤ 文靜坐姿的動態參考

胸部向前挺，手臂
撐在身後，所以右
手被身體遮擋了。

胸向前挺，重心向後移，所以需要用手臂支撐來保持平衡。

注意支撐的手的位置要比屁股所
在的位置靠後一些。

身體往後靠，用雙手支
撐身體，肩膀會往上
提，雙膝並攏，再加上
略微羞澀的表情，文靜
的性格展露無遺。

大腿的部分由於透視長度
縮短，但要注意膝蓋的厚度
感要畫出來。

小腿交叉後依然要考
慮遮擋的部分，以及
雙腿間的前後關係。

正面的坐姿，很容易畫得僵硬，此時上半身的
姿態稍微扭轉一些會顯得更加靈動。

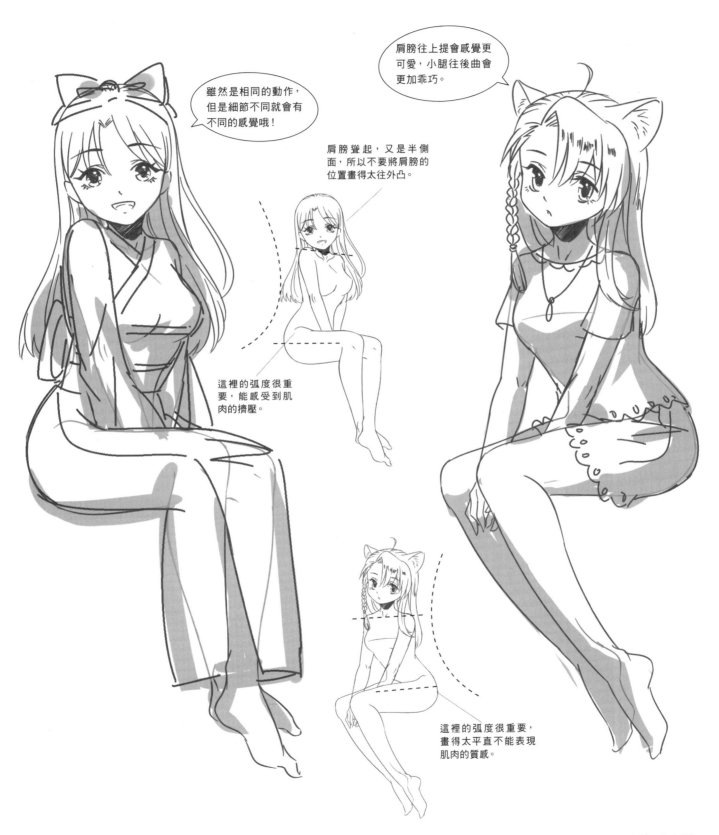

雖然是相同的動作，但是細節不同就會有不同的感覺哦！

肩膀聳起，又是半側面，所以不要將肩膀的位置畫得太往外凸。

這裡的弧度很重要，能感受到肌肉的擠壓。

肩膀往上提會感覺更可愛，小腿往後曲會更加乖巧。

這裡的弧度很重要，畫得太平直不能表現肌肉的質感。

手臂緊貼身體微微支撐，身體前傾，肩膀聳起，雙腿交疊，這樣的動作會顯得更可愛一些。

雙手放於身前，肩部自然下垂，很明顯沒有用手做支撐，腿部並攏向後斜放，這樣的姿態會顯得更加文靜和淑女一些。

3.3.2 放鬆的坐姿

誰說少女只能優雅,偶爾放鬆一下隨意一些也不錯哦。在畫這類坐姿的時候,不用太注意並攏膝蓋、身體端正等,盡量畫出更加自然舒適的姿態,比如盤腿、抱膝等,可以參考自己在家時的狀態來畫哦。

♥ 放鬆坐姿的繪製技巧

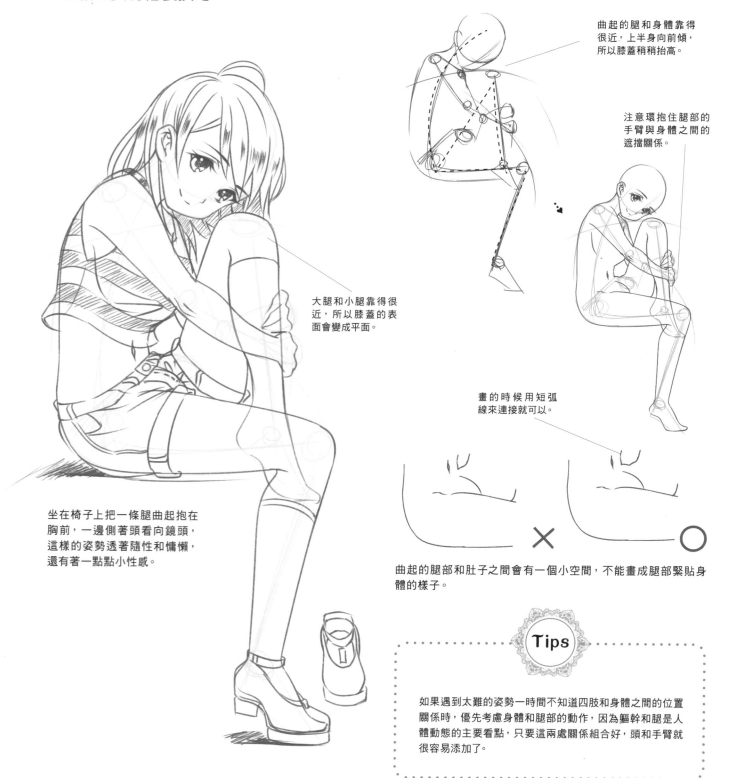

曲起的腿和身體靠得很近,上半身向前傾,所以膝蓋稍稍抬高。

注意環抱住腿部的手臂與身體之間的遮擋關係。

大腿和小腿靠得很近,所以膝蓋的表面會變成平面。

畫的時候用短弧線來連接就可以。

坐在椅子上把一條腿曲起抱在胸前,一邊側著頭看向鏡頭,這樣的姿勢透著隨性和慵懶,還有著一點點小性感。

曲起的腿部和肚子之間會有一個小空間,不能畫成腿部緊貼身體的樣子。

Tips

如果遇到太難的姿勢一時間不知道四肢和身體之間的位置關係時,優先考慮身體和腿部的動作,因為軀幹和腿是人體動態的主要看點,只要這兩處關係組合好,頭和手臂就很容易添加了。

❤ 放鬆坐姿的動態參考

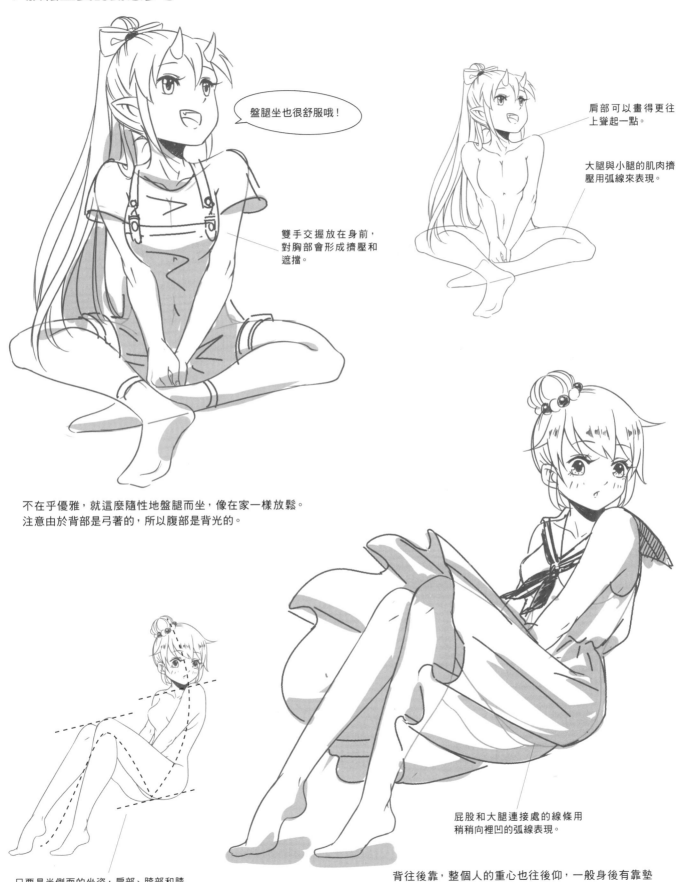

盤腿坐也很舒服哦！

雙手交握放在身前，
對胸部會形成擠壓和
遮擋。

肩部可以畫得更往
上聳起一點。

大腿與小腿的肌肉擠
壓用弧線來表現。

不在乎優雅，就這麼隨性地盤腿而坐，像在家一樣放鬆。
注意由於背部是弓著的，所以腹部是背光的。

屁股和大腿連接處的線條用
稍稍向裡凹的弧線表現。

只要是半側面的坐姿，肩部、胯部和膝
蓋大體都會是同一角度的。

背往後靠，整個人的重心也往後仰，一般身後有靠墊
或是沙發，也可以是坐在鞦韆上。

3.3.3 可愛的坐姿

想要表現美少女的乖巧可愛，拙劣僵硬的動作是無法萌到讀者的，所以下面跟著老司機來學一下怎樣畫出萌萌噠可愛坐姿吧。

♥ 可愛坐姿的繪製技巧

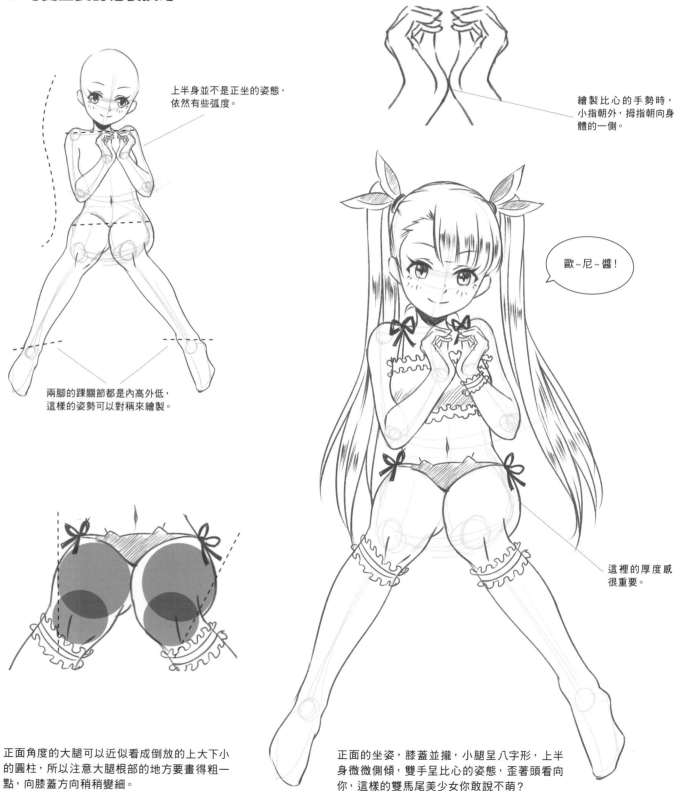

上半身並不是正坐的姿態，依然有些弧度。

繪製比心的手勢時，小指朝外，拇指朝向身體的一側。

兩腳的踝關節都是內高外低，這樣的姿勢可以對稱來繪製。

歐~尼~醬！

這裡的厚度感很重要。

正面角度的大腿可以近似看成倒放的上大下小的圓柱，所以注意大腿根部的地方要畫得粗一點，向膝蓋方向稍稍變細。

正面的坐姿，膝蓋並攏，小腿呈八字形，上半身微微側傾，雙手呈比心的姿態，歪著頭看向你，這樣的雙馬尾美少女你敢說不萌？

❤ 可愛坐姿的動態參考

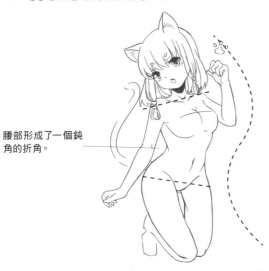

腰部形成了一個鈍角的折角。

S形的身體弧度加上雙腿並攏的跪坐姿態，伸出賣萌的貓貓拳，這樣的貓耳萌娘請給我來一隻！

雙腿間的菱形空隙要表現出來哦。

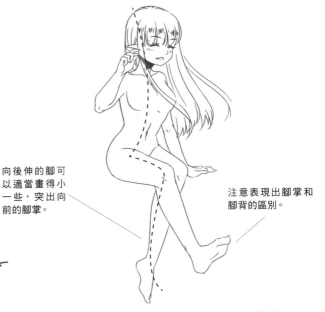

向後伸的腳可以適當畫得小一些，突出向前的腳掌。

注意表現出腳掌和腳背的區別。

夏天當然是玩水最爽啦！坐在岸邊的妹子一邊用手擋住潑過來的水，一邊用腳把水踢向一邊。

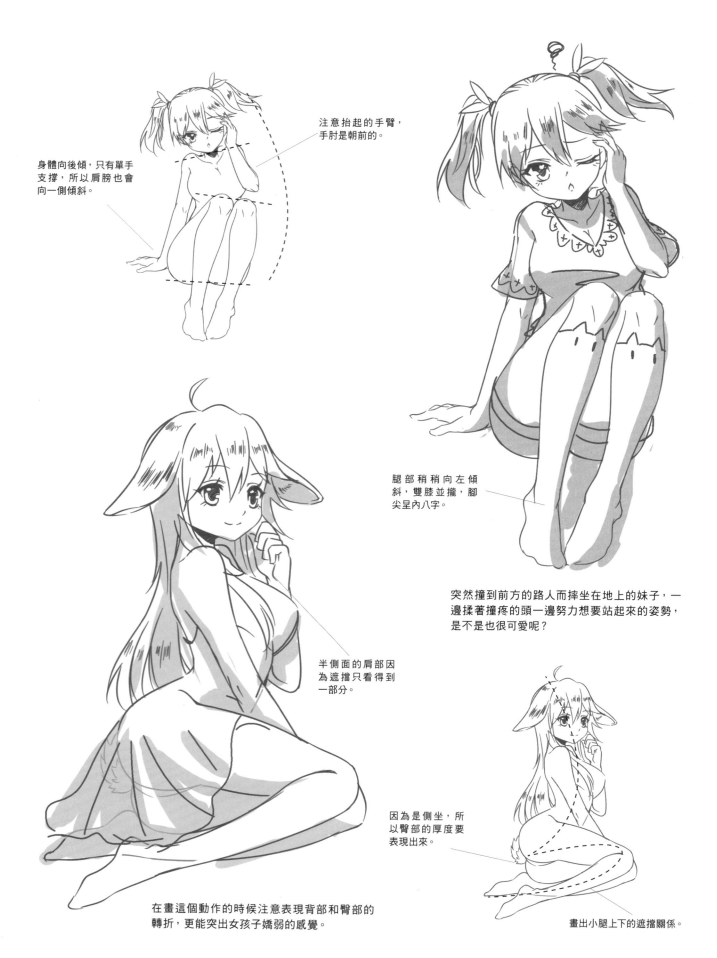

注意抬起的手臂，手肘是朝前的。

身體向後傾，只有單手支撐，所以肩膀也會向一側傾斜。

腿部稍稍向左傾斜，雙膝並攏，腳尖呈內八字。

突然撞到前方的路人而摔坐在地上的妹子，一邊揉著撞疼的頭一邊努力想要站起來的姿勢，是不是也很可愛呢？

半側面的肩部因為遮擋只看得到一部分。

因為是側坐，所以臀部的厚度要表現出來。

在畫這個動作的時候注意表現背部和臀部的轉折，更能突出女孩子嬌弱的感覺。

畫出小腿上下的遮擋關係。

參照灰度圖，繪製美少女的專屬坐姿 ——「鴨子坐」。

手部姿勢和比心的手勢相似，只是兩手的距離稍稍拉開些。

鴨子坐的姿勢常見於俯視的角度，
這樣能將 W 形的腿部姿態表現出來。

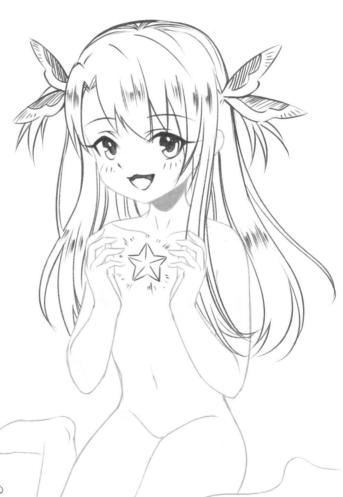

這邊的小腿因為角度
會被大腿所遮擋。

用弧度大一些的弧線來
表現肌肉擠壓的地方。

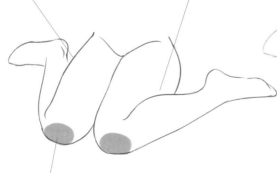

用稍平的弧線表現出膝蓋
彎曲後的厚度感。

畫出身體後可以給她添加上漂亮的服裝哦！

3.3.4 嫵媚的坐姿

只有溫柔和可愛的美少女還滿足不了你的需求？好吧，看來只有拿出殺手鐧啦！決定就是這個啦 —— 性感的大姐姐，僅僅從坐姿就展現出成熟的魅力！

♥ 嫵媚坐姿的繪製技巧

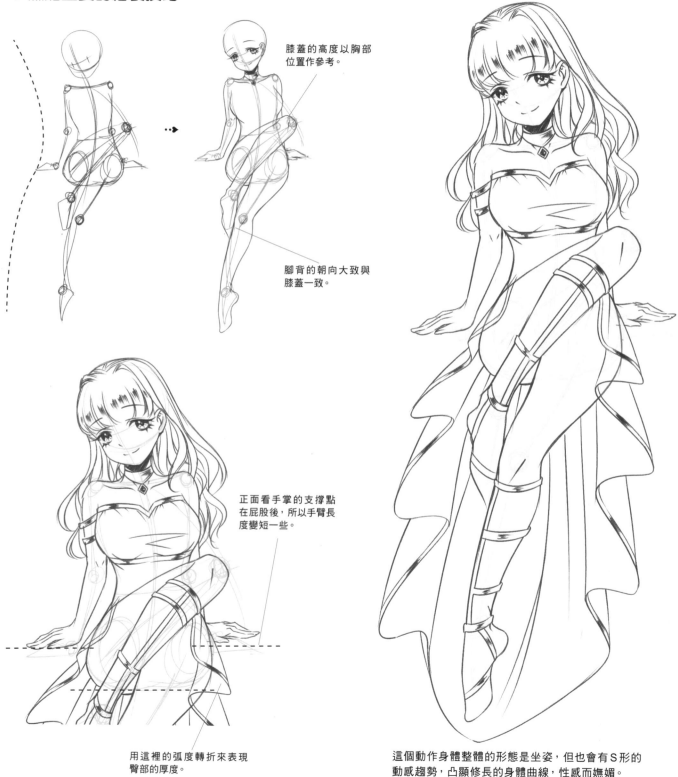

膝蓋的高度以胸部位置作參考。

腳背的朝向大致與膝蓋一致。

正面看手掌的支撐點在屁股後，所以手臂長度變短一些。

用這裡的弧度轉折來表現臀部的厚度。

這個動作身體整體的形態是坐姿，但也會有S形的動感趨勢，凸顯修長的身體曲線，性感而嫵媚。

♥ 嫵媚坐姿的動態參考

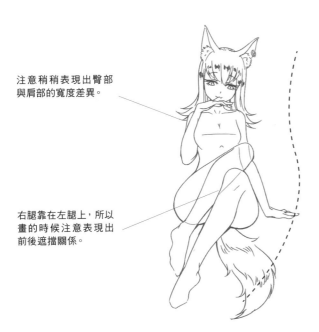

注意稍稍表現出臀部與肩部的寬度差異。

右腿靠在左腿上，所以畫的時候注意表現出前後遮擋關係。

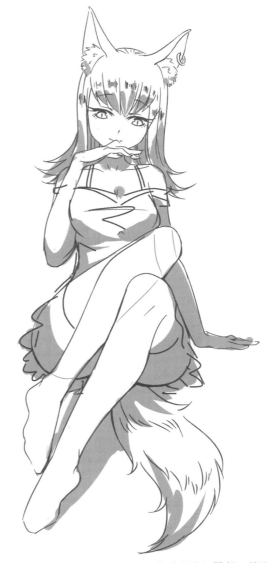

相對於剛才的動作，這個姿態下的受力點在臀部，所以背部會向後仰，雙腿也會曲起。畫的時候臀部和腿部可以稍稍放大，以增加透視感。

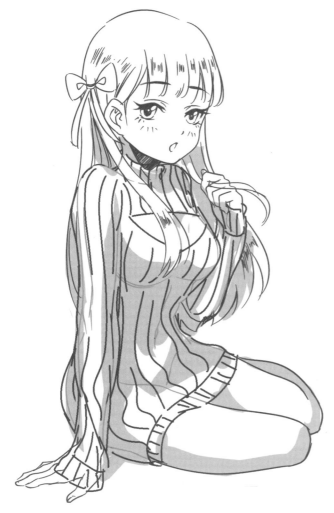

同樣是側坐，但是這樣的姿勢就會比較性感，因為這個角度下上半身會微微向前傾，展露豐滿的胸部和大腿。

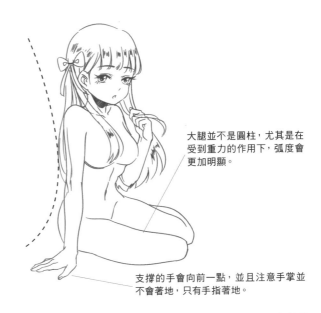

大腿並不是圓柱，尤其是在受到重力的作用下，弧度會更加明顯。

支撐的手會向前一點，並且注意手掌並不會著地，只有手指著地。

3.4.1 旋轉跳躍，我閉著眼

漫畫中的動感表現就像拍跳起來的瞬間定格照片一樣，定格在跳得最高的那一秒，因為下一秒就會有下落的趨勢，即使人物沒動，也會產生要動的趨勢。

♥ 跳躍的繪製技巧

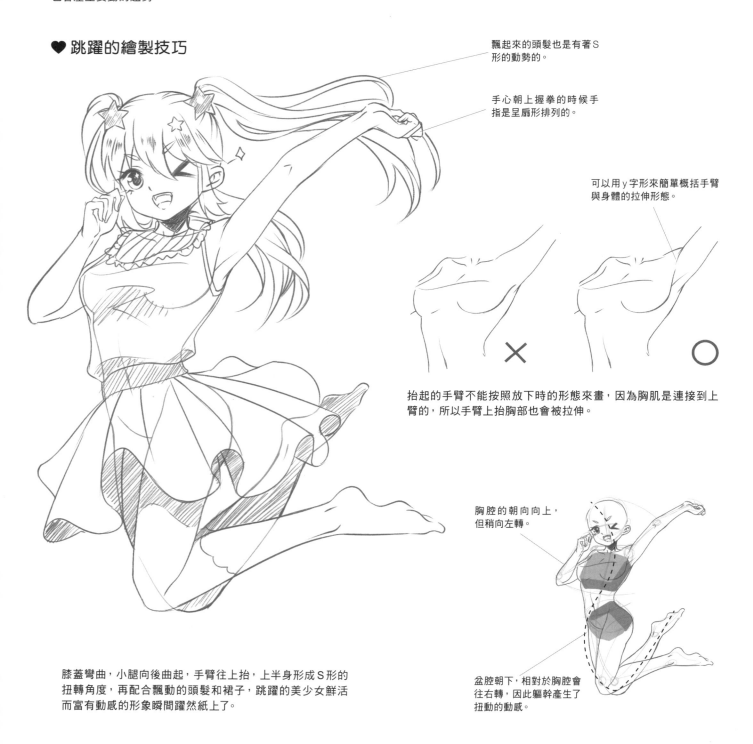

飄起來的頭髮也是有著S形的動勢的。

手心朝上握拳的時候手指是呈扇形排列的。

可以用 y 字形來簡單概括手臂與身體的拉伸形態。

抬起的手臂不能按照放下時的形態來畫，因為胸肌是連接到上臂的，所以手臂上抬胸部也會被拉伸。

胸腔的朝向向上，但稍向左轉。

膝蓋彎曲，小腿向後曲起，手臂往上抬，上半身形成S形的扭轉角度，再配合飄動的頭髮和裙子，跳躍的美少女鮮活而富有動感的形象瞬間躍然紙上了。

盆腔朝下，相對於胸腔會往右轉，因此軀幹產生了扭動的動感。

❤ 跳躍的動態參考

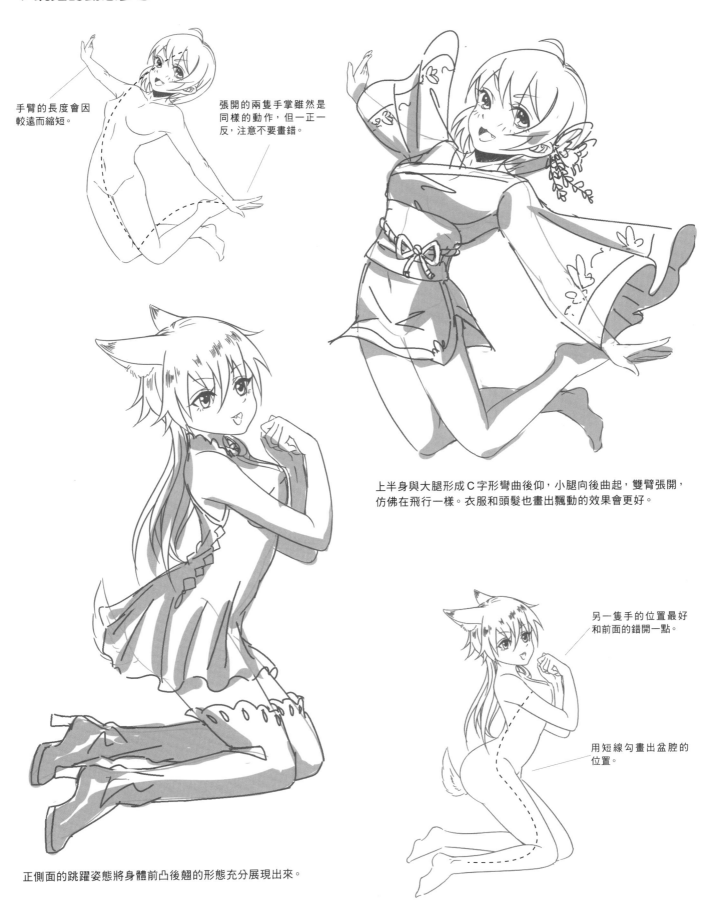

手臂的長度會因較遠而縮短。

張開的兩隻手掌雖然是同樣的動作，但一正一反，注意不要畫錯。

上半身與大腿形成 C 字形彎曲後仰，小腿向後曲起，雙臂張開，仿佛在飛行一樣。衣服和頭髮也畫出飄動的效果會更好。

正側面的跳躍姿態將身體前凸後翹的形態充分展現出來。

另一隻手的位置最好和前面的錯開一點。

用短線勾畫出盆腔的位置。

3.4.2 重力什麼的消失吧

隨隨便便做到現實生活中做不到的事才是漫畫的樂趣所在啊，美少女主人公說她想飛！那麼身為創造者的你還不能滿足她的要求嗎？
怎麼會～既然都飛起來了，保持優雅可是關鍵啊！

♥ 飛行的繪製技巧

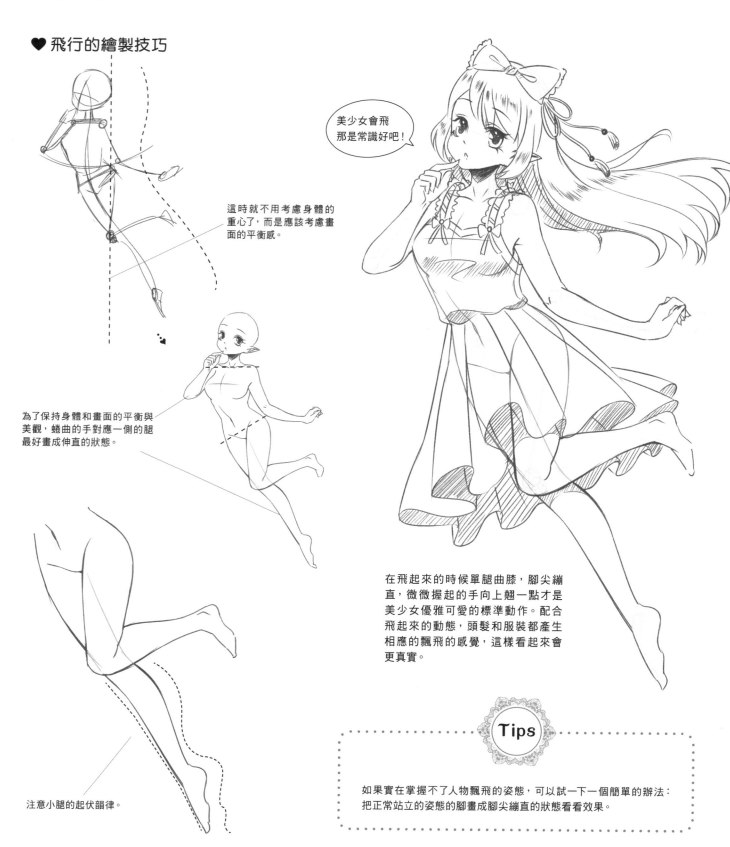

這時就不用考慮身體的重心了，而是應該考慮畫面的平衡感。

美少女會飛那是常識好吧！

為了保持身體和畫面的平衡與美觀，蜷曲的手對應一側的腿最好畫成伸直的狀態。

注意小腿的起伏韻律。

在飛起來的時候單腿曲膝，腳尖繃直，微微握起的手向上翹一點才是美少女優雅可愛的標準動作。配合飛起來的動態，頭髮和服裝都產生相應的飄飛的感覺，這樣看起來會更真實。

Tips

如果實在掌握不了人物飄飛的姿態，可以試一下一個簡單的辦法：把正常站立的姿態的腳畫成腳尖繃直的狀態看看效果。

❤ 星際飛行

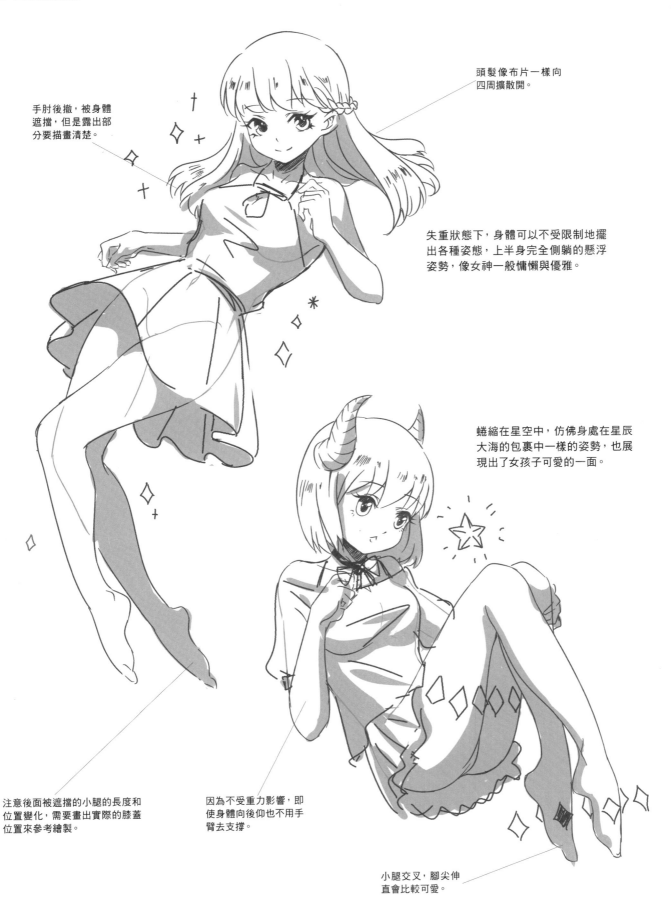

頭髮像布片一樣向
四周擴散開。

手肘後撤，被身體
遮擋，但是露出部
分要描畫清楚。

失重狀態下，身體可以不受限制地擺
出各種姿態，上半身完全側躺的懸浮
姿勢，像女神一般慵懶與優雅。

蜷縮在星空中，仿佛身處在星辰
大海的包裹中一樣的姿勢，也展
現出了女孩子可愛的一面。

注意後面被遮擋的小腿的長度和
位置變化，需要畫出實際的膝蓋
位置來參考繪製。

因為不受重力影響，即
使身體向後仰也不用手
臂去支撐。

小腿交叉，腳尖伸
直會比較可愛。

♥ 深海少女

往下沉的時候，頭髮會從下面受到
水的浮力向上飄起，髮尾下垂，因
此會出現像「水母」一樣的髮型。

身體向左邊移動，水中
的頭髮是向右飄動的。
可以畫得散亂一些，但
髮際線的位置不能變。

和身體的前進方
向相反，頭可以
向側後方偏轉。

和坐著的姿態不同，
腳尖繃直會更有失重
的感覺。

雙腿曲起，因為沒有和身體貼近，
所以膝蓋的位置會在胸以下，雙腿
不用並攏，腳尖可以向下壓。

流線型的小腿，看起來沒有重
力感，顯得更加輕盈。

因為水的浮力，可以使得身體各部分的重力相對減輕，
因此可以做到身體向前傾，頭部向後扭轉這樣的動作。

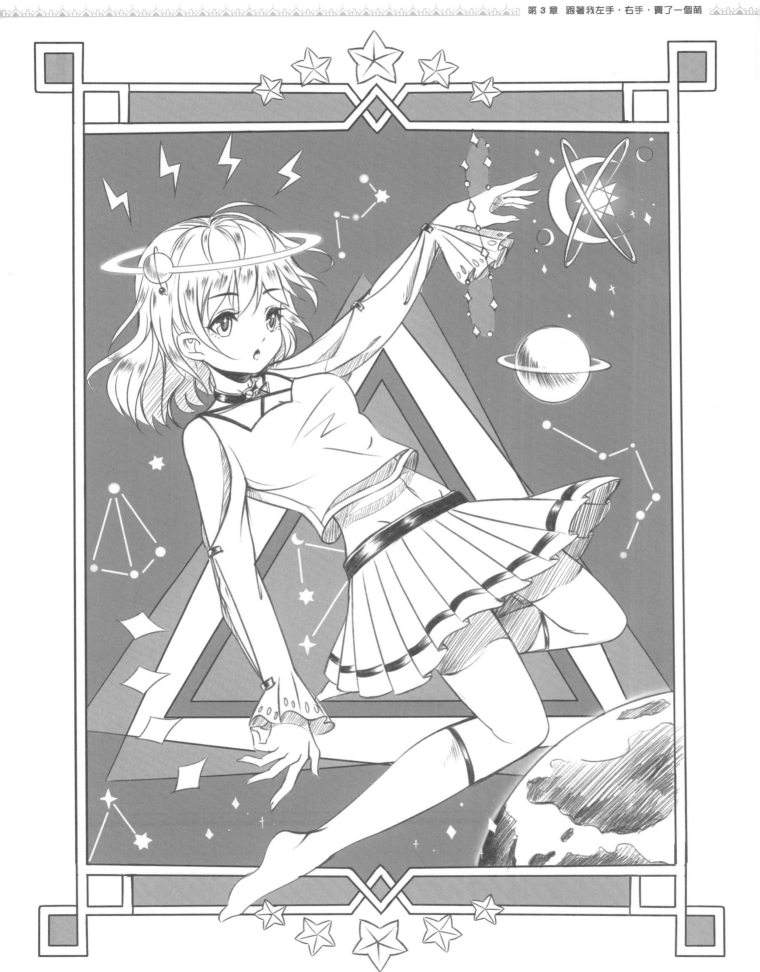

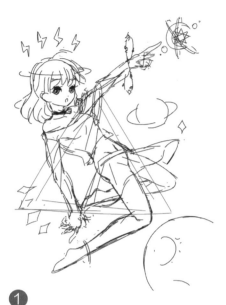

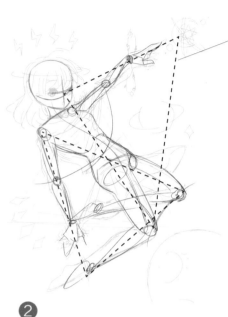

將作為視覺重點的幾個要素的連接點組成三角形，這樣能使構圖更加飽滿。

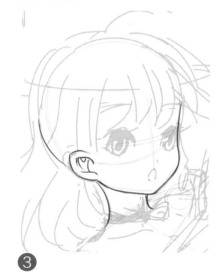

1 在構思草稿的時候，想要表現一個酷酷感覺的電波美少女，在宇宙的背景下用手指向某處的姿態。

2 接著將草稿調灰，通過關節點和身體比例來調整人物動態的合理性。

3 接著運用前面章節所講的方法畫出少女的臉部。

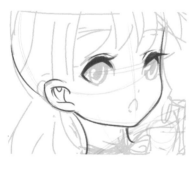

4 繪製眼睛，用粗粗的弧線畫出上眼瞼，然後再畫睫毛。

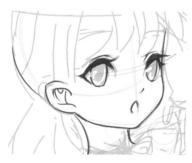

5 接著繪製眼珠，注意內側那隻眼睛眼珠高度不變，只是寬度變窄而已。

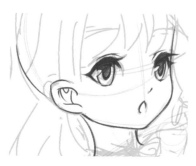

6 繪製瞳孔，注意顏色上深下淺，而且高光的位置要統一。

7 用高光筆在深色部分點上白色，接著繪製其他五官的細節就可以了。

⑧
根據打好的草稿繪製飄散的頭髮，因為設定是在宇宙中，所以髮束飄動的時候，方向是不固定的。

⑨
接著繪製後面的披髮部分，注意人物為中長髮的髮型，所以髮絲的長度大體要一致。

⑩
接著繪製軀幹部分，這裡因為不受重力影響，所以胸部會向上飽滿一些。

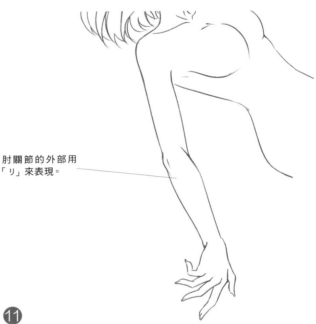

肘關節的外部用「リ」來表現。

⑪
接下來繪製手臂的部分，女性手臂盡量纖細，用弧線表現肌肉的細微起伏。

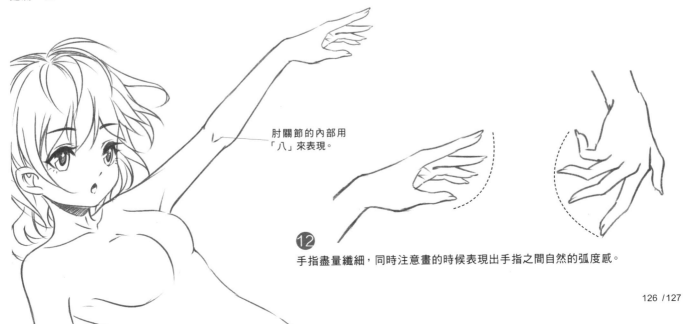

肘關節的內部用「八」來表現。

⑫
手指盡量纖細，同時注意畫的時候表現出手指之間自然的弧度感。

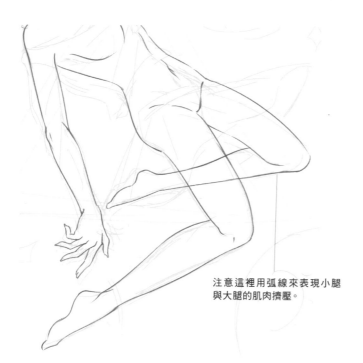

注意這裡用弧線來表現小腿與大腿的肌肉擠壓。

⑬

繪製人物的腿部，注意表現出兩條腿遠近的差異。

⑭

繪製人物所戴的頸飾，金屬感的高光部分可以用高光筆和修正液來繪製。

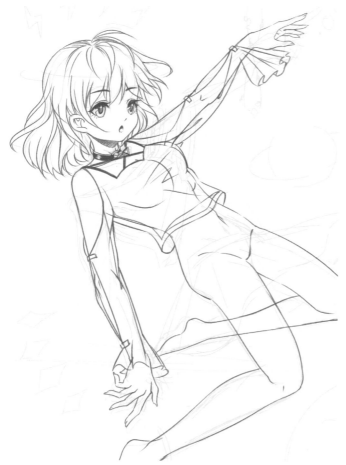

⑮

繪製人物的上衣，因為想要表現獨特一點的女孩，所以繪製的服裝根據現實參考進行了適當的改良。

⑯

裙子的部分在處理底邊的動感時可以採用「無限大法」，也就是應用數學中的無限大符號（∞）進行繪製。

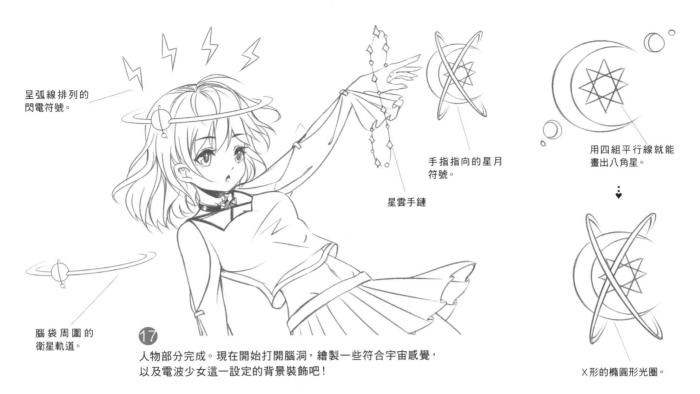

呈弧線排列的
閃電符號。

手指指向的星月
符號。

星雲手鏈

用四組平行線就能
畫出八角星。

腦袋周圍的
衛星軌道。

X 形的橢圓形光圈。

⑰ 人物部分完成。現在開始打開腦洞，繪製一些符合宇宙感覺，
以及電波少女這一設定的背景裝飾吧！

加上簡單的邊框和星星
等裝飾圖案。

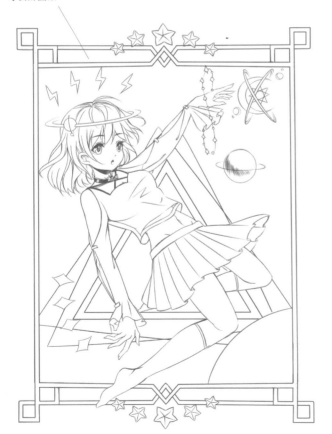

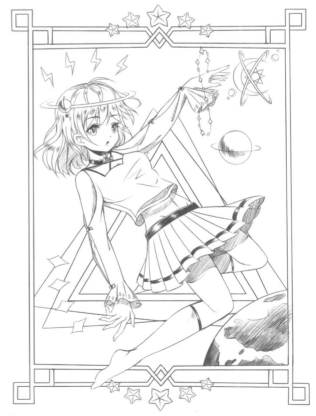

⑱ 因為想用深色的背景，又想避免塗黑的部分過多，所以繪製了
簡單的邊框，並在人物背後加上了三角形和圓形的行星做裝飾。

⑲ 繪製頭髮的光澤感，並給人物服裝的陰影部分排線，對局部的
細節進行塗黑處理，畫面下方的星球按照地球畫出陸地和海洋
的分區。

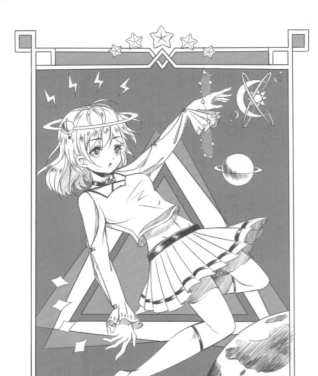

地球陸地部分的排線靠近底部的位置稍微深一點，加深明暗交界線，這樣會更立體一些。

20

背景部分用黑筆塗黑，這樣人物就會更加突出，同時也能凸顯出宇宙的主題，但是全部塗黑會顯得單調，所以局部區塊選用灰色來填充。

電腦中可以用發光圖層以及噴槍做出這種光暈的效果。手繪的話可以使用白色的彩鉛筆來繪製。

21

接著使用高光筆或白色彩色鉛筆畫上大小不同的小星星、小閃光、星座的連線等作為裝飾。

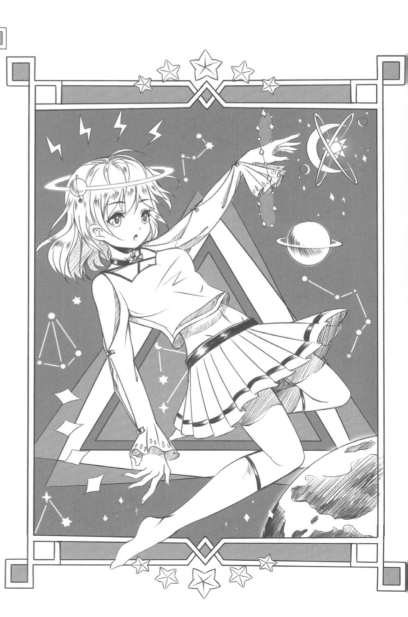

教練，我想學服裝設計

既然都把妹子畫得美美的了，怎麼能不把衣服畫好看呢？少年我看你底子不錯，來和我學服裝設計吧！從青春校服到日常私服，古風、洛麗塔，再到幻想元素，帶你走向時尚巔峰！

4.1.1 夏日水手服

水手服，顧名思義最早是根據英國的海軍水兵服裝改良而來的，現在成為日本中學生的標準校服搭配。因為它能將女孩的清純可愛表現出來，所以也成為了一種時尚潮流。

♥ 打造美少女 —— 服裝很重要

❤ 水手服的標誌特徵

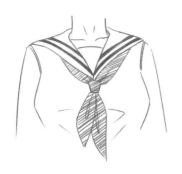

正面的領口可以看成是兩塊三角形，長度大致在胸口的位置，用領結把它繫住。

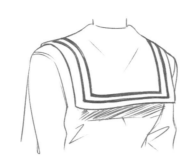

背後的領子可以看成是長方形的，長度大致到肩胛骨的位置，延續正面的條形封邊。

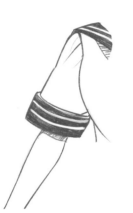

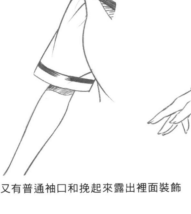

除了春秋季的長袖以外，還有夏季的短袖，短袖又有普通袖口和挽起來露出裡面裝飾的款式，但大多數都是條紋裝飾。

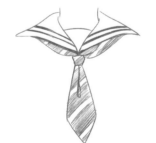

領結的樣式有很多種，常見的是紅色的三角形領巾樣式。

也有蝴蝶結樣式的，注意蝴蝶結兩邊的帶子是穿過中間的結的。

不同學校還有不同款式的領結，搭配在水手服上也會有不同的裝飾效果，畫的時候可以自己多試一試。

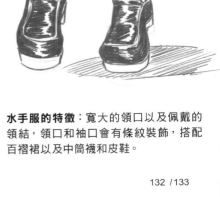

水手服的特徵：寬大的領口以及佩戴的領結，領口和袖口會有條紋裝飾，搭配百褶裙以及中筒襪和皮鞋。

4.1.2 西式制服

西式制服是由歐洲的西裝改良而成的，由襯衫、裙子和外套三件套組成，秋季還會有毛衣背心。和水手服不同的是，西式制服的校服看起來會更加成熟一些，所以一般作為高中生的校服。

♥ 隨風飄動的百褶裙更有魅力

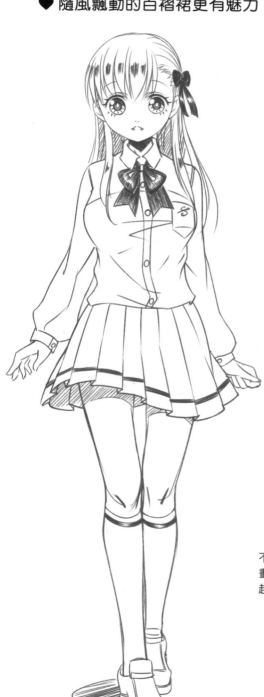

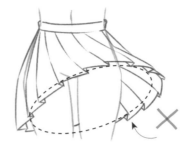

右下方有風時，裙擺在前方形成圓弧形空間，褶皺朝右邊傾斜。

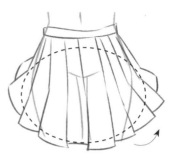

背後有風往上吹時，裙子後擺會飄起，因此前面的裙擺會緊貼大腿。

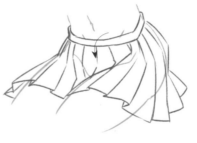

坐下的時候，因為兩腿中間會形成三角形的空隙，所以裙子也會形成凹陷。

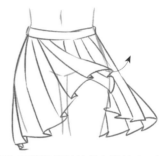

因為百褶裙褶皺拉伸空間較大，提拉裙擺時會像手風琴一樣被拉伸。

不要像畫簡筆畫那樣畫百褶裙了，否則看起來像紙片一樣。

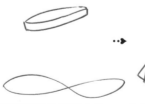

簡單實用的繪製方法：1.先畫出裙子的腰帶和裙底的邊緣，再將最外側的邊緣連接起來，注意擦去被遮擋的部分，並補充一些褶皺。

和水手服不同的是西式制服的襯衫為普通的襯衫，並且會有西服外套，裙子的樣式依然為百褶裙，但裙子上會有格的花紋。

2.將用弧線繪製的底邊用Z字形的折線替代，最後用放射線條進行連接，並畫出內部的褶皺就完成啦。

❤ 襯衫與身體的貼合表現

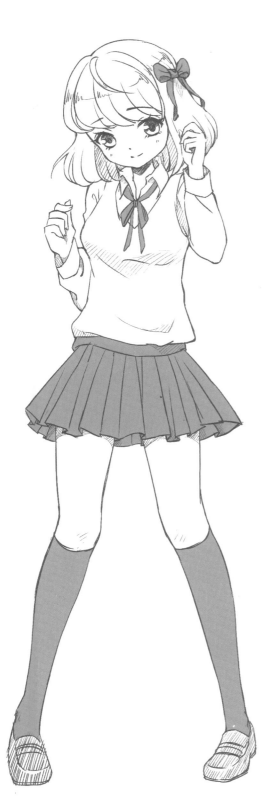

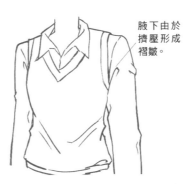

腋下由於擠壓形成褶皺。

繪製貼身的襯衫時，省略細小的褶皺，只留下腋下等處的重要褶皺即可。

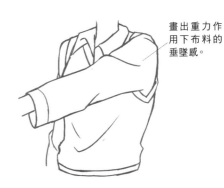

畫出重力作用下布料的垂墜感。

寬鬆的襯衫褶皺較少，與身體之間的距離較大。

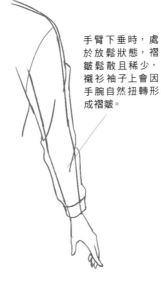

手臂下垂時，處於放鬆狀態，褶皺鬆散且稀少，襯衫袖子上會因手腕自然扭轉形成褶皺。

手肘彎折，手肘內側被擠壓形成褶皺，外側則因拉伸呈現放射狀的褶皺。

西式制服的襯衫與身體更為貼合，可以用褶皺表現襯衫的柔軟與貼合度。

在抬起手臂時，水手服的下擺會隨著袖子被拉扯起來。

而同樣的動作，襯衫則由於與身體貼合度較好，不會被拉扯起來。

4.1.3 冬季校服

冬季校服較厚，保暖性較好，西式制服的外套與毛衣都可作為冬季校服的外套穿著。西式制服的外套裡一般搭配襯衫、背心，毛衣裡面則可搭配襯衫或長袖水手服。

♥ 畫出冬季制服外套的立體感

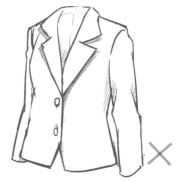

領口的線條沒有隨著胸部的起伏而起伏，因此不對。

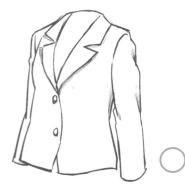

考慮胸部的體積感，用起伏的線條來繪製，可讓冬季制服更挺括。

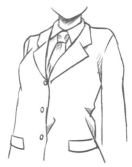

領口可搭配領帶，領帶的走向也與身體起伏保持一致。

除了領帶之外，還可以搭配領結。領結通常放在外衣領口的外邊。

西裝外套一般比較挺括，線條和褶皺簡潔利落一些。

腰部稍微向內收一點，畫出腰線，身材看上去就變好啦。

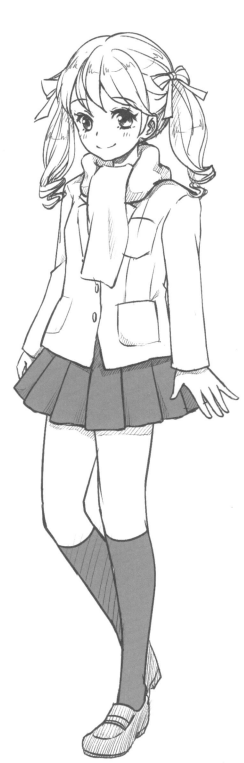

西裝制服的外套與普通西式外套類似，其中學生制服更為寬鬆。而在實際漫畫中，為了凸顯人物身材，常常加入收腰的設計，將腰線畫得更突出。

♥ 用細節表現冬季制服的魅力

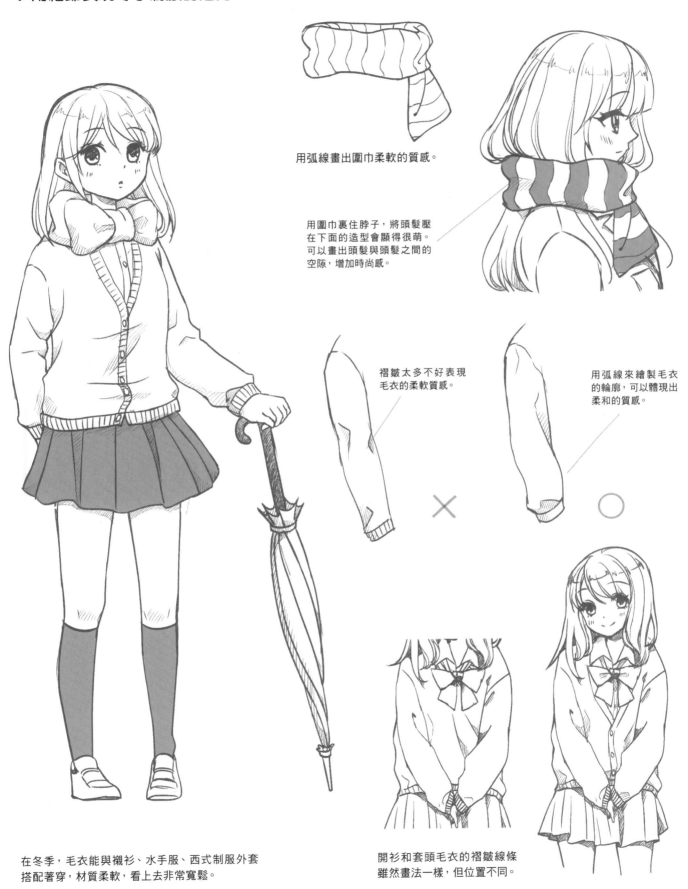

用弧線畫出圍巾柔軟的質感。

用圍巾裹住脖子，將頭髮壓在下面的造型會顯得很萌。可以畫出頭髮與頭髮之間的空隙，增加時尚感。

褶皺太多不好表現毛衣的柔軟質感。

用弧線來繪製毛衣的輪廓，可以體現出柔和的質感。

在冬季，毛衣能與襯衫、水手服、西式制服外套搭配著穿，材質柔軟，看上去非常寬鬆。

開衫和套頭毛衣的褶皺線條雖然畫法一樣，但位置不同。

制服才是王道！把平時生活中的照片轉化為可愛的角色記錄下來吧！

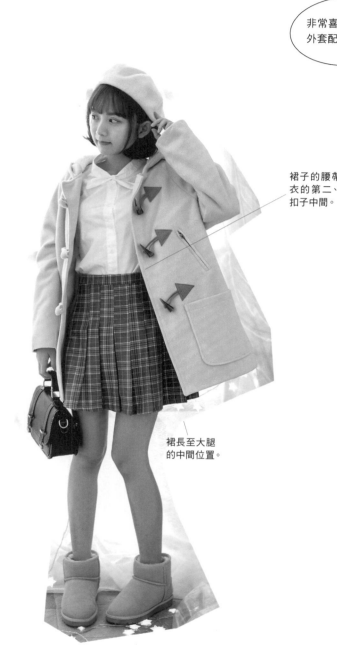

非常喜歡穿牛角扣外套配格子裙。

裙子的腰帶在大衣的第二、三顆扣子中間。

裙長至大腿的中間位置。

格子裙比照片簡化了許多細節，但依然保持格子的特徵。

選擇的照片是一個身穿牛角扣外套搭配襯衫及格子裙的少女，首先觀察人物的動作，再分別觀察衣服與身體各部位的位置關係。

通過觀察照片想像被遮擋的人物動作以及服裝部分，同樣還是先畫出人體動態，再在動態上加上服裝，同時注意表現服裝的特徵。

★照片素材由淘寶店「森女部落」友情提供。

比真實的裙子畫得更動感飄逸一些，這樣會更有活力。

雖然襯衫被外套遮擋住，但是可以依據人體動態畫出實際穿在身上的樣子，而且可以人為地美化和省略一些。

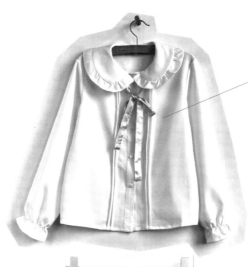

胸前添加了領結裝飾。

腰腹部分比較寬，褶皺的長度縮短。

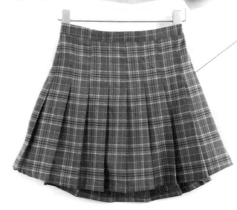

觀察照片中襯衫與格子裙的基本特徵，在保留特徵的基礎上添加一些裝飾性的東西。

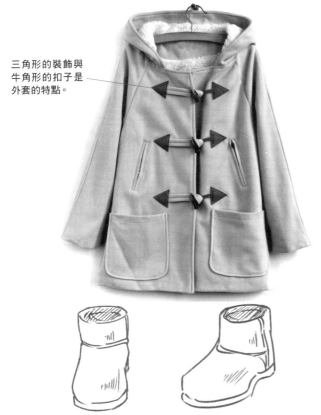

三角形的裝飾與牛角形的扣子是外套的特點。

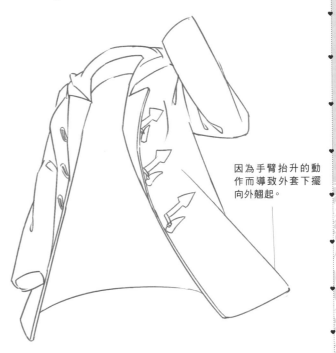

因為手臂抬升的動作而導致外套下擺向外翹起。

雪地靴的繪製不像普通的皮靴，雪地靴沒有明確的轉折，線條較圓滑，可以在畫的時候人為地將轉折畫得明顯一些，同時保持它的厚度感。

與襯衫和裙子的材質不同，大衣的布料較厚，因此產生的褶皺較硬，畫的時候可以通過加一層邊緣表現出厚度感，通過簡潔平直的線條表現出材質的硬度。

我們在為美少女繪製服裝時，常常會產生各種各樣的困惑：不同季節服裝的繪畫和設計要注意什麼？怎麼在細節中體現出季節感，讓美少女的日常服飾變得更可愛？下面就讓我們一起來看看吧！

4.2.1 春秋裝

春秋裝是一年四季中穿的時間最長的服裝，薄厚適中，款式一般以舒適、隨意、自然為主，如套裝、長裙、夾克、風衣、薄毛衣等。那麼，如何讓最基礎的T恤、衛衣也變得時尚呢？

♥ 更可愛的袖口與腰部設計

為了突出春秋裝的時尚感，繪製袖子等細節時可適當變化，讓服飾更可愛。

用波浪線繪製荷葉袖袖口輪廓，再添加一些褶皺。

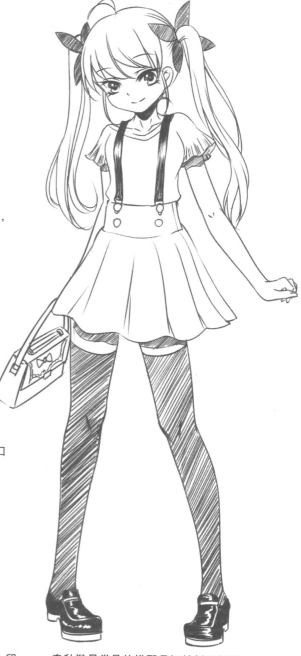

燈籠袖用曲線畫出弧度，表現袖子的寬大，並在袖口收攏。

飛袖的上邊緣線朝上翹起，袖口可以用波浪線來繪製。

春秋裝中最常見、最基礎的服裝就是T恤，我們在繪製T恤時，可以適當改良，讓普通的T恤變得更時尚。

在基礎款圓領T恤的基礎上，加上印花圖案，並將袖子設計成鏤空的款式，普通的T恤瞬間變得時尚了許多。

春秋裝最常見的搭配是短袖衫和短裙的組合。不同款式的短袖衫和短裙，搭配效果也有所區別。

❤ 在細節中體現季節感

春秋裝中常常出現連帽衛衣，帽子通常搭在背上，繪製時用柔軟的弧線表現服裝的厚度。

春秋時天氣冷熱變化較大，起風時可將衛衣帽子戴在頭上，帽子上可以畫出貓耳等細節，增加衛衣的趣味感。

無帽的衛衣要畫出稍微有點立起來的衣領，可以遮擋春秋季節的微風。

帶帽的衛衣帽子直接連接到胸前，帽子上可以加上小動物的耳朵，讓衛衣也變得萌萌噠。

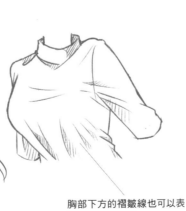

胸部下方的褶皺線也可以表現出胸部的形狀。

因為是春秋季，早晚溫差較大，衛衣裡面可以搭配長袖衫。可以用細密的線條表現出服裝的緊身效果。

繪製春秋季節的服裝，可以通過細節表現出季節感，如衛衣裡畫出長袖衫等。

4.2.2 夏裝

　　夏裝是夏季穿著的清涼避暑的服裝。常見的夏裝包括短袖、背心、短褲，以及各式各樣的裙子。夏季衣服貼身的感覺和飄逸的面料要怎麼處理？怎麼在日常著裝中透露出小性感？下面我們就來解決這些問題吧！

♥ 用貼身效果營造出小性感

夏季服裝的特徵是輕薄，如無袖衫搭配短款包裙，款式時尚。

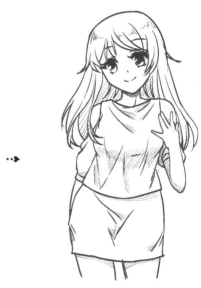

在繪製時可以用褶皺突出胸部輪廓，短裙上也加入更多的褶皺，讓服裝顯得更貼身，表現人物性感的身材。

站立時褶皺一般在小腹下方，因為裙子貼身所以褶皺較少。

行走時在臀部的位置有布料拉伸，畫出山形的褶皺，以表現緊繃的感覺。

夏裝可以有各種搭配，如背心、T恤與裙子、短褲的搭配等，不同的上裝與下裝可以組合出不同的風格。

坐下之後裙身會出現聚集褶皺，可以用細小的線條表現。

抬起一條腿時，裙子下擺用較直的線繪製，裙身有拉伸褶皺。

♥ 飄逸感更顯材質輕薄

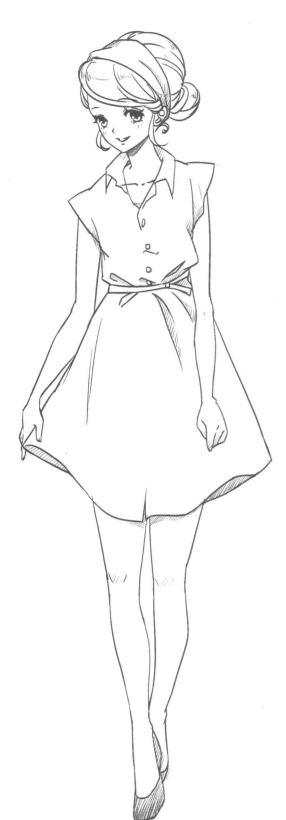

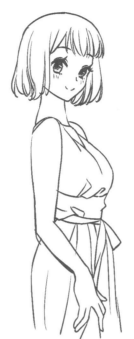 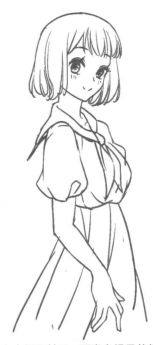

上半身是吊帶連衣裙，給人一種清爽的感覺，裙子的部分貼合身體，凸顯身材。

加上衣領和袖子，下半身裙子的裙擺更大，讓連衣裙看上去更寬鬆，表現出飄逸輕薄的感覺。

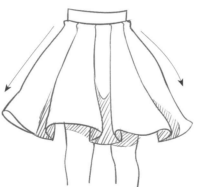 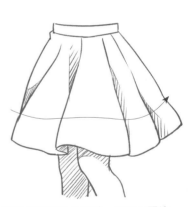

裙子兩邊的邊線向兩側傾斜，畫出寬大的感覺，作為夏裝顯得更透氣。

裙擺會隨著動作起伏，顯得更飄逸。

夏裝中常見的還有年輕女孩喜歡的連衣裙，即上裝和裙子連在一起的服裝。連衣裙的造型多變，款式繁多。

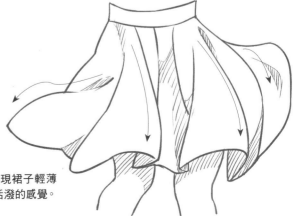

擺動範圍越大，越能體現裙子輕薄的質感，給人以輕盈、活潑的感覺。

4.2.3 冬裝

　　冬裝，顧名思義就是冬天穿的服裝，以厚重、保暖為主。在繪製冬季的服裝時，怎麼搭配能給人溫暖的感覺又不顯得臃腫？毛茸茸的質感要怎麼刻畫？趕緊一起往下看吧！

♥ 描繪溫暖且不臃腫的服飾

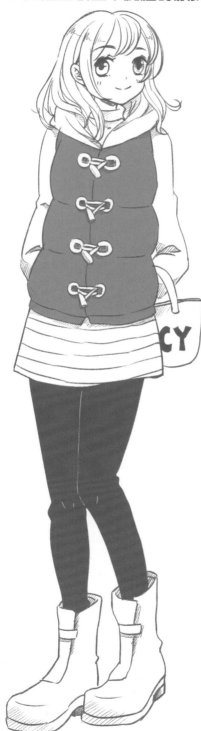

常見的冬裝包括外套、茄克、毛衣、棉襖、背心和保暖內衣等。

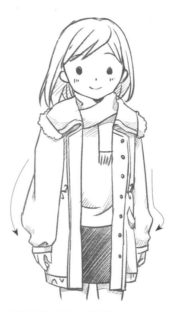

用較圓潤的線條繪製服裝的輪廓，可以讓冬裝看上去更柔軟、溫暖。

繪製冬季外套要歸納出版型，這樣看上去才不會過於臃腫。

搭配衣服的時候，有意地分出厚薄，整體就不會顯得臃腫。

下半身搭配冬季厚褲子，看上去像桶狀，顯得厚重而臃腫。

♥ 冬季服飾的質感表現

毛衣的紋理要根據不同的針法來繪製，如圖中菱形的圖案就是一種。

根據身體的起伏，毛衣上的紋理也會變形，這樣也能表現出毛衣柔軟的質感。

可以通過毛衣上的紋理表現衣服柔軟的質感。

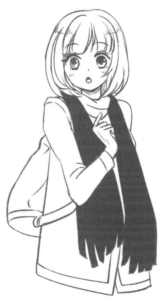

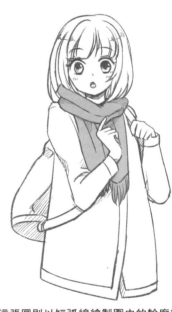

上圖以長弧線繪製圍巾的輪廓線，使圍巾看上去挺括有型。

這張圖則以短弧線繪製圍巾的輪廓線，圍巾整體的感覺變得柔軟了。

可以通過不同的畫法表現冬季衣服不一樣的質感。利用材質來營造或厚重、或柔軟的效果。

用交叉線繪製出呢格子小短裙，邊緣線較直，可以適當表現出質感。

用小小的短弧線組成裙子的邊緣線，並添加毛絨球，小短裙的質感變得軟軟的。

4.2.4 森女裝

　　森女系的服裝有著如同從森林中走出來的自然風格,以不做作、天真、自然的生活風格為主,貼近森林那種輕鬆愜意的感覺,服裝大多穿著舒適,給人以自然、清新而健康的感覺。

♥ 用流蘇裝飾森系服裝

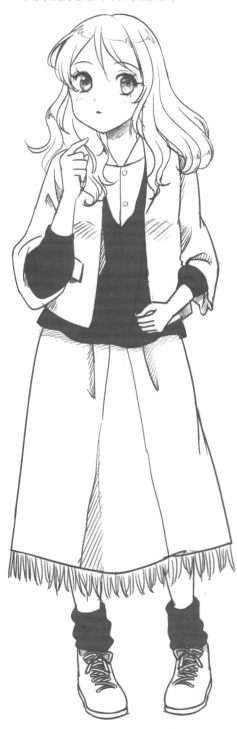

背心裙的腰部和下擺都很寬大,沒有束縛感。

在裙擺處加入森系服裝中常見的流蘇元素,裙子更具自然氣息。

頂部裝飾著絨球。

用弧線繪製的圓帽子,材質柔軟,符合森女自然、柔和的氣質。

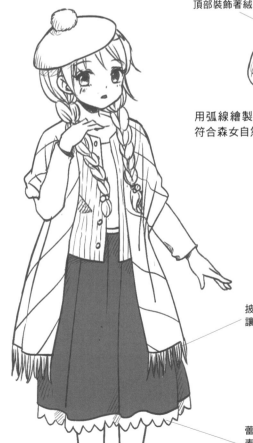

披肩邊緣也裝飾著流蘇,讓服裝更有森林的氣息。

森女系的服裝以棉麻材質為主,版型較為寬大,整體寬鬆,適當添加一些流蘇的裝飾,更能給人森林系的效果。

蕾絲也是森系服裝常用的小元素,在裙擺處用半圓形的蕾絲邊裝點,裙子會變得更可愛。

❤ 畫出森系服裝的層疊感

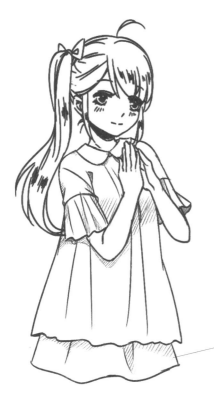

多層重疊穿法是森女服飾的
特徵，層層疊疊看上去雖繁
復，卻不顯雜亂。

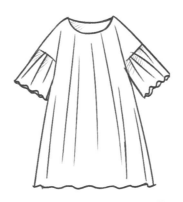

外層服裝的長度比裡層要短一些。

畫出裡面較長的襯衫，下
擺畫得寬鬆一些。

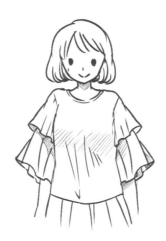

繪製重疊穿法，可以用陰影來
強調各層之間的區別。

衣服層疊穿著之後，會產生一些
細小的褶皺，可根據服裝走向和
身體結構繪製一些。

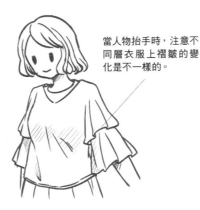

當人物抬手時，注意不
同層衣服上褶皺的變
化是不一樣的。

通過層層疊疊的服飾搭配，可以表現
出森林系自然隨意的生活理念。

可愛是我的日常,即使是日常服裝我也要有可愛的貓咪!

略微捲曲的雙馬尾,紮在耳朵上方一點。

寬袖子的貓咪小斗篷真的超可愛!

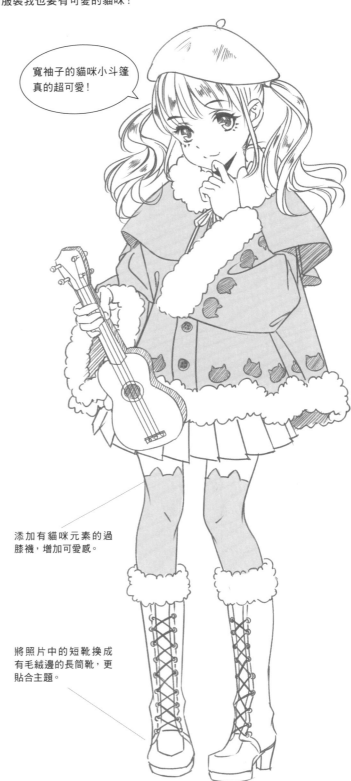

添加有貓咪元素的過膝襪,增加可愛感。

將照片中的短靴換成有毛絨邊的長筒靴,更貼合主題。

觀察照片中人物的動態,是微微向後仰的動作,梳著雙馬尾,穿著斗篷外套以及短裙,手中拿著小道具。

保持人物的大致動態,細微的神態變得更加可愛。在畫的時候可以人為添加一些符合主題的貓咪元素,使畫面更統一。

★照片素材由淘寶店「森女部落」友情提供。

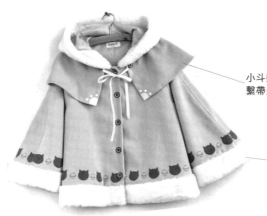

小斗篷以及
繫帶是萌點。

喇叭袖口與毛絨
邊是特徵。

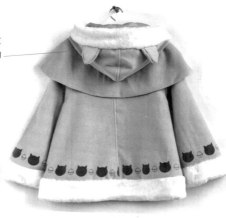

背後的小貓耳
朵也是可愛的
地方之一。

衣服的背面不用畫，但是只看正面有可
能會出現細節處不合理，所以在畫正面
的時候要結合背面來考慮。

將小斗篷領口處的毛絨邊畫得厚
實一些會更加可愛，觀察斗篷發
現兩邊褶皺較多，前後較平。

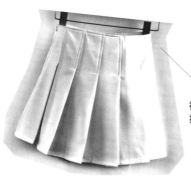

褶皺較長，
折痕往右轉。

手中的道具不用畫得很
精細，表現出厚度感和
大致的特徵即可。

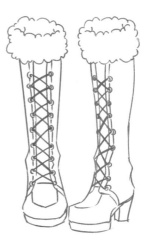

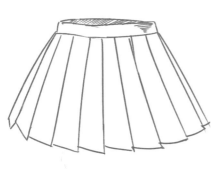

因為上衣很長，實際上大部分的裙子
都被遮住了，但是考慮到繪製時的合理
性，所以最好也將裙子完整地畫出來。

人物上半身的衣服較為寬鬆，需要
根據露出來的部分以及實際的人體
結構推測出人物的動作。

長筒靴一般長度在小腿肚的中間比較
可愛，毛絨邊也可以畫得更蓬鬆。

4.3.1 甜美系Lolita

甜美系LoLita的色調以粉紅、粉藍、白色等粉色系色彩為主，衣料選用大量蕾絲，營造出洋娃娃般的可愛和浪漫。

♥ 用荷葉邊裝飾lo裝

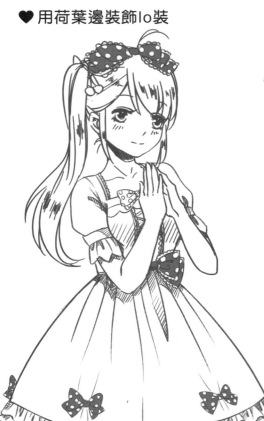

根據蝴蝶結的輪廓弧度來
繪製蕾絲邊，會更真實。

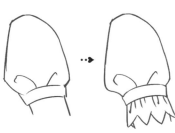

首先畫出燈籠袖，再根據袖口
的弧度來繪製蕾絲。

先畫出蓬蓬裙帶有弧度的邊緣線。

再根據邊緣線繪製出一條輔助線。

沿著輔助線繪製荷葉邊，讓弧度
與蓬蓬裙保持一致。

繪製蕾絲的簡單方法，先畫出一
條直線，再用小短線等分。

再在等分線兩邊分別繪製兩條
小短線作為標記。

繪製蕾絲邊也要有
空間感的意識。

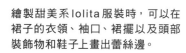

繪製甜美系lolita服裝時，可以在
裙子的衣領、袖口、裙擺以及頭部
裝飾物和鞋子上畫出蕾絲邊。

根據剛才標注的兩條小短線繪製
出褶皺線，下端用弧線繪製出蕾絲
邊的邊緣。

在褶皺處畫出一些陰影，漂亮的
蕾絲便畫好了。

♥ 繪製華麗的蛋糕裙

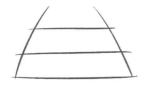

繪製多層裙子時，首先畫一個梯形的桶狀結構，再用橫線等分為三份。

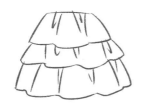

接下來一層一層地根據桶狀結構用弧線繪製出裙子的邊緣線。

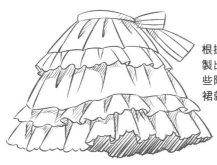

根據每一層裙子的起伏繪製出蕾絲邊，最後塗上一些陰影，華麗的多層蛋糕裙就完成啦。

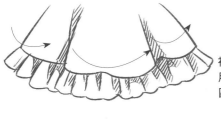

裙子的基本款式是桶狀，用大褶皺分出區塊，每個區塊都有一定弧度。

適當畫出起伏感，裙子的邊緣根據起伏波動。

添加荷葉邊時，隨著裙子的邊緣來繪製。

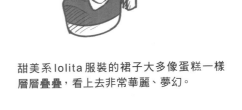

甜美系 lolita 服裝的裙子大多像蛋糕一樣層層疊疊，看上去非常華麗、夢幻。

❤ 燈籠袖的畫法

短款蓬蓬袖搭配長款手套，裡面的服裝可以畫成深色，凸顯外層的淺色。

長款蓬蓬袖在上臂收緊，下半段貼合皮膚，畫出一些褶皺表現緊繃的感覺。袖口用弧線表現荷葉邊。

長款蓬蓬袖上有一個蝴蝶結作為裝飾，手臂的部分貼身，畫出褶皺。

蓬蓬袖沒有收攏的地方，只在肩膀稍下的位置寬鬆，然後向下收緊與皮膚貼合。

繪製蓬蓬袖時，先畫出手臂的輪廓，再在肩膀和上臂的位置畫出燈籠形狀的輪廓，用弧線勾出褶皺，並加上袖口。

繪製甜美系lolita風格的服飾，可以通過細節的表現增加服裝的魅力，如在袖子、衣領、腰部等增加小裝飾。

4.3.2 哥德風Lolita

哥德風lolita服裝與純正的哥德服裝差異很大，哥德風lolita服裝借用了哥德服裝的部分元素，集優雅華麗與黑暗詭異於一身，與甜美系lolita截然相反，也是非常受人喜愛的。

♥ 蕾絲邊的繪製秘訣

繪製半圓形蕾絲邊，先用弧線畫出邊緣線，再沿弧線內側添加圓點裝飾。

其他形狀的蕾絲邊也一樣，先畫出一排差不多大的三角形，再添加細節。

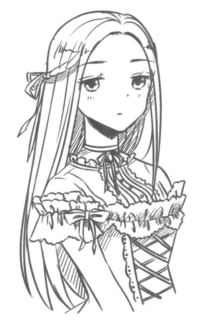

蕾絲的應用與甜美系lolita一樣，再搭配緞帶蝴蝶結，加上緞帶綁帶，讓服裝在神秘感中帶有誘惑的色彩。

哥德風lolita服裝的主色是黑和白，表達神秘、詭異的感覺。通常會配以銀飾等裝飾，並化較為濃烈的深色妝容，如黑色指甲、眼影、唇色，強調神秘色彩。

分別用尖角繪製蕾絲的輪廓與圖案。

將尖角與花紋組合起來，形成複雜又精美的蕾絲花邊。

用十字、花瓣、小方塊、三角形、圓形、半圓形等圖案組合而成的蕾絲邊，透露出哥德風的神秘氣息。

♥ 哥德風Lolita服裝的配飾

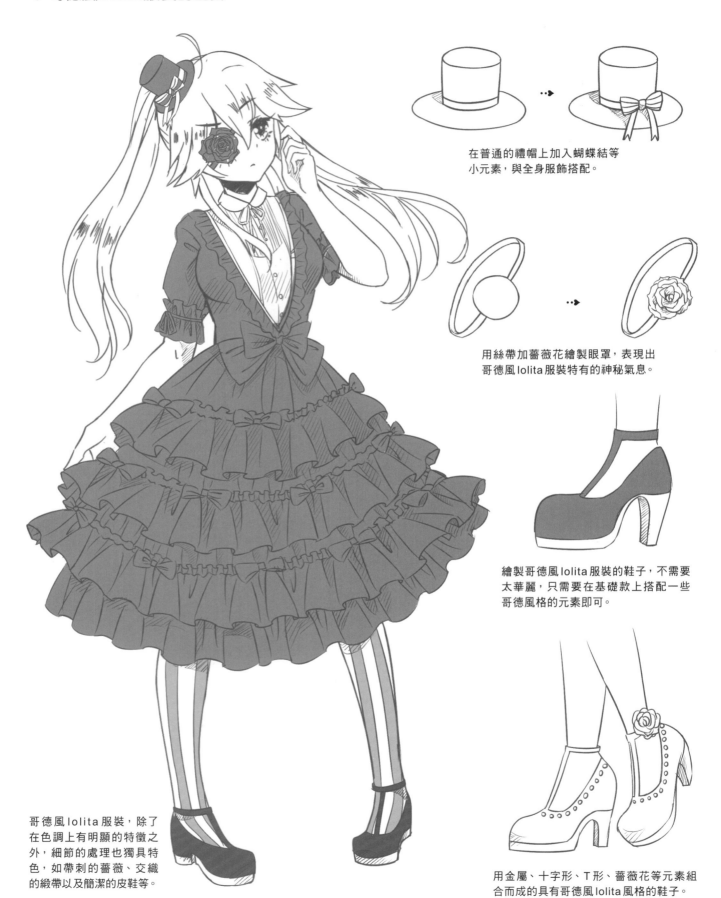

在普通的禮帽上加入蝴蝶結等
小元素，與全身服飾搭配。

用絲帶加薔薇花繪製眼罩，表現出
哥德風lolita服裝特有的神秘氣息。

繪製哥德風lolita服裝的鞋子，不需要
太華麗，只需要在基礎款上搭配一些
哥德風格的元素即可。

哥德風lolita服裝，除了
在色調上有明顯的特徵之
外，細節的處理也獨具特
色，如帶刺的薔薇、交織
的緞帶以及簡潔的皮鞋等。

用金屬、十字形、T形、薔薇花等元素組
合而成的具有哥德風lolita風格的鞋子。

❤ 哥德風Lolita服飾的花紋

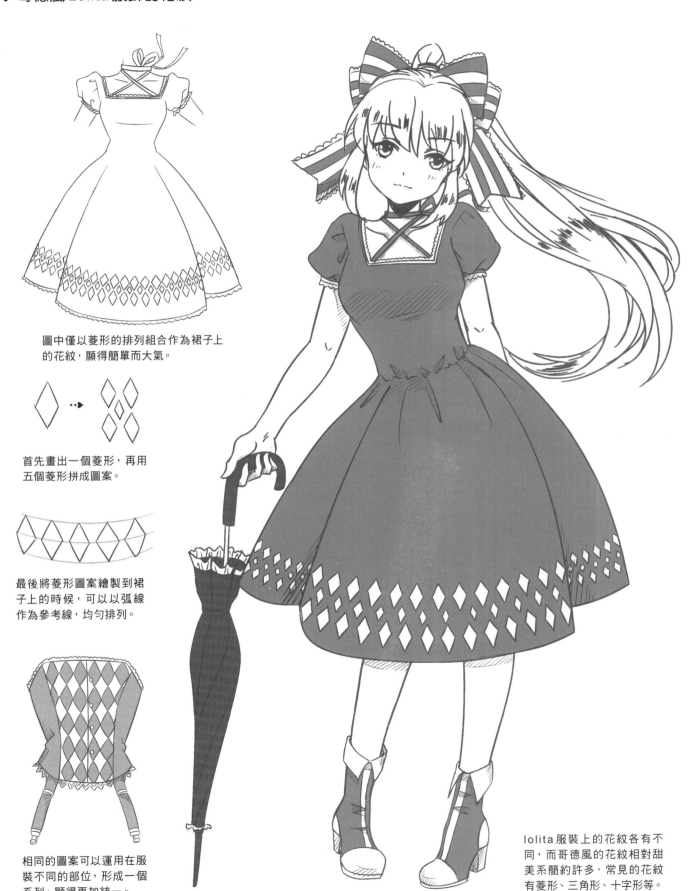

圖中僅以菱形的排列組合作為裙子上的花紋，顯得簡單而大氣。

首先畫出一個菱形，再用五個菱形拼成圖案。

最後將菱形圖案繪製到裙子上的時候，可以以弧線作為參考線，均勻排列。

相同的圖案可以運用在服裝不同的部位，形成一個系列，顯得更加統一。

lolita服裝上的花紋各有不同，而哥德風的花紋相對甜美系簡約許多，常見的花紋有菱形、三角形、十字形等。

華麗是我的追求，把今天打扮得美美的自己記錄下來吧！

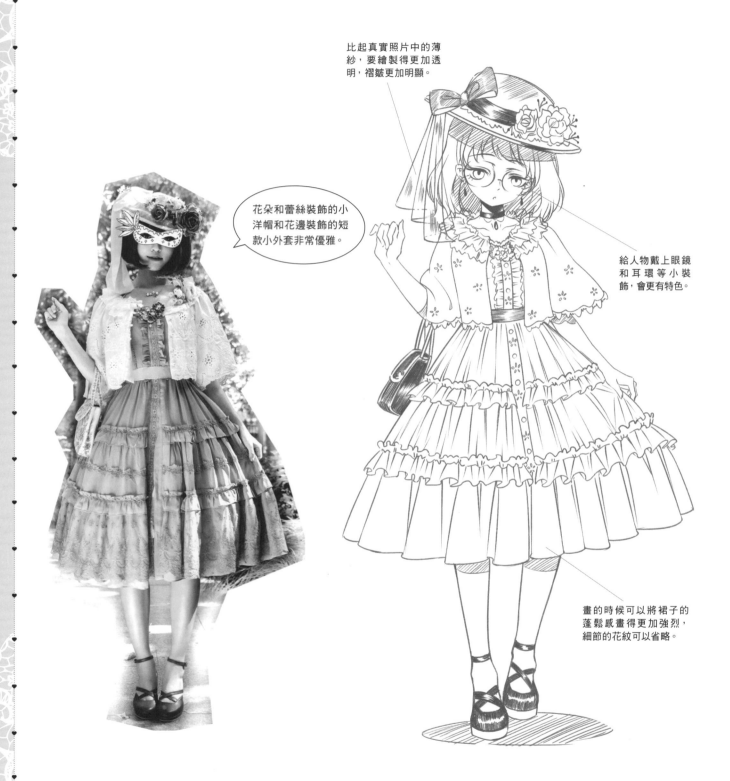

比起真實照片中的薄紗，要繪製得更加透明，褶皺更加明顯。

花朵和蕾絲裝飾的小洋帽和花邊裝飾的短款小外套非常優雅。

給人物戴上眼鏡和耳環等小裝飾，會更有特色。

畫的時候可以將裙子的蓬鬆感畫得更加強烈，細節的花紋可以省略。

在繪製的時候盡量選擇關鍵的褶皺以及花邊來畫，把裙子上最有代表性的裝飾畫出來，其他太細小的細節就省略吧！

實際的小斗篷和裙子上有很多細節的小花朵和蕾絲花紋，看起來非常復雜，很難下手來畫。

★照片素材由淘寶店「表面咒語GOTHIC LOLIT」友情提供。

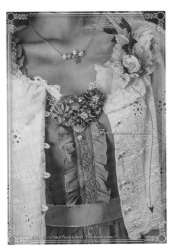

觀察外套與裙子之間的遮擋與產生的陰影，表現出外套的寬鬆感。

小外套上的鏤空花紋可以簡略地少畫幾個。

觀察小外套因為胸部的支撐而產生的弧度，以及肩膀和袖子部分的線條的走勢。

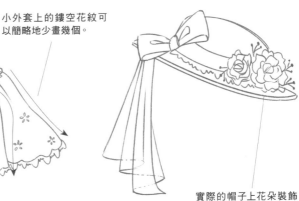

實際的帽子上花朵裝飾非常復雜，畫的時候表現出主要的幾朵就能表現出華麗的感覺。

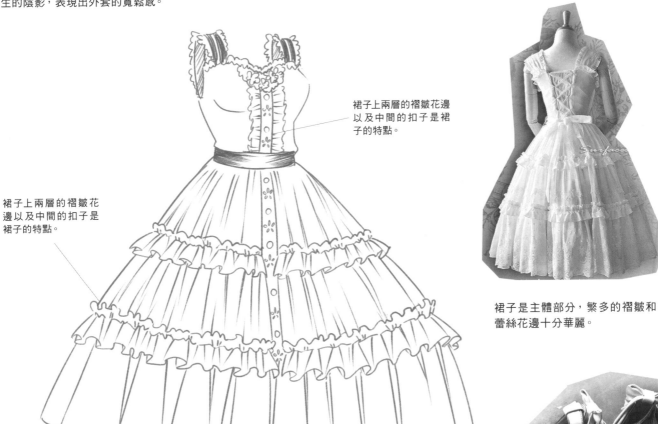

裙子上兩層的褶皺花邊以及中間的扣子是裙子的特點。

裙子上兩層的褶皺花邊以及中間的扣子是裙子的特點。

注意區別花邊上細密的褶皺以及下擺弧度較寬的褶皺。

裙子是主體部分，繁多的褶皺和蕾絲花邊十分華麗。

用縱向的排線繪製鞋頭，留出弧形的高光位置。

鞋子上有十字交叉的綁帶，腳踝處有橫向綁帶，後跟的蝴蝶結以及細節的扣子可省略。

華麗並充滿韻味的古風漫畫越來越受歡迎,人物漂亮的造型、富有魅力的服飾,令人充滿憧憬和嚮往。下面就讓我們來學習漢服與和服的畫法吧。

4.4.1 漢服

我國的漢服文化博大精深,每一個細節都蘊含了文化的沉澱與精妙。漢服款式也隨著朝代變遷不斷演變,形成了獨特而極具魅力的服飾文化。通常我們所說的漢服是指漢代到明代的服飾。

♥ 漢服的現代改良

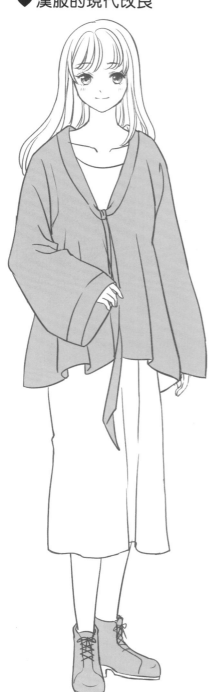

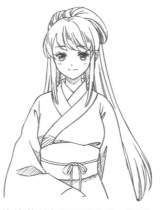

傳統漢服衣領相互交疊,包裹住脖子和胸口。

傳統漢服腰部用腰帶束縛,除了固定外,也可以展現身材。

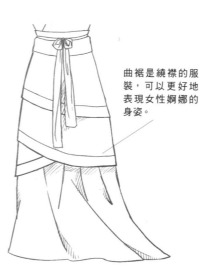

曲裾是繞襟的服裝,可以更好地表現女性婀娜的身姿。

露出脖子和鎖骨,表現人物的性感。

改良後的漢服衣領不必太過講究,繪製時以寬鬆、好看為原則。

為體現現代服裝的自由與舒適,可以去掉腰帶,讓衣服直接從胸部散落至腰間。

改為現代款長裙,更方面腿部的活動。

♥不同漢服的改良方法

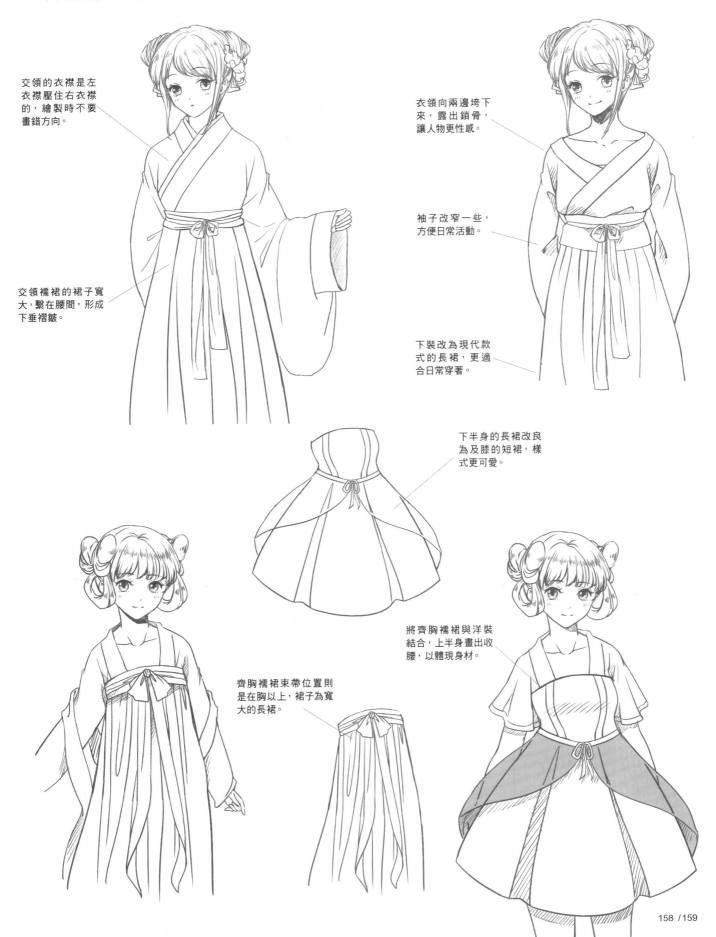

交領的衣襟是左衣襟壓住右衣襟的，繪製時不要畫錯方向。

交領襦裙的裙子寬大，繫在腰間，形成下垂褶皺。

衣領向兩邊垮下來，露出鎖骨，讓人物更性感。

袖子改窄一些，方便日常活動。

下裝改為現代款式的長裙，更適合日常穿著。

下半身的長裙改良為及膝的短裙，樣式更可愛。

將齊胸襦裙與洋裝結合，上半身畫出收腰，以體現身材。

齊胸襦裙束帶位置則是在胸以上，裙子為寬大的長裙。

4.4.2 和服

和服是日本的傳統服飾，要搭配木屐、布襪，還要根據和服的種類梳不同的髮型。下面我們以近現代和服為例，講解和服的絢麗畫法。

♥ 用細節打造東洋風的浪漫和服

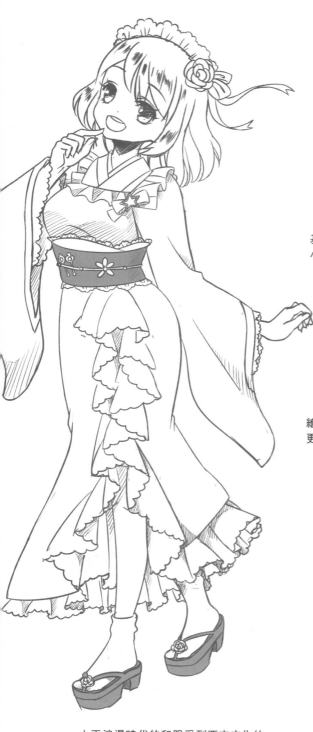

大正浪漫時代的和服受到西方文化的影響，結合洋裝的花邊等細節，讓和服兼具傳統古典與絢麗浪漫的色彩。

 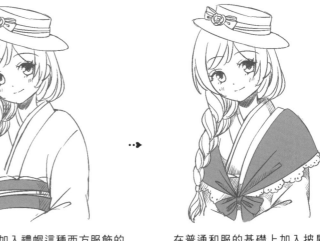

基本款和服加入禮帽這種西方服飾的小物，便可以體現華麗的東洋風。

在普通和服的基礎上加入披肩，與頭頂的禮帽相映成趣。

繪製華麗風格的腰部束帶時，紋樣可以更西化一些，如上圖中的格紋。

除了紋樣的變化外，繫法也可以更接近洋服，如從傳統包裹式的繫法改為蝴蝶結等。

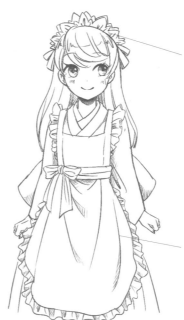

頭部可以加上蕾絲髮帶與蝴蝶結作為裝飾，取代花朵等傳統頭飾。

和服搭配西式花邊圍裙，以配飾體現出東洋風。

♥ 和服的裙裝改良

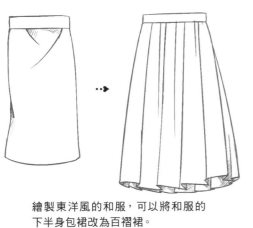

繪製東洋風的和服，可以將和服的
下半身包裙改為百褶裙。

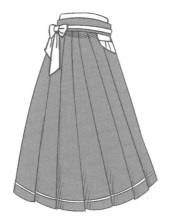

將百褶裙與袴結合，顯得更加活潑帥氣。

百褶裙長及腳踝，既有東洋風，
又不失傳統和風的韻味。

用和服搭配百褶裙、蝴蝶結、泡泡襪、
皮鞋等洋服小物，凸顯東洋風。

再現穿越時空的夢想，今天的我仿佛回到了明朝，那就畫下來作為紀念吧！

模特穿著短襖和襦裙，要重點表現出兩件服裝的款式特徵，
以及細節的扣子和綉花裝飾。

頭頂兩側盤起的小
辮子和對稱的花朵
吊穗裝飾是特點。

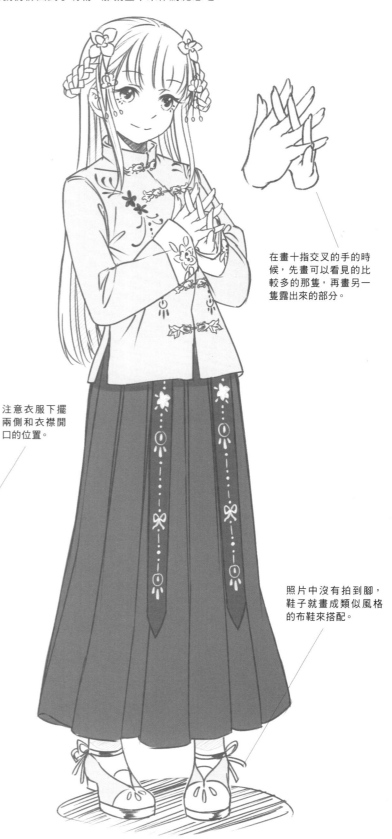

在畫十指交叉的手的時
候，先畫可以看見的比
較多的那隻，再畫另一
隻露出來的部分。

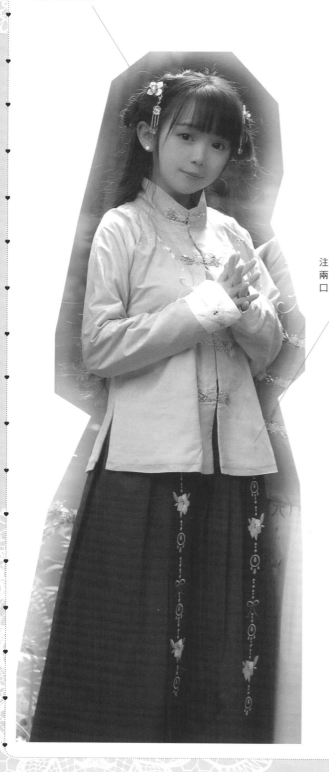

注意衣服下擺
兩側和衣襟開
口的位置。

照片中沒有拍到腳，
鞋子就畫成類似風格
的布鞋來搭配。

將服裝的大致版型畫出來後，細節的綉花和扣子部分
要注意根據人物的身體弧度來繪製。

衣服上的金魚對扣是服裝的特點之一，中間玉石的部分可以用排線表現出質感。

袖口有白色的寬邊，上面的兩朵淺色繡花可以用勾線的方式表現。

扣子的數量、位置以及繡花的樣式最好根據實際服裝來畫。褶皺可以簡潔一些。

帶子上的繡花由花朵、蝴蝶結以及圓環和小點組合而成，並不難表現。

裙子的造型比較簡單，與之前的百褶裙的畫法一樣，可以先畫出外形輪廓，再添加裡面的褶皺。

人物的動態也是根據照片推斷出來的，背部稍稍往後傾斜，頭微微往右會比較可愛。

人物頭上兩個金屬材質的髮飾，可將花朵適當畫大點，吊飾可適當簡化。

★照片素材由淘寶店「蘭若庭漢服」友情提供。

4.5 即使是幻想，我也要實現

現實生活中常見的服裝已經無法滿足你創作的熱情，想畫那些幻想中才有的服裝風格？沒問題！將現實和幻想結合，為角色繪製出更加時尚的幻想服飾吧！

4.5.1 古風幻想系

以古風作為基礎元素，再結合現代服裝風格或游戲時裝的風格來繪製架空幻想的古風服裝吧！

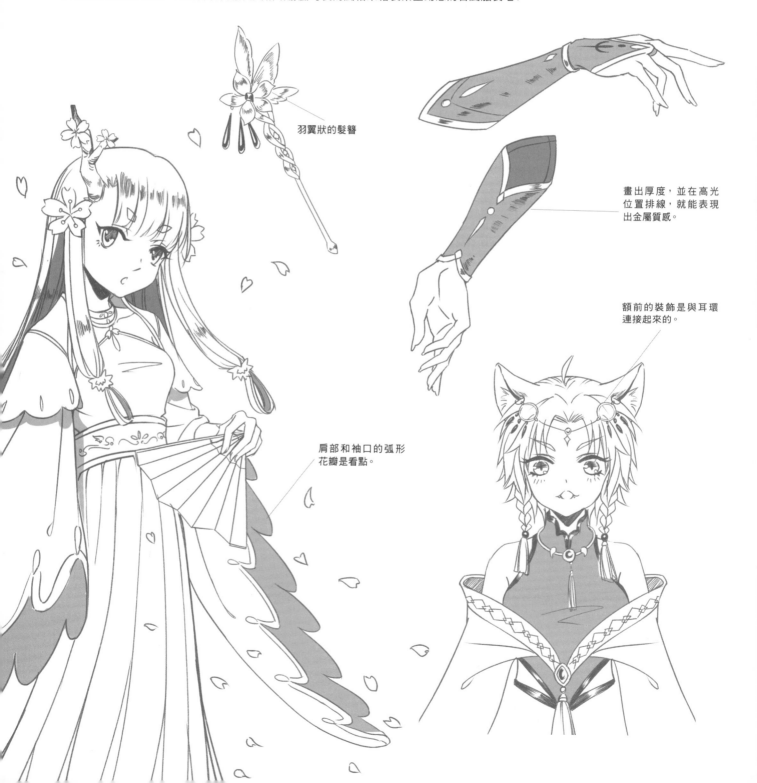

羽翼狀的髮簪

畫出厚度，並在高光位置排線，就能表現出金屬質感。

額前的裝飾是與耳環連接起來的。

肩部和袖口的弧形花瓣是看點。

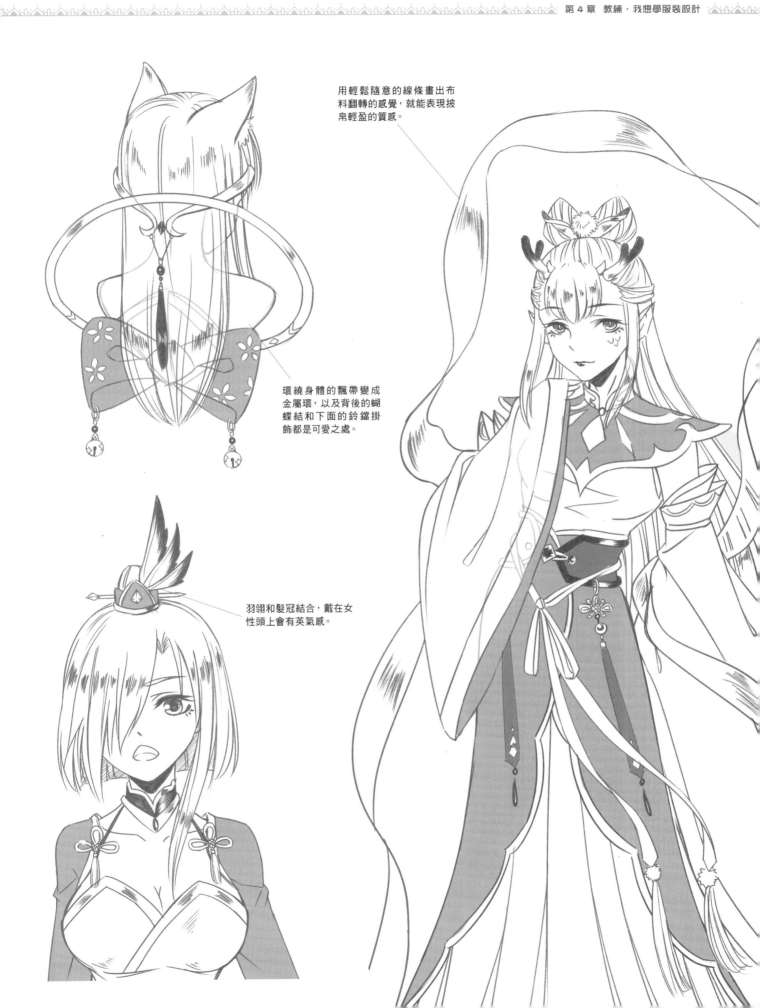

用輕鬆隨意的線條畫出布料翻轉的感覺,就能表現披帛輕盈的質感。

環繞身體的飄帶變成金屬環,以及背後的蝴蝶結和下面的鈴鐺掛飾都是可愛之處。

羽翎和髮冠結合,戴在女性頭上會有英氣感。

4.5.2 和風幻想系

以和服作為設計基礎，結合洋服的精緻細節，再加上日式妖神傳說的元素，設計出和風幻想的服飾。

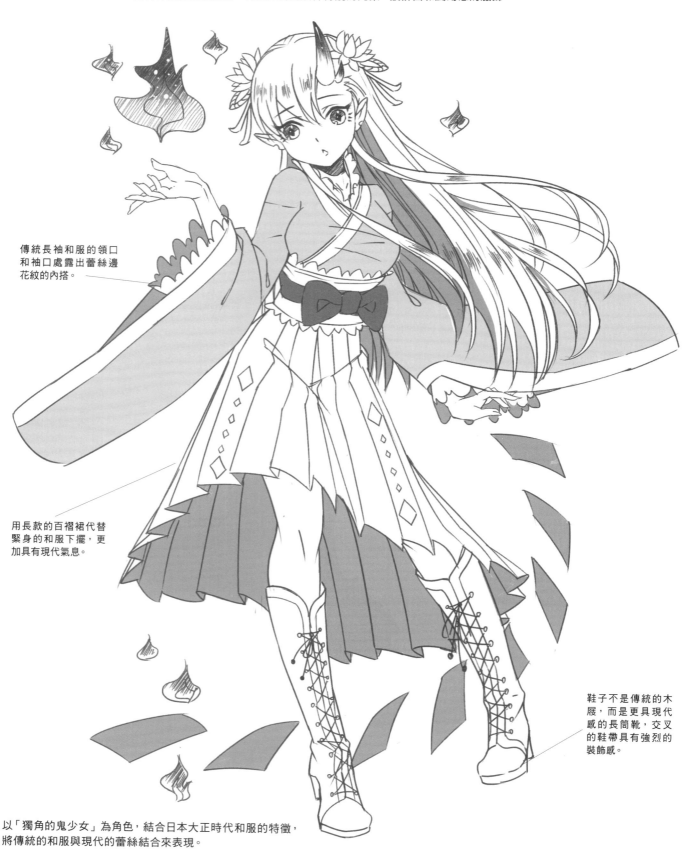

傳統長袖和服的領口和袖口處露出蕾絲邊花紋的內搭。

用長款的百褶裙代替緊身的和服下擺，更加具有現代氣息。

鞋子不是傳統的木屐，而是更具現代感的長筒靴，交叉的鞋帶具有強烈的裝飾感。

以「獨角的鬼少女」為角色，結合日本大正時代和服的特徵，將傳統的和服與現代的蕾絲結合來表現。

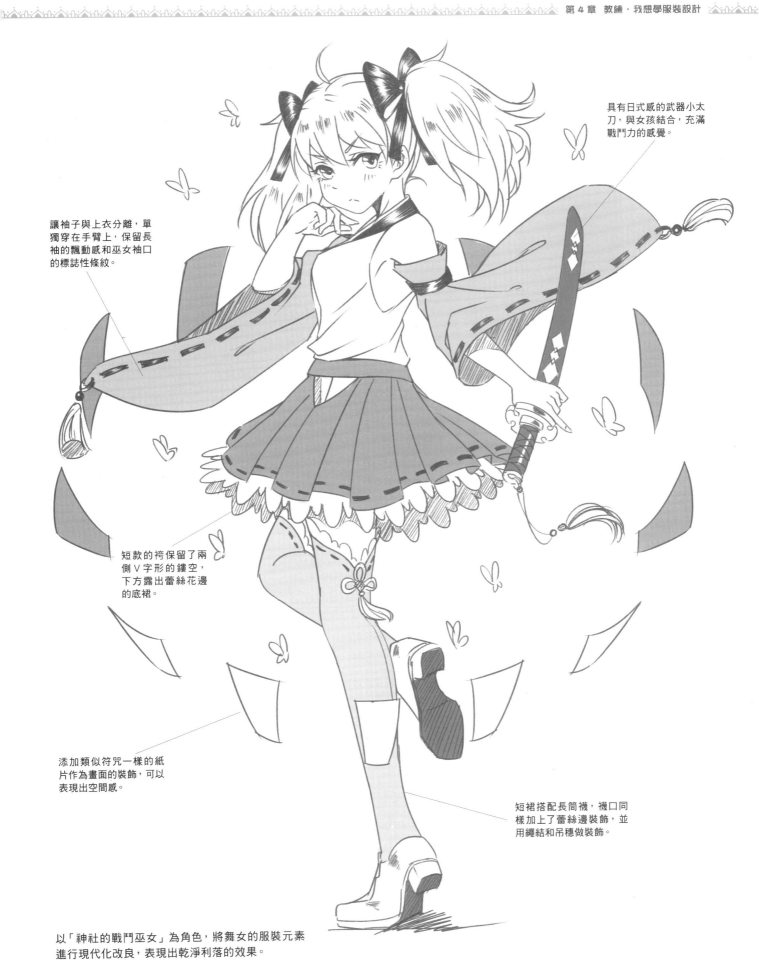

讓袖子與上衣分離，單獨穿在手臂上，保留長袖的飄動感和巫女袖口的標誌性條紋。

具有日式感的武器小太刀，與女孩結合，充滿戰鬥力的感覺。

短款的袴保留了兩側 V 字形的鏤空，下方露出蕾絲花邊的底裙。

添加類似符咒一樣的紙片作為畫面的裝飾，可以表現出空間感。

短裙搭配長筒襪，襪口同樣加上了蕾絲邊裝飾，並用繩結和吊穗做裝飾。

以「神社的戰鬥巫女」為角色，將舞女的服裝元素進行現代化改良，表現出乾淨利落的效果。

4.5.3 魔法幻想系

出現在故事與游戲中的魔法幻想世界，通常以西方中世紀的時代背景作為參考，擁有豐富的幻想與創造元素，例如精靈、魔龍、法師、召喚師等各式各樣的主題。表現的服裝以華麗、精緻為主要特點。

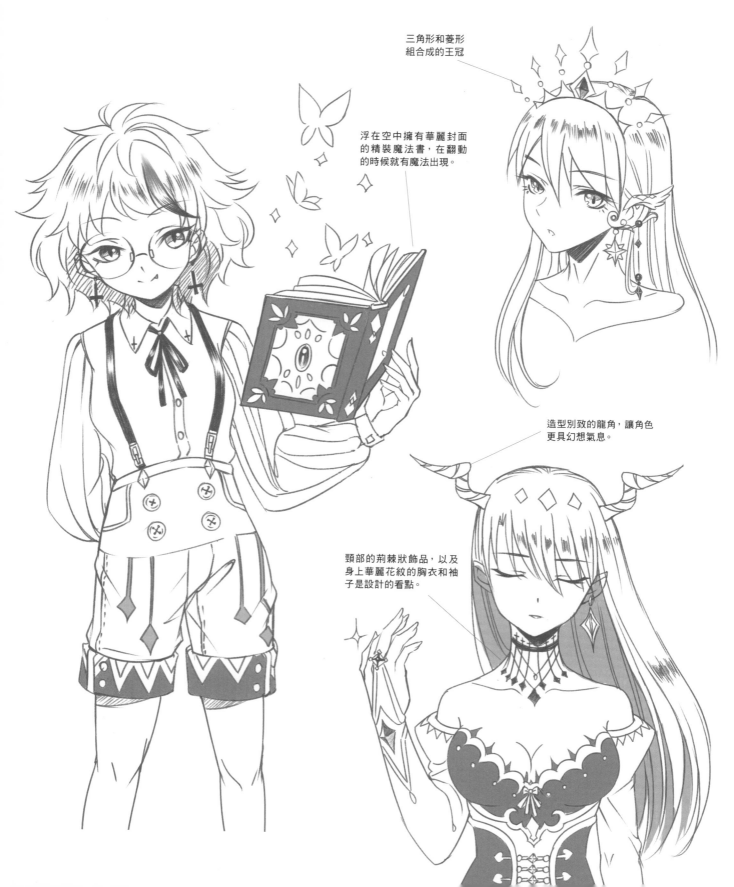

三角形和菱形組合成的王冠

浮在空中擁有華麗封面的精裝魔法書，在翻動的時候就有魔法出現。

造型別致的龍角，讓角色更具幻想氣息。

頸部的荊棘狀飾品，以及身上華麗花紋的胸衣和袖子是設計的看點。

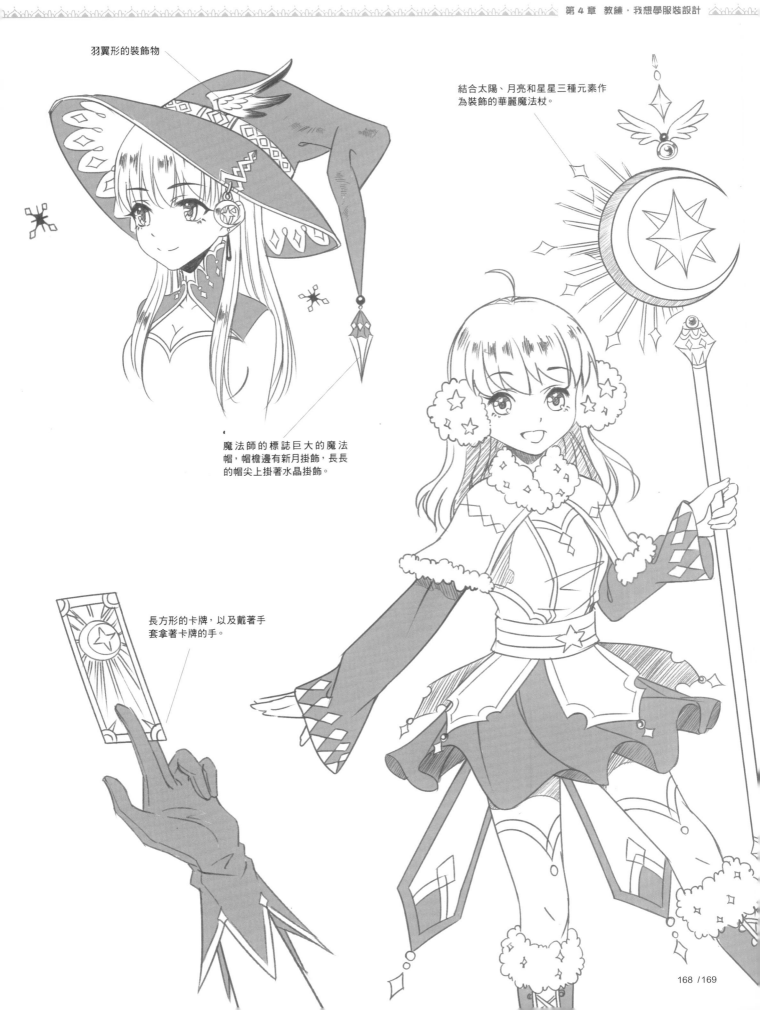

羽翼形的裝飾物

結合太陽、月亮和星星三種元素作為裝飾的華麗魔法杖。

魔法師的標誌巨大的魔法帽，帽簷邊有新月掛飾，長長的帽尖上掛著水晶掛飾。

長方形的卡牌，以及戴著手套拿著卡牌的手。

4.5.4 宗教幻想系

天使與惡魔、光明與黑暗、善良與邪惡，宗教神話中相輔相成的對立面，通過雙子少女表現出來。

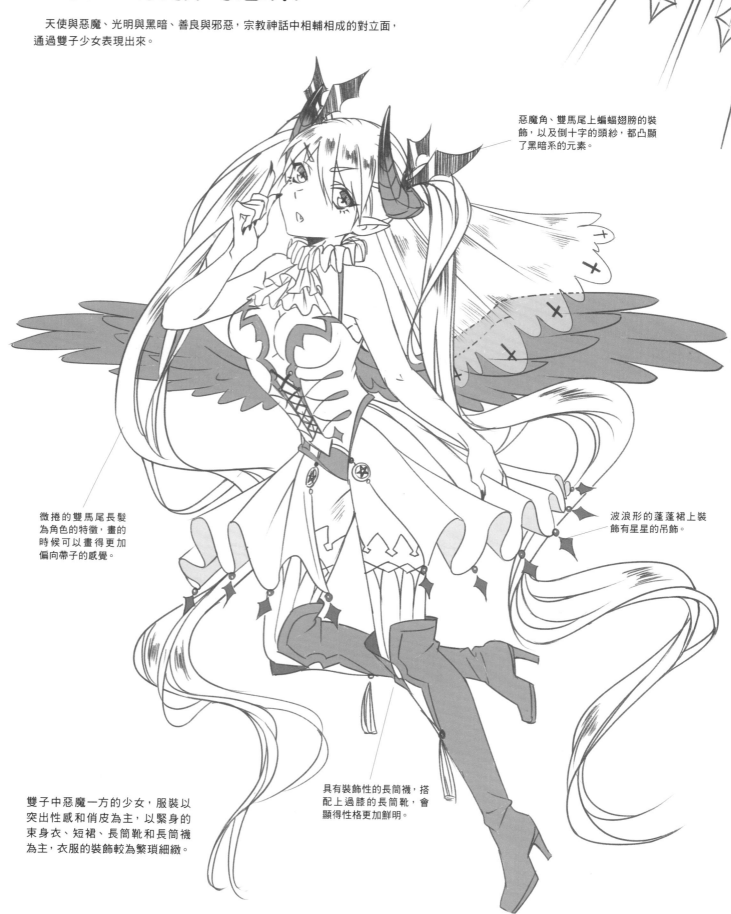

惡魔角、雙馬尾上蝙蝠翅膀的裝飾，以及倒十字的頭紗，都凸顯了黑暗系的元素。

微捲的雙馬尾長髮為角色的特徵，畫的時候可以畫得更加偏向帶子的感覺。

波浪形的蓬蓬裙上裝飾有星星的吊飾。

雙子中惡魔一方的少女，服裝以突出性感和俏皮為主，以緊身的束身衣、短裙、長筒靴和長筒襪為主，衣服的裝飾較為繁瑣細緻。

具有裝飾性的長筒襪，搭配上過膝的長筒靴，會顯得性格更加鮮明。

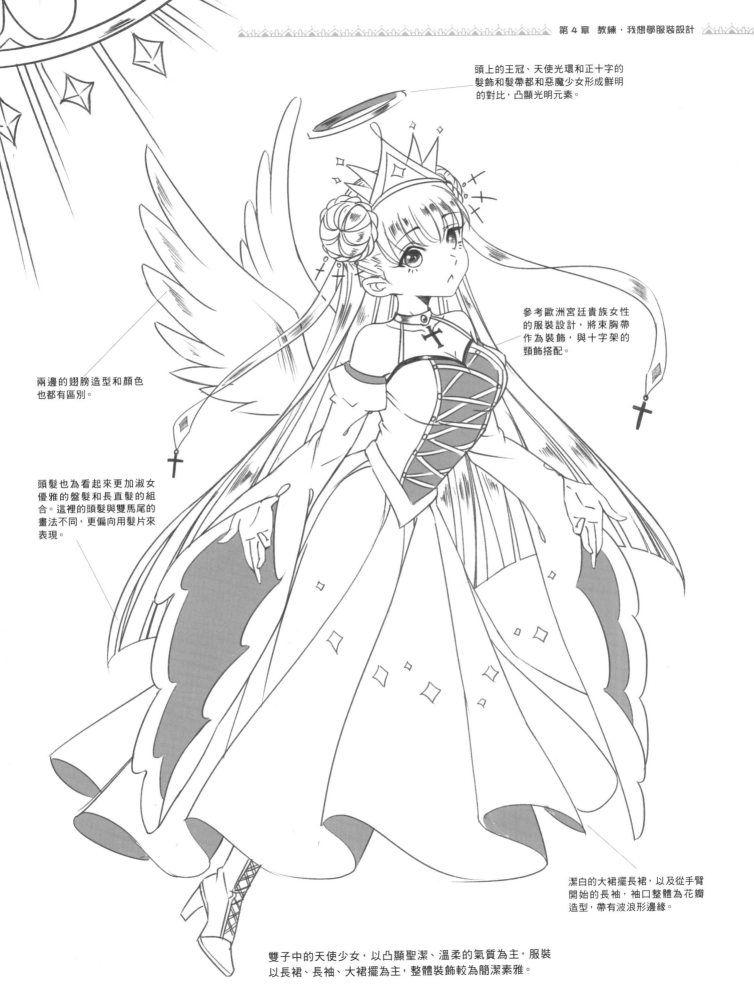

頭上的王冠、天使光環和正十字的髮飾和髮帶都和惡魔少女形成鮮明的對比，凸顯光明元素。

參考歐洲宮廷貴族女性的服裝設計，將束胸帶作為裝飾，與十字架的頸飾搭配。

兩邊的翅膀造型和顏色也都有區別。

頭髮也為看起來更加淑女優雅的盤髮和長直髮的組合。這裡的頭髮與雙馬尾的畫法不同，更偏向用髮片來表現。

潔白的大裙擺長裙，以及從手臂開始的長袖，袖口整體為花瓣造型，帶有波浪形邊緣。

雙子中的天使少女，以凸顯聖潔、溫柔的氣質為主，服裝以長裙、長袖、大裙擺為主，整體裝飾較為簡潔素雅。

雖說是幻想系列，但實際上幻想也是有一定的依據的，也是對現實中存在的東西進行組合而產生的。人雖然有想像力，但實際上創造不出自己沒見過的東西，繪畫也是一樣的。所以接下來就給大家分享一些素材的收集以及使用的方法！

素材的收集運用

↓

確定主題

根據所繪製的主題來選擇素材，這時候就需要注意素材的特徵是否與主題相符，在運用的時候也要選擇特徵鮮明的素材。比如鈴鐺、繩結、流蘇等自然會讓人聯想到古風，而齒輪、金屬、鉚釘則聯想到機械風格。

- 古典風格
- 魔法奇幻
- 機甲科幻
- 潮流時尚

↓

分類收集

根據素材的用途和類型來分類收集素材，這樣在使用的時候會更方便。同時在收集資料的時候思考為什麼要這樣搭配，會給人帶來什麼樣的感覺，哪些地方比較精彩，哪些可以省略？

- 衣帽服裝
- 道具配飾

↓

學習創意

學習創意是最好的素材運用方法，這樣素材就能更好地轉換成自己的東西。主要是觀察素材中好看的結構、圖案的拼接以及配色等，選擇其中有意義的精華來運用。

- 細節運用
- 圖案造型
- 色彩搭配

♥ 示例

凱爾特風格的圖案

⋮

帽子上的花邊裝飾

太陽月亮的吊墜

⋮

日月星元素的手杖

捕夢網

羽毛髮飾

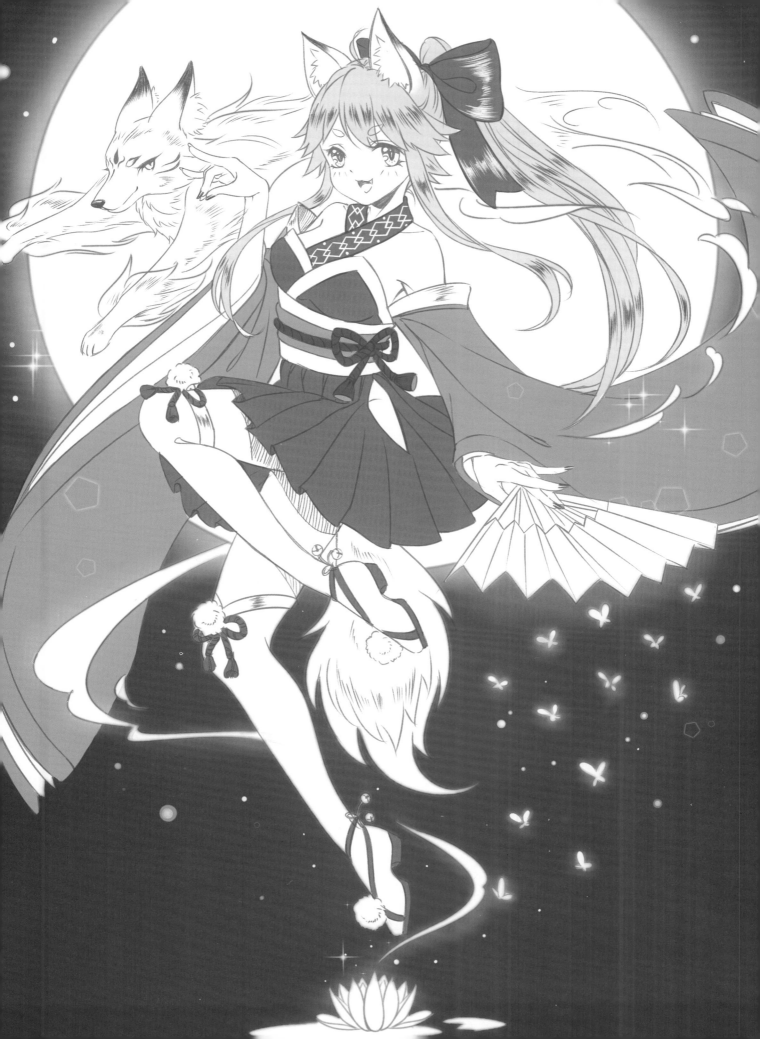

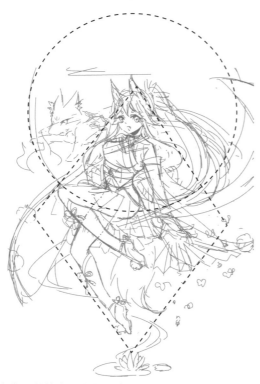

① 以召喚出天狐的少女為主題來構思，人物整體的構圖為菱形，再結合背景月亮的半圓形構圖。以人物懸浮在蓮花上，衣裙飛舞，身邊圍繞狐魂的樣子繪製草稿。

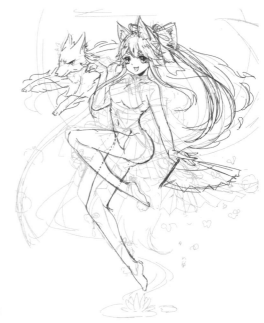

② 決定好構圖和畫面的意境後，再一次細緻調整人物的身體結構和動態，將手臂稍稍打開，讓腿部與腰部的銜接更加自然，拿扇子的手部姿勢更加合理。

③ 確定好人物動態後就開始繪製臉部了，因為是妖狐，所以眼睛的瞳孔會更加偏向動物。

④ 接著繪製麻呂眉和嘴巴，因為有狐耳，所以先把劉海部分畫出來。

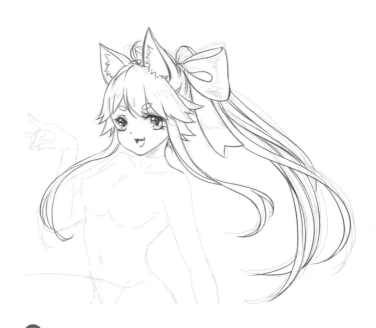

⑤ 原本兩側耳朵的地方用鬢髮替代，接著在頭頂繪製狐耳，狐耳比貓耳要長和尖。最後畫上馬尾辮以及蝴蝶結髮飾。

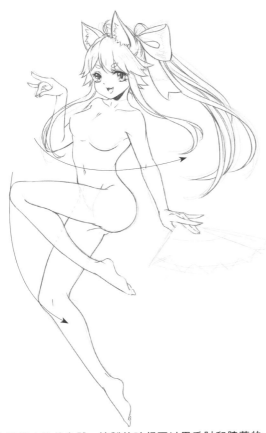

⑦

人物的手勢是模仿狐狸的造型，在繪製的時候注意兩隻手相同造型的不同角度變化。可以事先拍照後參考繪製。

⑥

接下來繪製人物的身體，繪製的時候可以用手肘和膝蓋的位置大致測量出四肢的長度是否對稱。人物的小腿可以用弧線來繪製。

⑧

接著繪製人物上身的服裝，將和服的結構簡化，保留領口和胸襟部分，其他地方裁掉，露出肩膀會更加性感，腰帶部分保留。

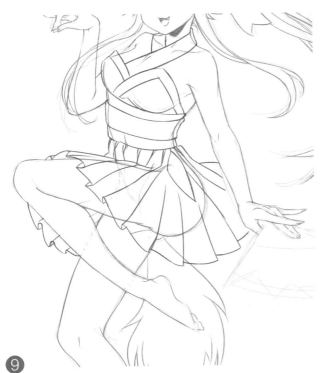

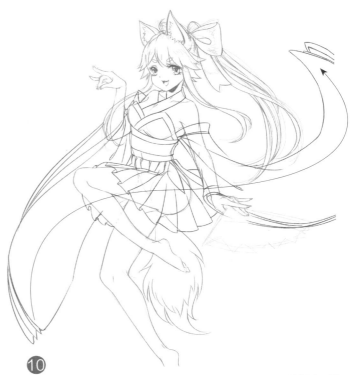

⑨

接著繪製短裙的部分，因為有一條腿抬起來，所以裙子會根據腿部的動作也往上抬，褶皺會像扇子一樣呈現放射狀，另外在大腿的兩側留出三角形空隙。

⑩

接下來繪製袖子的部分，因為衣服和裙子都是短款的造型，所以需要袖子來輔助構圖。在繪製草稿的時候，飄飛的袖子畫成了S形。

接著繪製襪子和鞋子的部分，因為人物是式神，所以選擇了繩結和鈴鐺等元素作為裝飾，又分別在膝蓋和鞋子上裝飾上毛球增加角色的可愛感，這樣服裝部分就畫完了。

接著繪製扇子。畫扇子首先以手為中心畫個扇形，接著在弧線上繪製折線，再連接折線的邊緣，這樣就能畫出扇子了。然後在扇子下方繪製一些小蝴蝶做裝飾。

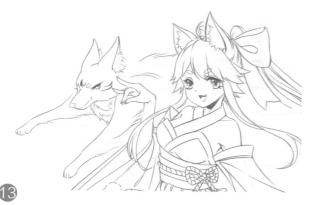

接著繪製身邊的狐魂，因為是魂魄狀態，所以只用畫出前半身，後半身轉化為流雲的狀態。狐狸的前半身可以參考奔跑中狐狸的造型，主要把頭部和前肢畫出來。

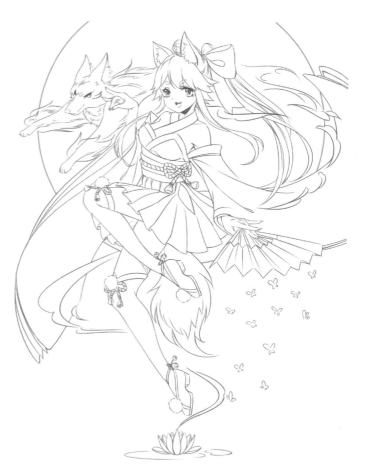

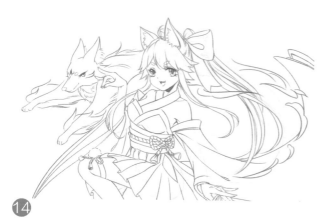

後半身用畫雲朵的方式旋轉在人物身後，前肢處加上火焰的形狀增強畫面效果。

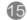

用S形環繞的方式繪製出其他部分的流雲，最後匯聚到人物的腳下。接著在人物腳下繪製一朵蓮花，人物和狐狸仿佛是從蓮花中出現的一樣。

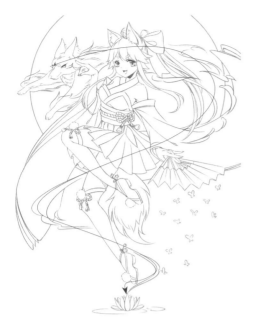

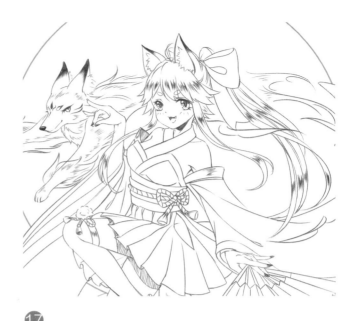

⑯
至此整幅圖的線稿部分就畫完了，整幅圖的視覺中心是狐狸和人物的面部，接著通過流雲和袖子的視覺輔助引導，觀者的視線最後由蓮花結束。

⑰
接著在人物的頭髮上繪製高光，狐狸身上也用排線的方法繪製出皮毛的感覺，耳朵的尖角繪製成漸變的效果。

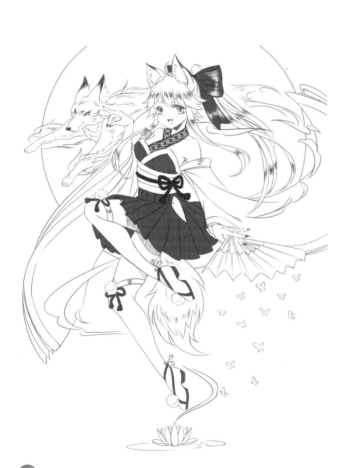

⑲
蝴蝶結的部分可以在上色之後用高光筆做出光澤效果，也可以在上色的時候留出空白。

⑱
接著用深灰色給人物的服裝上色，保持重色在人物的身上，其他部分選取細節部分上色，這樣既能突出身體，又能在互相之間稍稍呼應。

⑳
領口的部分可以用高光筆畫出簡單的紋樣作為裝飾，腰部的繩結選取更深的顏色與衣服進行區分。

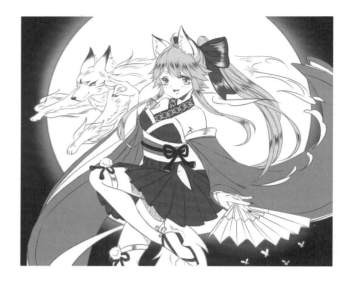

最後給頭髮和衣袖塗上不同程度的淺灰色，與白色的月亮背景區分開，然後將除人物主體以外的部分塗黑。

將月亮周圍和人物外部的黑色減淡，做出發光的效果。最後將線稿複製一層進行模糊處理，使得人物與背景更加融合，畫面效果更加柔和。

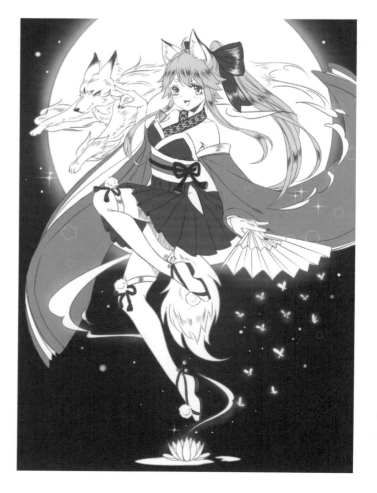

最後再用高光筆或網點紙做一些光點和閃光特效，這樣就將狐仙大人給召喚出來了。

我要代表月亮，萌化你

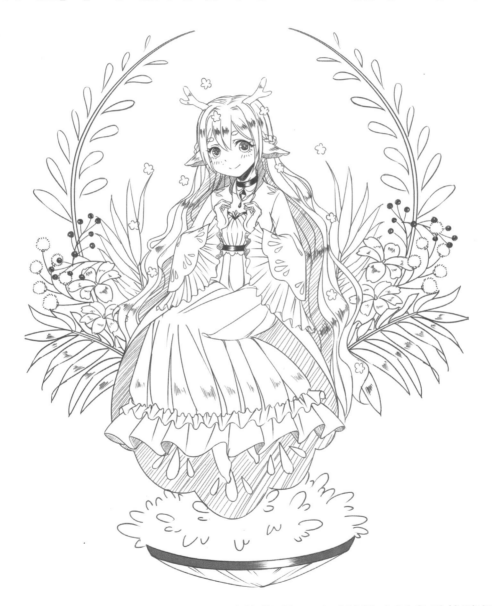

經過了前面美少女造型以及服飾設計的學習，下面就是大展身手的時候啦！
趕快設計一個自己喜愛的角色，為她賦予靈魂，創作出一幅完整的插畫吧！

5.1 溫柔的森系少女

有這樣一群人，她們仿佛不是來自人間，像童話中的精靈一樣帶著一股森林的仙氣。想把她們的美麗和溫柔畫下來？那麼如何在畫面中將這種氣質表現出來呢？一起來看下面的內容吧！

5.1.1 什麼樣才叫森系美少女

想到森女，腦子裡就會浮現出一大堆相關的東西，如果不知如何取捨，思維混雜，表達不出所想的東西的話，那麼可以根據下面的思路來設計哦。

♥ 人物及插畫設計的思路

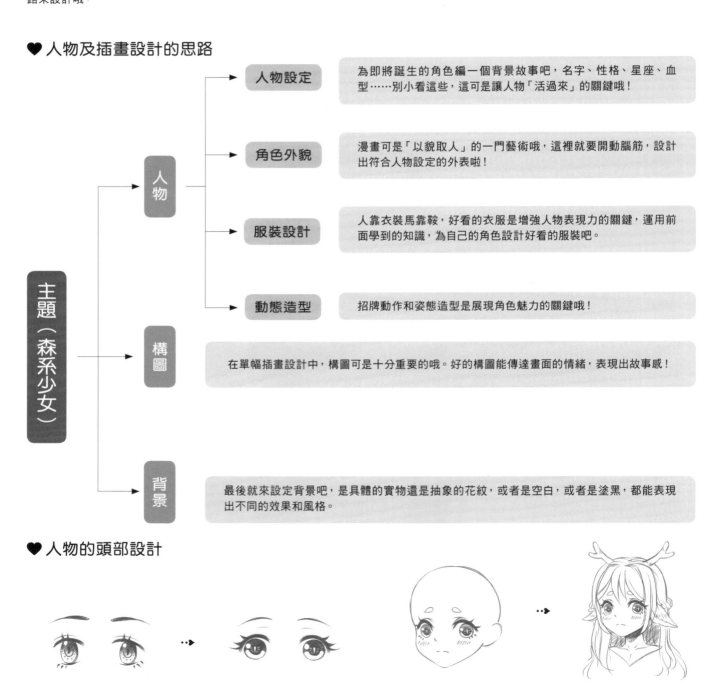

| | | 人物設定 | 為即將誕生的角色編一個背景故事吧，名字、性格、星座、血型……別小看這些，這可是讓人物「活過來」的關鍵哦！ |

主題（森系少女）

人物
- 人物設定：為即將誕生的角色編一個背景故事吧，名字、性格、星座、血型……別小看這些，這可是讓人物「活過來」的關鍵哦！
- 角色外貌：漫畫可是「以貌取人」的一門藝術哦，這裡就要開動腦筋，設計出符合人物設定的外表啦！
- 服裝設計：人靠衣裝馬靠鞍，好看的衣服是增強人物表現力的關鍵，運用前面學到的知識，為自己的角色設計好看的服裝吧。
- 動態造型：招牌動作和姿態造型是展現角色魅力的關鍵哦！

構圖：在單幅插畫設計中，構圖可是十分重要的哦。好的構圖能傳達畫面的情緒，表現出故事感！

背景：最後就來設定背景吧，是具體的實物還是抽象的花紋，或者是空白，或者是塗黑，都能表現出不同的效果和風格。

♥ 人物的頭部設計

跟一般的森系美少女不同，這次想要畫出森林中的小精靈的感覺。經過多次調整，最終決定了人物的眼睛是圓眼珠的下垂眼，而且麻呂眉會比細長眉看起來更像小動物，長髮和波浪捲會讓人物看起來很溫和，鹿角和鹿耳更增強了動物的氣息。

5.1.2 可以加分的小細節

想要表現出精緻感，所以用了大量花邊和褶皺的元素，裙子是薄紗質感的，用了很多柔軟的長線條來表現層疊和蓬鬆的輕盈感。

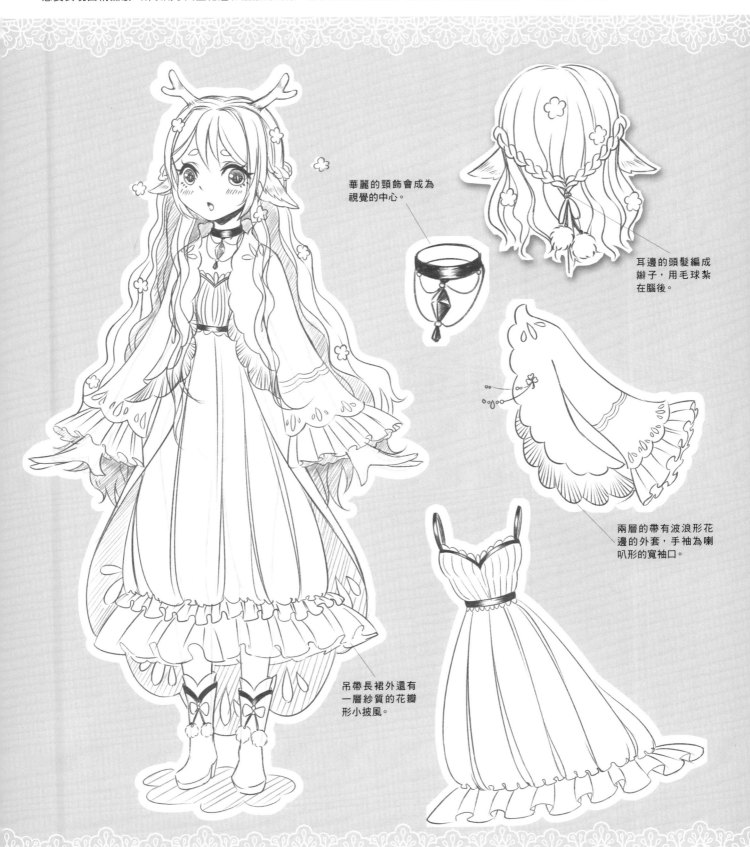

華麗的頸飾會成為視覺的中心。

耳邊的頭髮編成辮子，用毛球紮在腦後。

兩層的帶有波浪形花邊的外套，手袖為喇叭形的寬袖口。

吊帶長裙外還有一層紗質的花瓣形小披風。

5.1.3 讓畫面像林間清泉一般溫柔

從構圖和背景的小裝飾上選擇更加少女心和更具森林感覺的搭配元素，使畫面的最終效果給人溫柔的感覺，那麼可以選擇什麼構圖和怎樣的裝飾元素呢？我們一起來看下面的示例吧！

❤ 構圖

選擇圓形的構圖，人物坐在半封閉的環形花環中，兩側的植物對稱設計表現出自然與清新的感覺。圓形構圖也能在視覺上給人完整和美好的感覺。

運用三角形構圖，人物正側面跪坐在森林間，通過照在人物身上的光斑和陰影的區分來表現溫馨的氛圍。同時三角形構圖也顯得安寧和穩定。

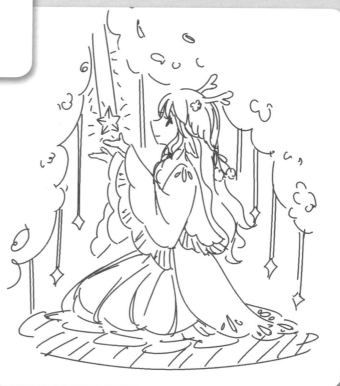

♥ 裝飾元素

毛茸茸的球狀乾花，小小的很可愛。

零散的小果子、小花朵，像小動物收集起來的東西一樣。

具有熱帶雨林感覺的細長葉片。

深色的小果子再加上高光，會有玲瓏剔透的感覺。

簡單圖形按照一定形狀組合成的對稱裝飾。

鏤空的蕾絲花邊，重點是通過陰影來表現鏤空的感覺。

裝飾有金屬掛飾的蝴蝶結。

大小不同的星星組合吊墜，難點是表現出星星的不同角度。

5.1.4 拿起筆！一起捕獲跌落凡間的精靈

　　思考了這麼多，也收集了這麼多素材，就只為這一刻，對於我來說筆下的這個角色已經有了生命。下面就讓我們一起給她繪製一個完整的世界吧！

1
選擇了圓形構圖的草稿來繪製，考慮到是裝飾性的畫面，所以人物是懸空坐在圓環形的植物裝飾上。

2
因為草稿畫得比較簡單隨意，很多地方的結構不合理，所以在畫正式線稿之前要再一次調整人物的動態結構。

3
接著繪製人物的五官，注意在畫的時候要參照之前設定好的樣子，尤其是眼睛的感覺。

4
繪製頭髮，前面劉海部分是直髮，後面的散髮繪製成捲髮，只是注意線條的流暢感和疏密度即可。

5
最後繪製鹿角、耳朵和手，因為頭是微側的，在畫鹿角的時候可以根據眼睛的位置來判斷是否對稱。

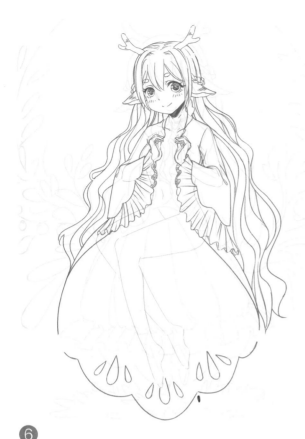

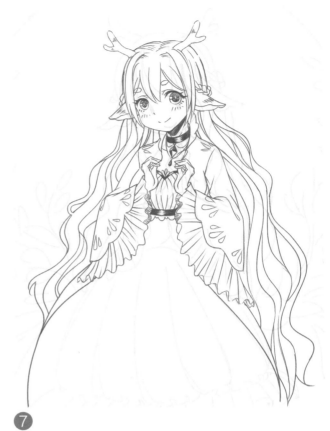

⑥ 接著根據草稿的手臂來繪製小外套和衣袖的部分，繪製的時候蕾絲袖子的褶皺是以手肘為圓心呈放射狀的。

⑦ 接下來繪製連衣裙的上半身部分以及頸飾，注意胸部的褶皺線條不要畫平，而是要畫成有弧度感的線條，中間部分可斷開，會更有立體感。

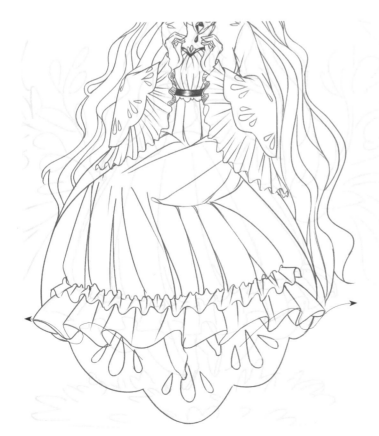

腿部與腹部中間有凹陷的空隙，所以在畫褶皺時要表現出來。

⑧ 然後繪製裙子的部分，裙子褶皺同樣根據腿部的位置來考慮，裙子下擺的花邊的弧度走向是朝向兩邊的。

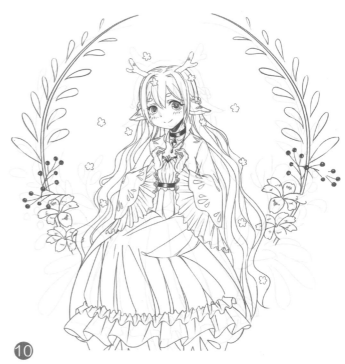

⑨ 人物部分完成後就開始繪製背景的花環，先在人物兩側畫上之前選擇的小花和果子等素材，不用太過追求對稱。

⑩ 接著繪製半圓形的藤蔓，葉子的部分可以簡化為水滴的形狀，並且向上逐漸變小。

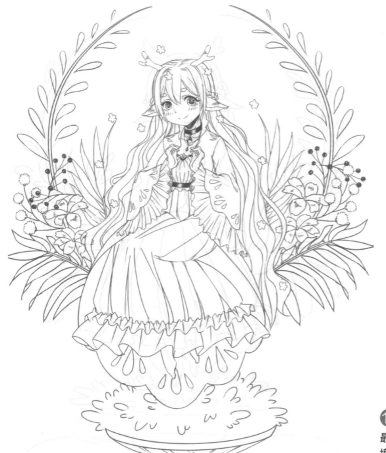

⑪ 最後在人物兩邊加上細長的葉片和毛球植物，再在腳底繪製一塊草地，背景部分就完成啦。你也可以選擇畫自己喜歡的植物，只要能夠擺放出好看的造型就可以。

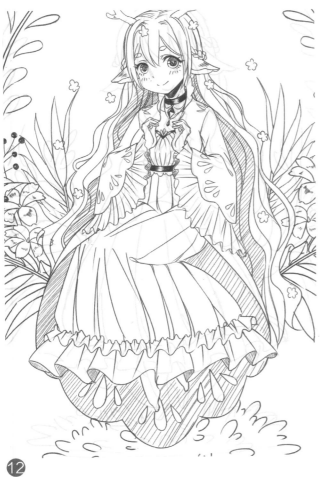

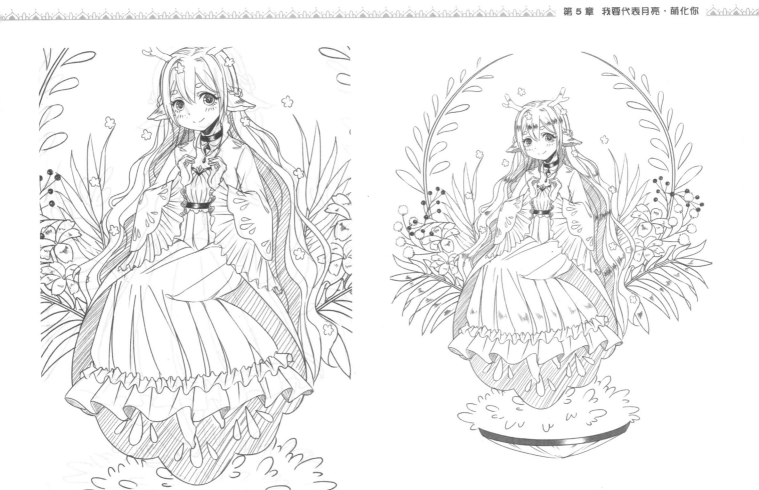

12

線稿部分繪製完成，接著用斜排線為頭髮的裡面以及裙子上的花瓣形披風排上陰影，使人物線條更突出。

13

接著在頭髮、衣服以及植物上畫出光澤感的排線，腳下的草地畫上重色，以免畫面「頭重腳輕」。

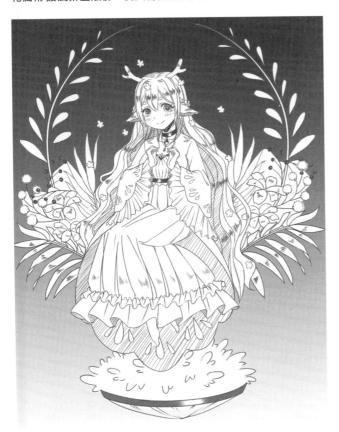

14

最後同樣將空白部分的背景用上深下淺的漸變灰填充，並添加上光環和十字星星的特效，森女系的插畫就完成啦！

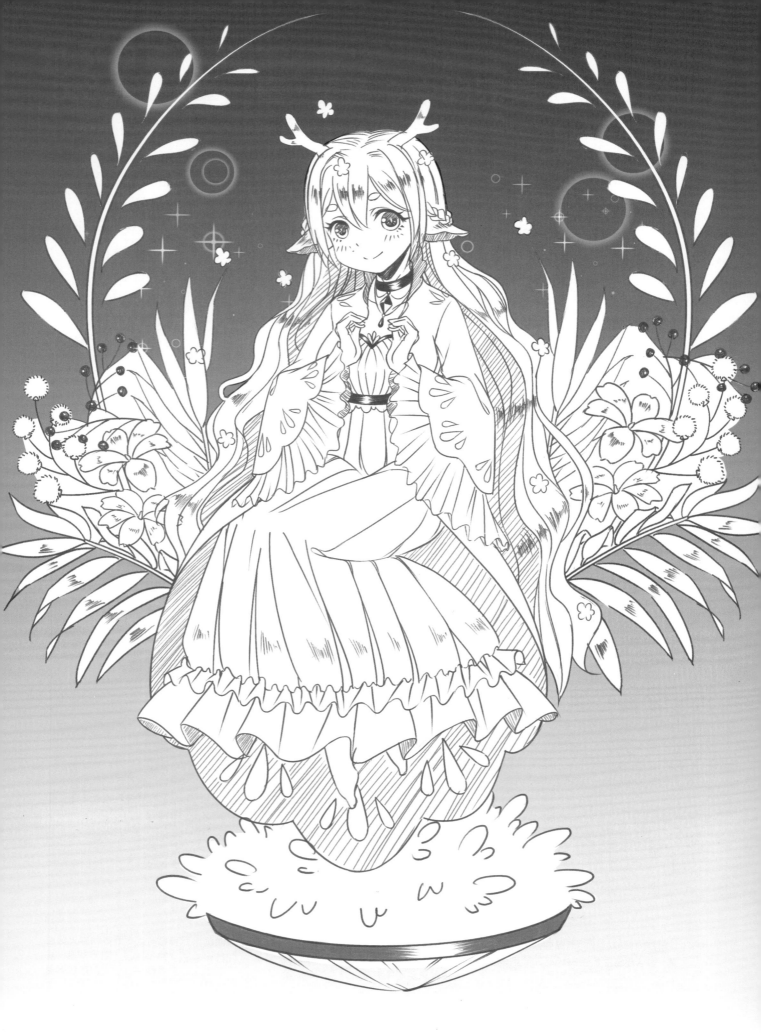

5.2 華麗的LO裝少女

每個小姑娘都想有條公主裙,都有一個公主夢,想要變成一個像冰淇淋馬卡龍一樣甜美可愛的少女。那麼,怎樣繪製這樣如同洋娃娃般的洛麗塔美少女插畫呢?且看下文所述!

5.2.1 宛若精緻的洋娃娃

這次想要畫的是一個典型的甜美公主造型的洛麗塔少女,下面我們將綜合運用前面學到的技法,如花邊和裝飾圖案的知識,描繪出一個如蛋糕般精緻華美,又甜美可愛的人物。

♥ 人物及插畫設計的思路

主題（洛麗塔） → 人物

人物設定
打扮精緻的甜心公主,眉宇間流露出天真無邪的甜美笑容,年齡在14歲左右。

角色外貌
洋娃娃般的捲髮,紮成萌萌的雙馬尾,大大的眼睛和翹起的睫毛,讓人物顯得純真、動人。

服裝設計
甜美系洛麗塔的連衣洋服,突出甜美華麗的感覺,選用可愛的馬卡龍色,在普通洋裝的基礎上進行改良設計,可以參考洛可可風格的衣服,繪製層層疊疊的華麗蕾絲。

動態造型
決定圍繞著突出「可愛感」來設計動作,打算嘗試一些乖巧的動態姿勢,同時表現人物的嬌小可愛。

♥ 人物頭部的設計過程

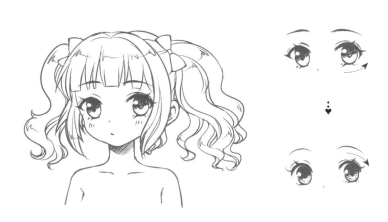

最開始的設計,把重點放在突出「年幼可愛」的感覺上,想要做出天真無邪的感覺,卻顯得表情不夠生動,與人設的活潑性格不相符。髮型開始時選擇了華麗的短捲髮,這一點比較符合公主身份的造型。

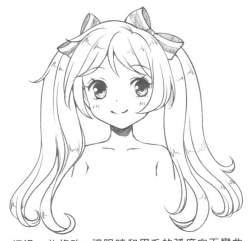

經過一些修改,讓眼睛和眉毛的弧度向下彎曲,給人天真而甜美的感覺,因為擔心之前的髮型和蓬蓬裙放在一起會「華麗過頭」且沒有主次,所以改成了柔順微捲的長馬尾,顯得更加乖巧。

5.2.2 細節的精美才是華麗

這次要做出有宮廷感覺的華麗的蓬蓬裙。因此，在查找資料的時候，參考了維多利亞時期和洛可可時期的宮廷服裝風格。最後，確定了使用以花邊和蝴蝶結為主的裝飾元素，輔以簡約的條紋圖案。

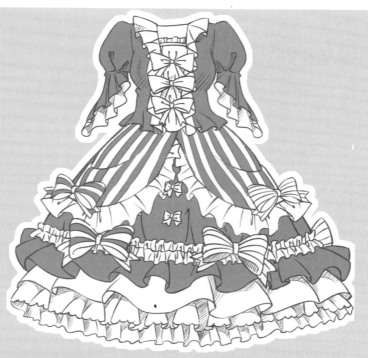

胸口的蝴蝶結會成為視覺的中心。

稍微蓬起的泡泡袖可以增強俏皮的感覺，把裙子的長度截短至膝蓋，更能體現出小公主活潑俏皮的感覺。

手套的邊緣有精緻的蕾絲邊作為裝飾。

豎條紋雖然簡單，但隨著衣褶的形態而變化後，也會顯得十分華麗。

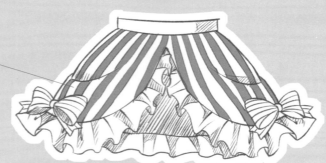

將不同類型的花邊層層堆疊，在裙擺處用細密的小花邊和蝴蝶結做一圈壓邊，讓裙擺顯得更加華麗。

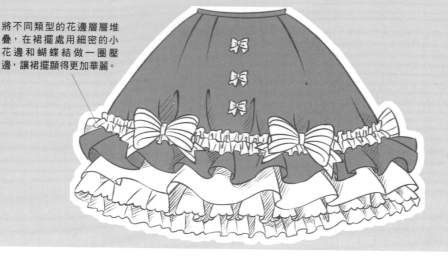

在皮鞋的前端也裝飾著蝴蝶結。

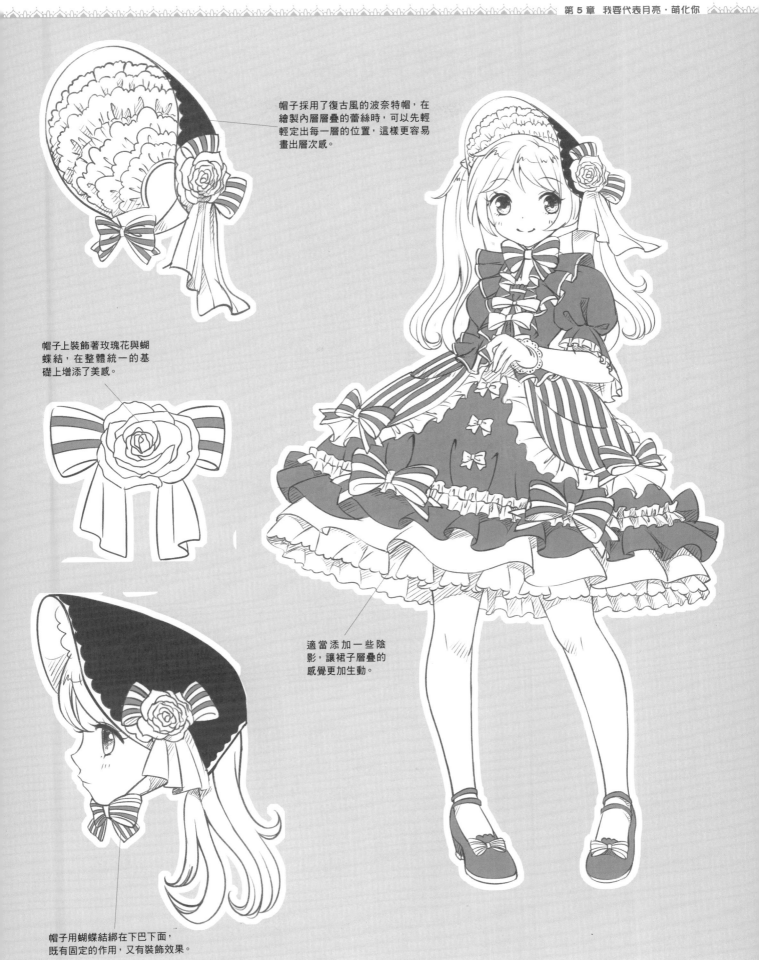

帽子採用了復古風的波奈特帽，在繪製內層層疊的蕾絲時，可以先輕輕定出每一層的位置，這樣更容易畫出層次感。

帽子上裝飾著玫瑰花與蝴蝶結，在整體統一的基礎上增添了美感。

適當添加一些陰影，讓裙子層疊的感覺更加生動。

帽子用蝴蝶結綁在下巴下面，既有固定的作用，又有裝飾效果。

5.2.3 用筆畫出凡爾賽的美

　　從構圖和背景的小裝飾上選擇更加符合甜美系洛麗塔美少女的搭配元素，這裡使用了相框元素，營造出宛如畫中少女的美感。下面我們就來看看怎樣構圖和選擇裝飾元素吧。

❤ 構圖

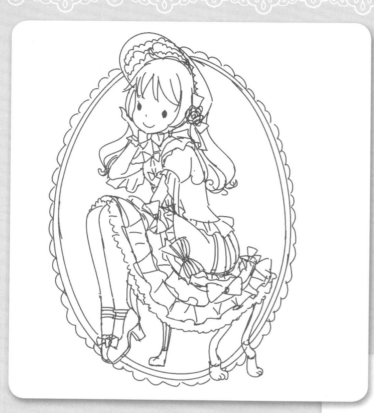

選擇圓形的框架，將人物圈在其中，無論人物如何造型，都會在整體上給人以圓滿的效果。

以矩形框的框架來構圖，整體像畫框一樣，而人物則像是在畫框之中。若是讓人物破出畫框，畫面會更靈動。

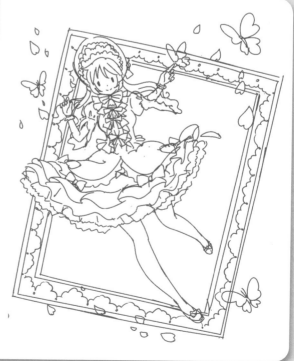

♥ 裝飾元素

除了花朵，花瓣也能起到裝飾畫面的作用。

玫瑰、百合、鬱金香這類花朵是宮廷風洛麗塔最常用到的植物元素。

皇冠也是洛麗塔常用的元素，上邊還可以裝飾十字架、愛心等。

四個角有著對稱花紋的畫框，本身也是非常好用的裝飾元素。

選擇素材時可以參考巴洛克、洛可可以及維多利亞時期的歐洲宮廷圖案。

蕾絲邊除了用到服裝上，也可以作為裝飾元素裝點畫面，讓畫面更華麗。

極具對稱感的元素也可使畫面更為華麗。

用圓潤的線條繪製而成的花紋，可以裝飾畫面中拐角的部分。

像花朵一樣的圖案，也是不錯的裝飾元素。

5.2.4　出發吧！只屬於我的夢幻之旅

繪製出帶有主題感的人物和構圖，並努力找尋各式各樣的元素，想像中華麗得如同洋娃娃般的洛麗塔美少女，仿佛也有著生命。現在就拿起筆，讓她躍然紙上吧！

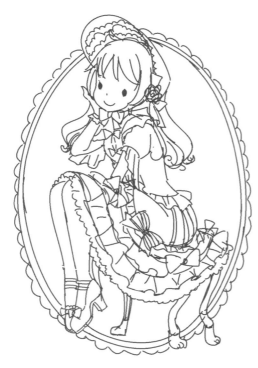

1

選擇了橢圓形構圖的草稿來繪製，用破出的手法，將人物安排在框內。人物的頭部、腳和坐著的凳子在橢圓形邊框上，營造出空間感。

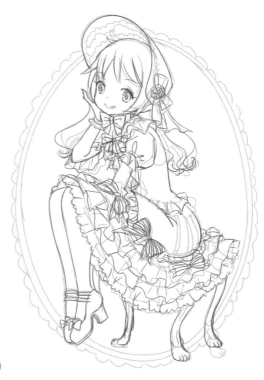

2

因為草稿畫得比較簡單隨意，因此在正式開始之前，我們再來梳理一遍人物身體的結構以及華麗服飾的細節。

3

接著繪製人物的五官，繪製時需要參考之前的人物設計稿，讓人物的五官表現出天真的感覺。

4

繪製頭髮，劉海部分是碎髮，頭頂被帽子遮擋，注意帽子上的花朵和蝴蝶結，下巴處的蝴蝶結也要畫出來。

5

接下來繪製帽子之下的頭髮，先繪製一側的馬尾，注意線條的流暢，以表現大波浪捲髮。

6

馬尾的一部分被身體遮擋，索性畫出服裝的部分，用長弧線繪製出燈籠袖，並畫出隨著胸部起伏而起伏的蝴蝶結。

7

接下來將另一側的馬尾畫出來，有一部分被手臂遮擋，注意區分出前後關係。

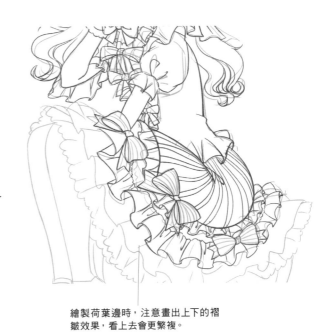

繪製荷葉邊時，注意畫出上下的褶皺效果，看上去會更繁複。

8

然後繪製裙子的部分，裙子上的花紋走向、褶皺都需要根據腿部的位置來繪製，蝴蝶結和蕾絲也根據裙擺的方向來描繪。

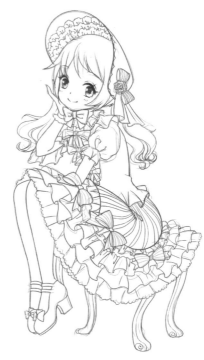

9

一層一層地繪製人物的裙子，注意每一層裙子的邊緣走向都是整齊的，此外，要畫出每一層之間的細微區別。

10

接著繪製出人物的雙腿，並畫出鞋子，兩隻腳的前後位置要注意，另外腳尖向下，畫出懸空的效果。凳子被裙子遮擋，只要畫出凳子腿即可。

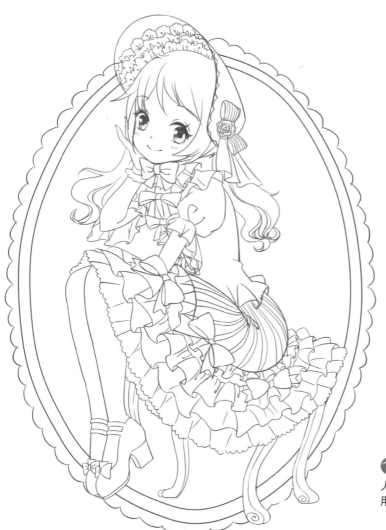

凳腿和雙腳壓住邊框，
注意表現出空間感。

11

人物部分完成後就開始繪製背景的橢圓形邊框，
用之前繪製的蕾絲邊裝飾一下，會顯得更可愛。

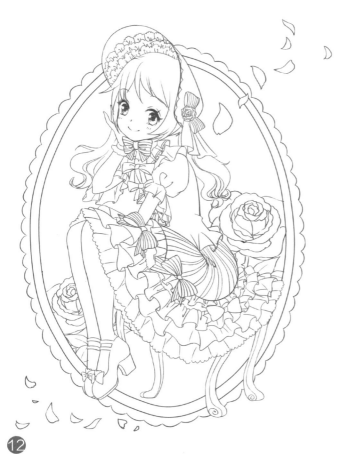

⑫
在邊框中加入大朵的薔薇，讓背景變得華麗。另外再在畫面中
空白的部分適當添加花瓣，讓畫面更豐富。

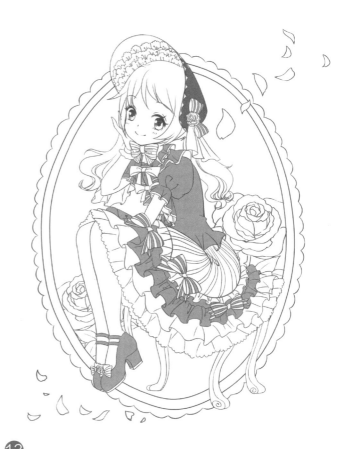

⑬
畫好線稿之後，開始上色調。先給美少女的上衣和裙子鋪上灰
色調，再用同樣的色調為鞋子上色，帽子的顏色要深一些。

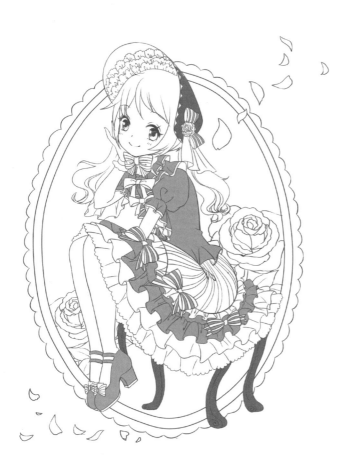

⑭
最後再用較深的顏色為凳腿上色，再用斜線繪製出服裝的陰
影，lo裝少女的插畫就完成啦！

5.3 氣質古典美人

古典美人就像一縷幽香，婀娜的身姿帶著淡淡的香氣慢慢沁人心脾。如何表現出這樣氣質的人物？如何把古典韻味的美人表現在插畫中？下面我們就一起來看一下吧！

5.3.1 一抹嫣紅一點憂

古風女子的美有千萬種，有宛如牡丹般大氣高貴的美，也有如蘭花般幽靜素雅的美，而我要表現的確是那猶如曼珠沙華般帶著憂傷的嫣紅的美。怎樣才能將這樣的美人用畫筆表現出來呢？我們一起來看下面的內容吧！

♥ 人物及插畫設計的思路

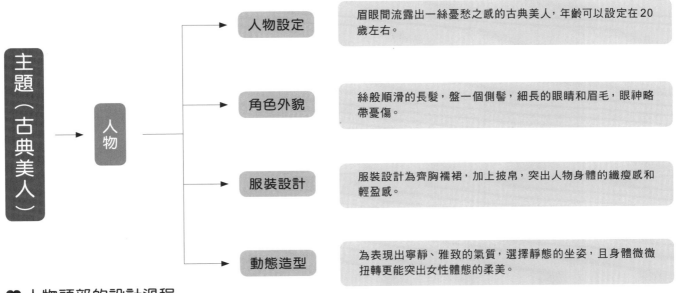

主題（古典美人）→ 人物

人物設定 → 眉眼間流露出一絲憂愁之感的古典美人，年齡可以設定在20歲左右。

角色外貌 → 絲般順滑的長髮，盤一個側髻，細長的眼睛和眉毛，眼神略帶憂傷。

服裝設計 → 服裝設計為齊胸襦裙，加上披帛，突出人物身體的纖瘦感和輕盈感。

動態造型 → 為表現出寧靜、雅致的氣質，選擇靜態的坐姿，且身體微微扭轉更能突出女性體態的柔美。

♥ 人物頭部的設計過程

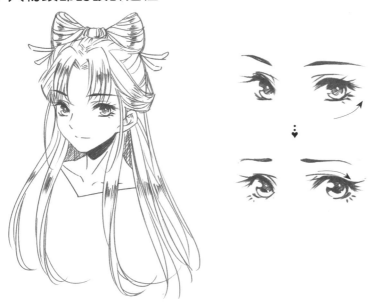

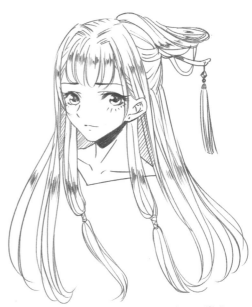

最開始的設計，人物的五官和髮型都顯得太過凌厲，眉眼向上揚，整個人給人自信且略帶傲嬌的感覺，不太符合想要表現的人物的氣質。

經過一些修改，眼睛和眉毛的弧度向下彎曲，給人柔弱和嬌媚的感覺，再把髮型換成側髻，並用劉海遮住額頭，更添加了柔弱的感覺。

❤ 凸顯人物氣質的動作

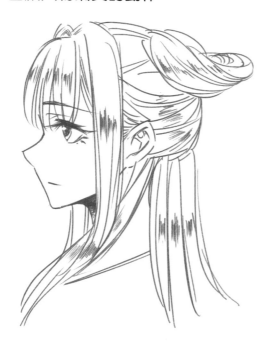

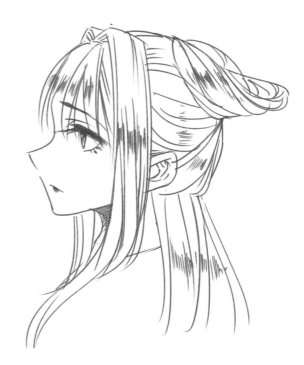

通過繪製幾個常見的角度來練習表現人物的
性格和氣質的變化，這裡的正側面繪製得太端
正，目視前方沒有表現出人物的情感。

經過調整，讓角色的頭微微仰起，眼睛微微向斜
上方看去，眉毛和嘴角下壓，這樣會使人物顯得更
柔弱一些，角色也就更有神。

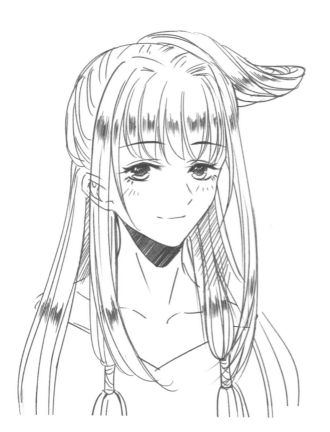

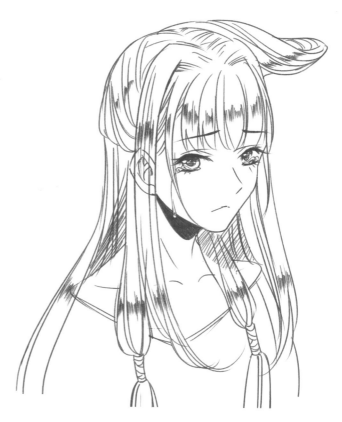

微笑的時候也會比較含蓄，稍稍改變眉毛的弧
度，頭向一邊微傾，畫出人物從下往上看的感覺會
比較好。

悲傷的表情不僅眉毛和嘴角的弧度向下壓，眼眶
中繪製一些淚水和滴落的淚痕會顯得比較唯美。

5.3.2 整體氣質的表現很重要

俗話說：「人靠衣裝，馬靠亮裝？？」好像哪裡不對？不過大意就是一定要給你的角色設計一款合適的衣服！因為這個案例我想要表現角色的身材以及飄逸的感覺，所以選擇了齊胸襦裙和披帛，又設計了一些小細節。

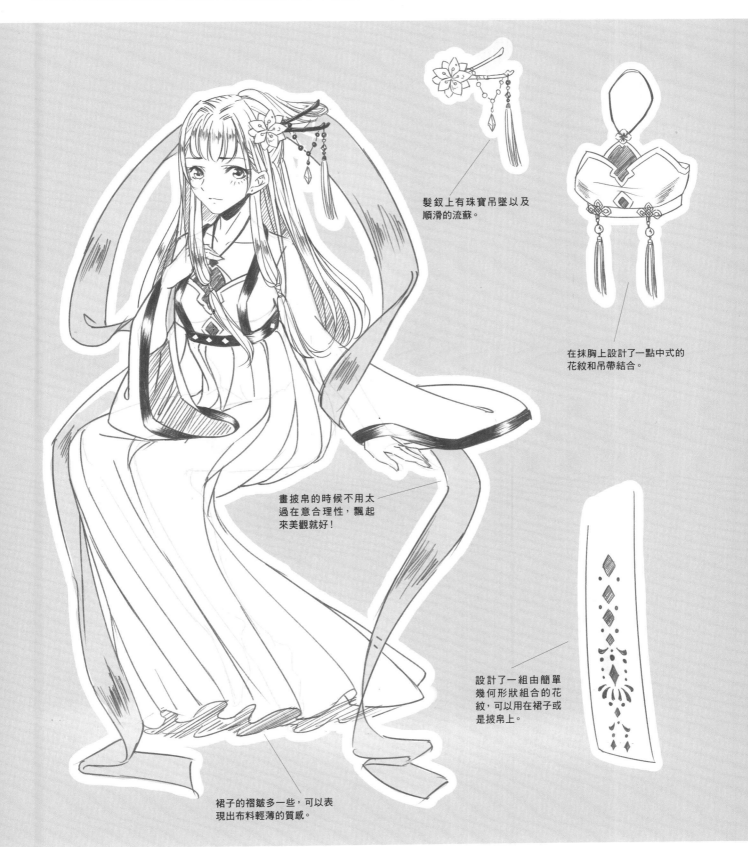

髮釵上有珠寶吊墜以及順滑的流蘇。

在抹胸上設計了一點中式的花紋和吊帶結合。

畫披帛的時候不用太過在意合理性，飄起來美觀就好！

設計了一組由簡單幾何形狀組合的花紋，可以用在裙子或是披帛上。

裙子的褶皺多一些，可以表現出布料輕薄的質感。

5.3.3 在畫面中添加古典韻味

要表現古韻，僅從人物造型考慮還不夠，人物所處的背景環境和構圖也有很大影響。用什麼樣的構圖能夠體現柔美的感覺，如何根據構圖以及畫面的需求選擇添加的元素？這些都需要在繪製草圖的時候就考慮清楚。

♥ 構圖

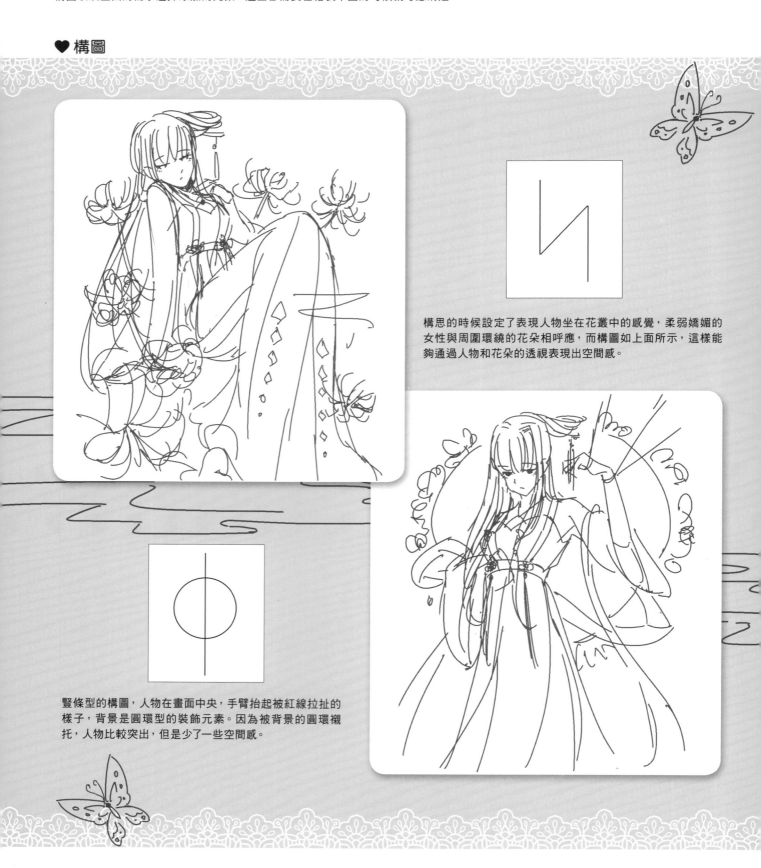

構思的時候設定了表現人物坐在花叢中的感覺，柔弱嬌媚的女性與周圍環繞的花朵相呼應，而構圖如上面所示，這樣能夠通過人物和花朵的透視表現出空間感。

豎條型的構圖，人物在畫面中央，手臂抬起被紅線拉扯的樣子，背景是圓環型的裝飾元素。因為被背景的圓環襯托，人物比較突出，但是少了一些空間感。

♥ 具有古韻的元素

用粗細有致的線條繪製的流雲。

具有垂墜感的髮絲或是飄帶之類的懸掛物。

垂下來的帶有裝飾的帶子，在風的吹動下擺動的感覺。

造型古典的紙燈籠，以及伴隨微弱燈光舞動的蝶影。

組合在一起的大小形成漸變的圓形菱形。

有流蘇或是鈴鐺裝飾的中國結。

古代窗戶和家具中常出現的裝飾紋樣。

有珠子散落在地上的珠串。

蓮花和錦鯉等帶有中國傳統寓意的物品。

5.3.4 一筆一畫，塑造心中的完美

萬事俱備，只欠動筆。下面就根據所設計的角色以及構思的草稿繪製出一幅古典美人的插畫吧！

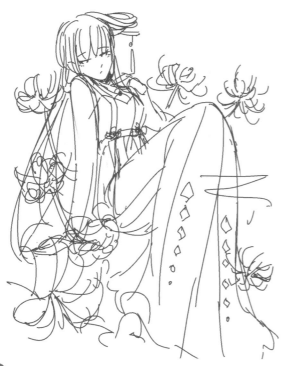

①

構圖中考慮到將人物的坐姿表現得唯美一些，所以採取了人物正坐，稍稍往後仰的姿勢，觀者從前方稍偏左的角度來看，能使人物呈現出 S 形的動態。

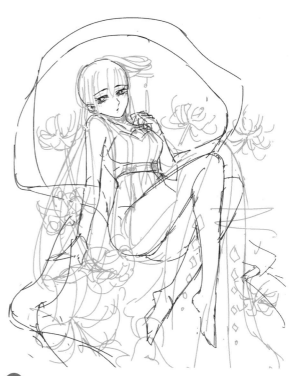

②

接著將只表現出大致動態的人物的動作細化得更加自然合理，例如手臂和肩膀的位置稍稍向後撤了一點，使人物重心更靠後，並加上了飄動的披帛。

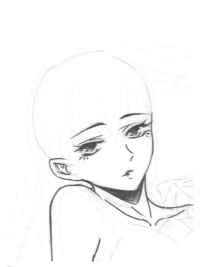

③

繪製人物的表情，因為想表現嬌媚的感覺，眼睛半閉，眉尾下壓，注意抬起的肩膀與頸部之間有一點空隙。

④

頭髮的部分要重點表現兩側的髮絲自然垂落，以及搭在肩膀的髮絲形成的弧度。繪製的時候不要想著將弧度完全畫出來，肩膀後面的部分被遮擋住會更合理，其他部分注意根據身體的弧度來繪製。

手背和手臂的線條可以簡潔平滑一些，注意手放在頸間，會被胸部遮擋一部分。

❺
接著繪製人物的雙手，重點是左手，因為右手會被衣袖遮住，所以只要位置和長度合理就可以。然後在人物的動態草稿上繪製服裝，裙子部分可以先繪製出外輪廓。

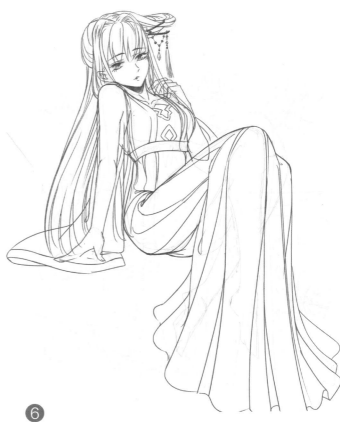

❻
繪製裙子的時候，注意裙子的褶皺要隨著腿部的走向來繪製，且注意邊緣的線條可以稍粗一些，內部的線條盡量用疏密有致的細線描繪，注意保持線條流暢。

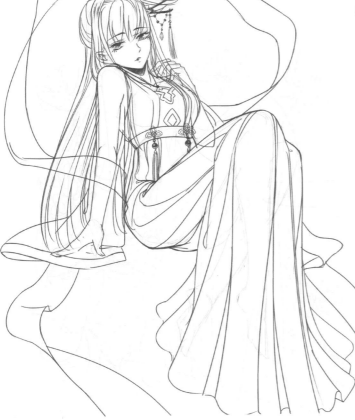

❼
最後在服裝上添加細節的裝飾，接著繪製出飄動的披帛。在繪製披帛的時候要表現出輕薄的質感，可以把線條的弧度畫得更隨意一些，帶子翻轉的感覺更多一些。

繪製曼珠沙華的簡單方法：

首先畫出細長的花瓣，花瓣畫得稍微捲曲一點。接著複製四次，並翻轉不同方向組成一個花團，再依次擦去前後被遮擋的部分。

接著在四朵小花的花芯處畫上3~4根稍短一些的花蕊，最後再畫出稍長的花蕊以及細長的花莖就完成啦！

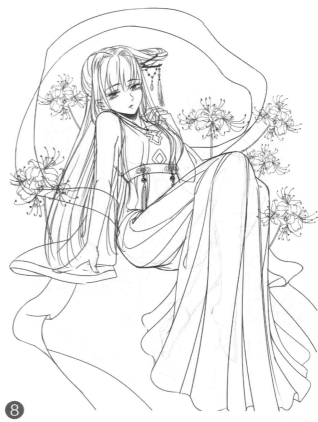

⑧

接著在人物的周圍旋轉複製幾朵花簇，並通過放大或縮小來表現花叢的感覺，如果覺得花的角度不夠豐富，也可以繪製一些俯視和側視角度下的花簇。

將披帛內側邊緣的服飾和頭髮等線條擦乾淨，可以表現出透明的效果。

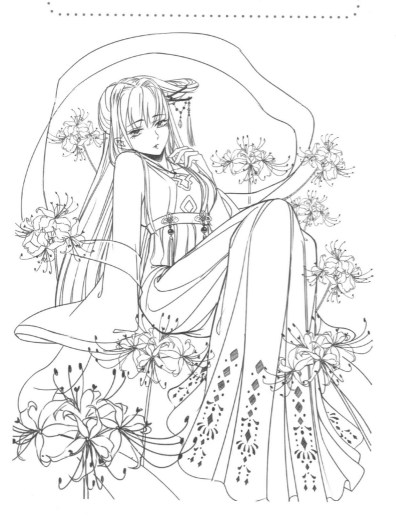

⑨

在視線前方也放置幾朵放大的花簇，可以的話將它們稍稍模糊處理一下，做出失焦的效果。最後清理乾淨多餘或被遮擋的線條，線稿部分就完成啦！

用排線表現錦緞等光滑或深色布料時，
會適當留白表現高光。

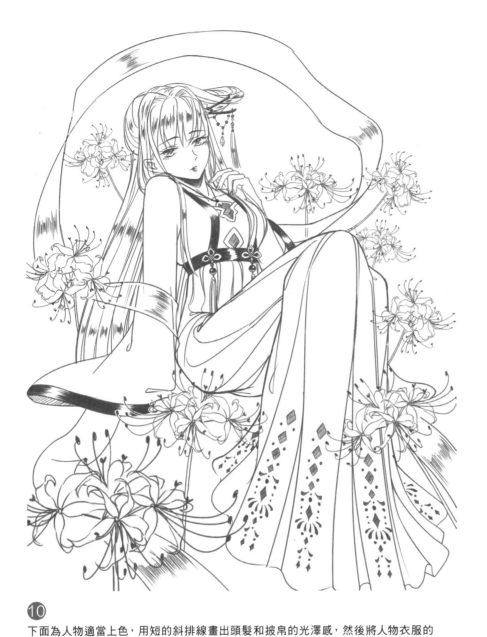

⑩
下面為人物適當上色，用短的斜排線畫出頭髮和披帛的光澤感，然後將人物衣服的
袖口、腰帶等塗黑，為衣服增加變化，注意袖口內部露出來的部分用斜線強調一下。

繪製髮絲或絲綢的時候，表現光澤度的
高光排線通常兩端長中間短。

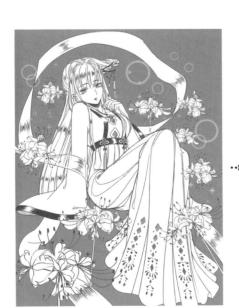

⑪
為畫面中空白的背景塗色，做出灰度漸
變的效果，再把披帛的下半部分同樣做
出反向漸變的效果進行區分，最後貼上
特效的網點就完成啦！

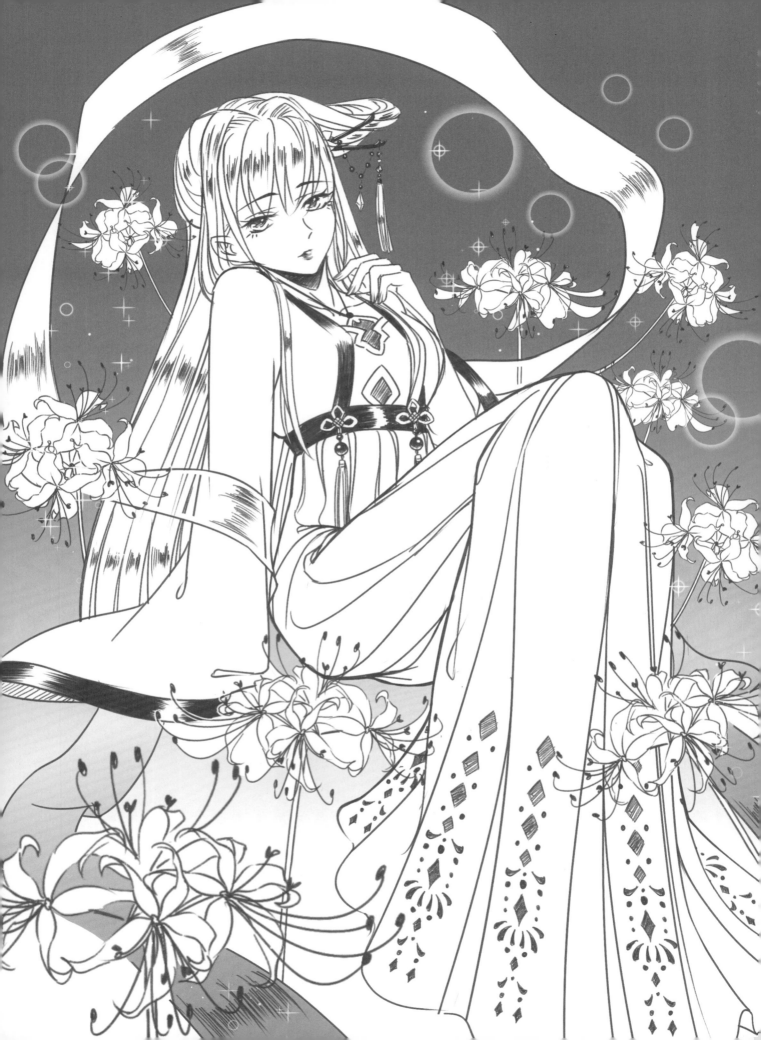